高等学校艺术设计专业课程改革教材

设计类专业美术基础教程

（第 3 版）

主　编　文　健　王　博
副主编　何硕颢　刘勇华　胡　娉

清 华 大 学 出 版 社
北京交通大学出版社
·北京·

内 容 简 介

本书内容分为四章：第一章介绍素描的概念、特点、分类和学习方法，并详细演示结构素描和明暗素描的画法步骤；第二章为色彩的基础知识，以及静物色彩的画法步骤；第三章为速写的基础知识和画法，主要从人物速写、风景速写和室内设计速写三个角度进行分类讲解；第四章为优秀美术基础绘画作品欣赏，以提高读者的审美素养。

本书内容全面，理论讲解细致，演示步骤清晰，语言朴实，图文并茂。本书可作为应用型本科院校和高职高专类院校艺术设计专业的基础教材，还可以作为行业爱好者的自学辅导用书。

本书封面贴有清华大学出版社防伪标签，无标签者不得销售。
版权所有，侵权必究。侵权举报电话：010-62782989　13501256678　13801310933

图书在版编目（CIP）数据

设计类专业美术基础教程／文健，王博主编. —3 版. —北京：北京交通大学出版社 ：清华大学出版社，2018.5（2021.10重印）
（高等学校艺术设计专业课程改革教材）
ISBN 978-7-5121-3546-8

Ⅰ.① 设… Ⅱ.① 文… ② 王… Ⅲ.① 美术-高等学校-教材　Ⅳ.① J

中国版本图书馆 CIP 数据核字（2018）第 092207 号

设计类专业美术基础教程
SHEJI LEI ZHUANYE MEISHU JICHU JIAOCHENG

责任编辑：吴嫦娥

出版发行：	清 华 大 学 出 版 社	邮编：100084	电话：010-62776969	http://www.tup.com.cn	
	北京交通大学出版社	邮编：100044	电话：010-51686414	http://www.bjtup.com.cn	

印　刷　者：艺堂印刷（天津）有限公司
经　　　销：全国新华书店
开　　　本：210 mm×285 mm　　印张：11.5　　字数：433 千字
版 印 次：2018 年 5 月第 3 版　　2021 年 10 月第 3 次印刷
定　　　价：59.00 元

本书如有质量问题，请向北京交通大学出版社质监组反映。对您的意见和批评，我们表示欢迎和感谢。
投诉电话：010-51686043，51686008；传真：010-62225406；E-mail：press@bjtu.edu.cn。

前 言

"美术基础"是艺术设计专业的一门专业基础课。它通过对绘画者进行造型和色彩表现方面的训练，提升绘画者感受美、欣赏美、评价美和创造美的能力，树立正确的审美理想、审美观点和健康的审美情趣。同时，美术基础课程也是设计类专业的必修课，它有助于提高设计人员的艺术创造能力和艺术表现能力，为专业设计打下扎实的基础。

本书前2版一直得到广大师生的厚爱，累计销售60 000多册。本次再版融入了最新的设计思想，更新了大量图片。本书内容分为四章：第一章介绍素描的概念、特点、分类和学习方法，从结构素描和明暗素描两个角度详细演示素描的绘制方法和技巧；第二章为色彩的基础知识和画法，并配有大量的图片来进行阐释；第三章为速写的基础知识和画法，主要从人物速写、风景速写和室内设计速写三个角度进行分类讲解和演示；第四章是优秀美术基础绘画作品欣赏，选用了一些建筑师、设计师和画家的优秀美术基础绘画作品，以提高读者的审美素养。

本书内容全面，理论讲解细致，演示步骤清晰，语言朴实，通俗易懂，图文并茂，训练方法科学有效，学生如能坚持按照书中的方法训练，在短时间内就可以使自己的艺术表现能力得到较大提高。本书所收录的大量精美图片资料具备较高的参考和收藏价值，可以提升学生的审美修养。本书可作为应用型本科院校和高职高专类院校艺术设计专业的基础教材，也可以作为业余爱好者的自学辅导用书。

本书编写分工如下：第一章由何硕颢编写，第二章由文健和胡建超共同编写，第三章由文健、王博和胡娉编写，第四章由刘勇华编写。本书在编写过程中得到了广州城建职业学院广大师生的大力支持和帮助，在此表示感谢。由于编者的学术水平有限，本书可能存在一些不足之处，敬请读者批评指正。

为方便读者更好地学习"设计类专业美术基础教程"，本书大部分精美图片采用新媒体技术M⁺Book，可扫描本书二维码通过加阅平台来欣赏。

<div style="text-align: right;">
文 健

2018.3
</div>

目 录

第一章　素描 ·· (1)
第一节　素描基础知识 ··· (1)
思考与练习 ·· (17)
第二节　结构素描 ·· (17)
思考与练习 ·· (34)
第三节　明暗素描 ·· (35)
思考与练习 ·· (61)

第二章　色彩 ·· (62)
第一节　色彩知识概述 ··· (62)
思考与练习 ·· (77)
第二节　水粉静物画法 ··· (78)
思考与练习 ·· (88)
第三节　优秀水粉静物画欣赏 ·· (88)

第三章　速写 ··· (113)
第一节　人物速写 ··· (113)
思考与练习 ··· (124)
第二节　风景速写 ··· (124)
思考与练习 ··· (140)
第三节　室内设计速写 ·· (140)
思考与练习 ··· (151)

第四章　优秀美术基础绘画作品欣赏 ·· (152)

参考文献 ··· (180)

第一章 素描

第一节 素描基础知识

一、素描的概念和作用

素描从广义上讲，含有"朴素的描写"之意。它是用铅笔、毛笔、钢笔、碳笔，甚至是现在流行的手写版的画笔等工具做单色描绘的艺术表现形式。从狭义上讲，素描是一切造型艺术（包括绘画、建筑、雕塑等）的基础，是通过线条、色块的深浅把物象的体积感和空间感真实地表现出来的艺术形式。

绘画的过程是一个眼与手协调配合的过程，绘画者先通过观察，在大脑里记录下物象的轮廓和形状，再通过手将其描绘出来。素描要解决的核心问题就是如何更理想地描绘出物象的形体，并使其以美的姿态展现出来。因此，素描主要是训练绘画者正确的观察方法和熟练的表现技巧，逐渐地提高绘画者的艺术表现能力。

素描是一种简单明了的绘画语言，同时也是一种思想，可以传达出绘画者的气质和情感，它是艺术与技术的融合，是学习艺术的开始。

二、素描的分类

素描从表现内容上可分为静物素描、动物素描、人物素描、风景素描和产品素描等；从功能上可分为创作性素描和习作性素描；从时间上可分为长期素描和速写。如图1-1～图1-10所示。

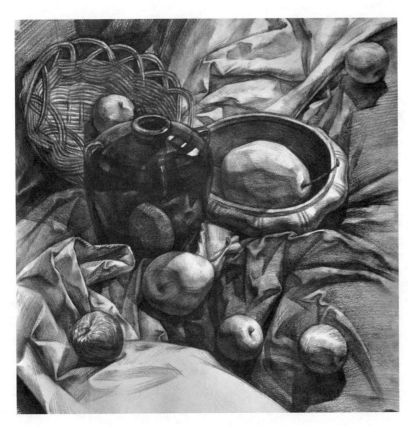

图1-1 静物素描 学生作品

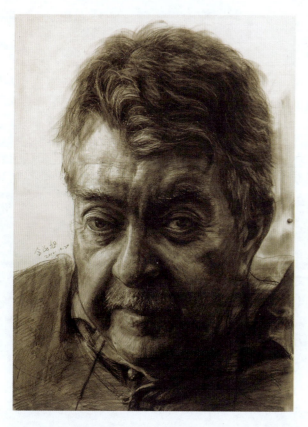

图1-2 人物素描（1） 金海旭 作

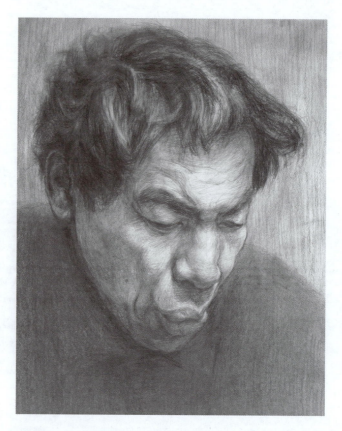

图1-3 人物素描（2） 李升乙 作

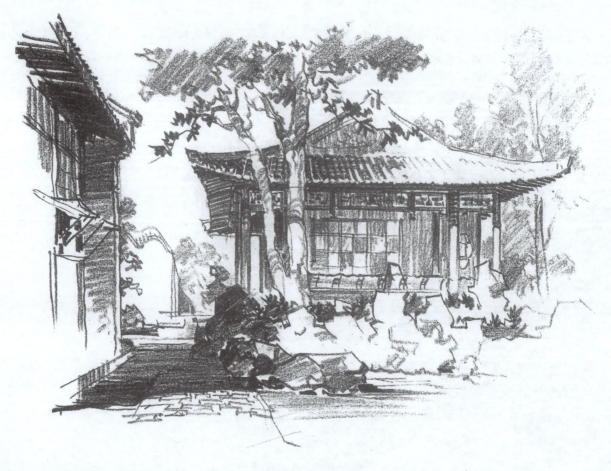

图1-4 风景素描 钟训正 作

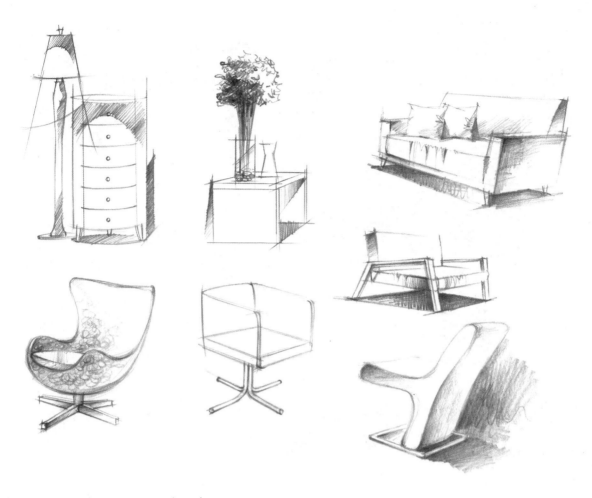

图 1-5 产品素描（1） 文健 作

图 1-6 产品素描（2） 蒲军 作

图 1-7 创作性素描 李城中 作

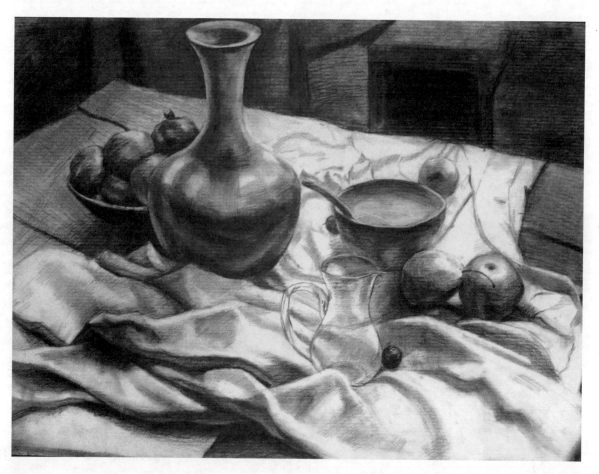

图 1-8 习作性素描 刘迎舜 作

图 1-9 长期素描 学生作品

图 1-10 速写 王珂 作

三、素描的工具及应用

1. 笔

（1）铅笔：绘画用的铅笔有软、硬的区别。硬的以"H"为代表，如 H、2H、3H、4H 等，数字越大，硬度越强，色度越淡；软的以"B"为代表，如 B、2B、3B、4B、5B、6B 等，数字越大，软度越强，色度越黑。学生练习素描常用的铅笔一般是 HB，软硬适中。对于初学者可从 HB 到 4B 中选择三种类型的笔来进行训练。

（2）炭笔：炭笔的色泽深黑，有较强的表现能力，是素描绘画的理想工具，用于画人物肖像尤佳，但画重了很难擦掉。

（3）木炭条：木炭条是用树枝烧制而成的，其色泽较黑，质地松散，附着力较差，画完后需喷固定液，否则极易掉色，破坏效果。

（4）炭精条：炭精条常见的有黑色和赭石色两种，质地较木炭条硬，附着力较强，可不用固定液。用炭精条作画可以较好地表现出物体的块面感，减少烦琐的细节，适合快速素描的作画。

2. 纸

素描绘画常用素描纸。选用素描纸时，应选择纸质坚实、平整、耐磨、纹理细腻、不毛不皱的纸张，薄而光滑的纸不适合画素描。初学者使用的纸张大小以 8 开或 4 开为宜；16 开大小的铜版纸和复印纸，则适合用钢笔和圆珠笔画素描。

3. 橡皮

橡皮主要用于修改画面，去除画错的铅笔痕迹，有时也可以用来表现物体的高光。

4. 画板和画夹

画板和画夹都有不同的型号，大小可随自己的画幅而定，初学者选用 590 mm×440 mm 左右的为宜。画板比较坚固耐用；画夹则方便携带，是外出写生的好帮手。

另外，素描绘画还需准备美工刀、胶布等其他一些工具。

四、素描的训练和学习方法

1. 素描基础理论

1）三大面和五大调子

物体在光的照射下，会产生明暗变化，形成体积感。由于光的照射角度不同、光源与物体的距离不同、物体的质地不同、物体面的倾斜方向不同、物体与画者的距离不同等因素的影响，物体会产生明暗色调的变化。在学习素描中，掌握物体明暗调子的基本规律是非常重要的，物体明暗调子的规律可归纳为"三大面和五大调子"。

三大面是指物体在光的照射下形成的三个大的块面。受光的一面叫亮面，侧光的一面叫灰面，背光的一面叫暗面。五大调子是指五个不同明暗层次的色调，即高光、中间调子、明暗交界线、反光和投影。高光是物体在光线的照射下呈现出来的最亮点；中间调子是指物体在光线的照射下亮面与暗面之间的过渡层次；明暗交界线是指物体在光线的照射下亮面与暗面之间交界的层次，是物体最暗的地方；反光是指物体在光线的照射下暗面受到其他物质的反射而形成的色调效果；投影是指物体在光线的照射下形成的阴影。

三大面和五大调子如图 1-11～图 1-13 所示。

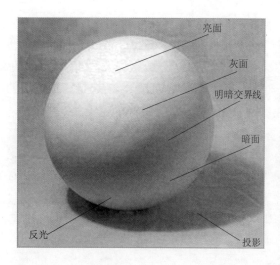
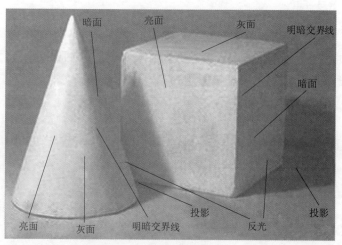

图 1-11　球体的明暗色调　　　　　　　图 1-12　正方体和圆锥体的明暗色调

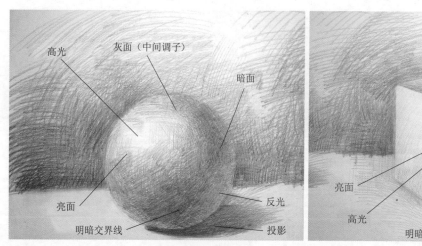
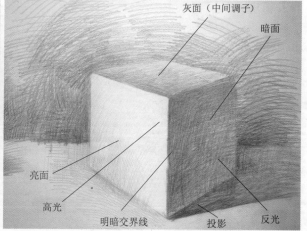

图 1-13　三大面和五大调子的画法

2）透视

透视是一种视错觉现象，我们所看到的物体形象是眼睛从某一角度所观察到的视觉形象，是经过透视增减和变形之后的形象，并非物体的本形。在描绘物体时，其形体特征受到透视规律的制约，物体由近及远呈现出由大到小、由长到短和由宽到窄的视觉变化。只有正确地表现出这种变化，才能更加准确地描绘出物体。因此，透视是素描训练时必须要解决的问题。与设计中的标准透视所不同的是，素描中的透视主要靠目测完成，其目的是训练绘画者的观察能力和徒手表现能力。

认识和描绘物体的视觉形象离不开对透视现象的认识和表现，透视现象及规律虽然不是形体本身的特点，但形体特征的视觉形象却受透视规律的制约和支配。在素描绘画中，透视的作用非常重要，认识

和表现透视现象是一个不可避免、不可忽视的重要环节。掌握透视规律并灵活运用，可以更好地理解和描绘在某一观察角度下形体的视觉特征，从而正确地反映形体本身的特点，使形象具备体积感、空间感、纵深感和距离感。

透视主要分为一点透视和两点透视。一点透视又叫平行透视，即视线与所观察的画面平行，形成方正的视觉画面，并根据视距产生进深立体效果的透视方法。其特点为稳定、庄重，空间效果较开敞。如图1-14所示。两点透视又叫成角透视，即视线与所观察的画面成一定角度，形成倾斜的视觉画面，并根据视距产生进深立体效果的透视方法。其特点为生动、活泼，空间立体感较强。如图1-15所示。

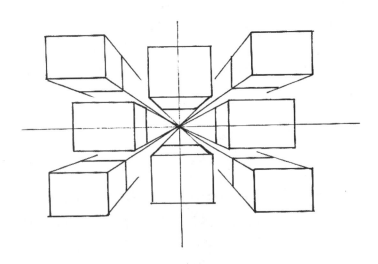

图1-14　一点透视示意图

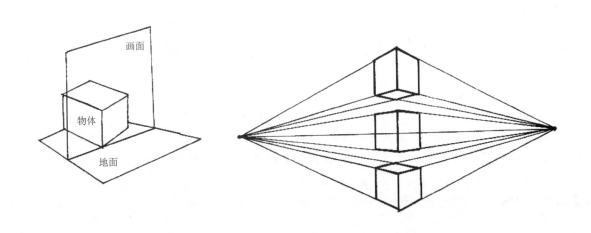

图1-15　两点透视示意图

2. 造型训练

造型训练是素描训练中最基础的一项，其目的是训练绘画者对形体结构的理解和准确表达。造型训练可以培养绘画者的比例、尺度概念，掌握形态的组合规律，增强对形体结构的理性认识，是获取视觉信息的良好手段。

造型是素描的核心。造型能力是绘画者描绘物象、表现物象的能力。造型训练包含两个方面的内容：其一是尽量真实地再现自然界客观事物的形态和结构；其二是运用艺术表现技巧主观地改造自然形态，使其变成艺术形象。造型训练要求绘画者既要抓住物象的外在特征，又要表现出物象的内在结构，并学会归纳和概括形体，把看起来复杂的物体单纯化、概念化。塞尚曾说："世界上所有的物质，作为体积的形状不外乎球体、锥体、圆柱体和立方体。我们平时看到的物体，都可以用这几种形体来概括。"只有把握住造型的本质，才能更加准确地表现出造型。

造型训练还应该强化对造型要素的表达。造型要素包括形体轮廓、结构、体积、光影、肌理、质感和透视等，各种因素相辅相成，共同构成完整的画面。在处理形体轮廓时要遵循"宁方勿圆"的法则，即要注意强调物象的体块结构关系，不能将物象画得过于圆滑。

对于物象的结构，首先要仔细地观察，认真地分析，提高理解力。只有理解了的东西，才能看准确，也才能更好地表达出来。毕加索曾说："强烈的视觉观察力和更加深刻的理解力是艺术表现的前提。"其次，在形体结构的处理上应该力求整体。马蒂斯曾说："没有整体的形，细节画得再好、再出色也毫无价值""缺乏整体感，绘画必然无力。"

在体积和光影的处理上，除了把握住画面的整体明暗关系外，还应该强化对细节光影的刻画，使物象的细节明暗层次微妙而丰富，增强画面的节奏感和稳定性。物象肌理和质感的表达也是造型训练必不可少的内容，肌理和质感是物质作用于视觉的微妙感受，肌理和质感的表达训练可以提高绘画者的细致观察力和细节表现力，丰富视觉中心，使画面效果更加完整。

3. 临摹和写生训练

临摹是学习素描技法的一种较好的方法。临摹不仅可以提高绘画者自身的审美能力和鉴赏能力，而且可以学习和借鉴前辈艺术大师的表现技巧，丰富素描表现的语言，并从中探索出素描表现的规律性，最终形成自己的艺术风格。米开朗基罗就曾说："谁善于临摹，谁也就善于创作。"米开朗基罗临摹过大量的古代雕塑，他的临摹主要着眼于对形体结构和各种表现手法的研究。安格尔更是学而不厌的人，他用自己的临摹心得教导他的学生说："这不是叫你们成为复制专家，而是要从中学习他们的观察方法，学习他们如何观察自然。"临摹大师的作品是一个学习研究的过程，是一个欣赏、玩味的过程，这有助于初学者总结前人的经验，提高自身的能力。

临摹可以学到许多前人的经验，但要创造出具有自己独特艺术风格的作品，则必须进行写生训练。写生可以使绘画者直观而真实地体验客观物象，实现心与物的交融，没有任何的虚饰，还可以从本质上提高绘画者的造型能力和形象思维能力。印象派大师凡高就非常热衷于写生，他说："我时常吃不饱，带着饥饿感的肚子，坐在河边画素描。"他经常一天作画十六七个小时，他的成功完全靠他的勤奋。他说过："为艺术我可以豁出全部生命，为了它我近乎崩溃，但我无所谓。"

素描作品如图 1-16 ～图 1-27 所示。

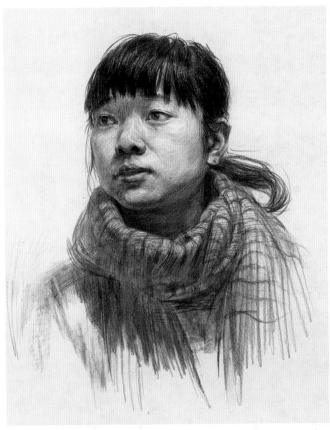
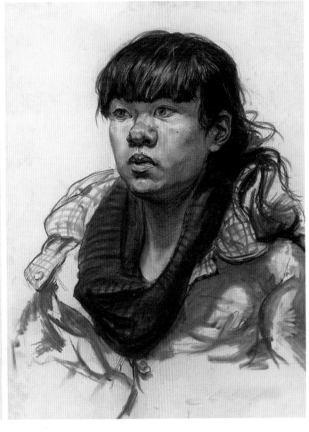

图 1-16 人物素描写生（1） 学生作品

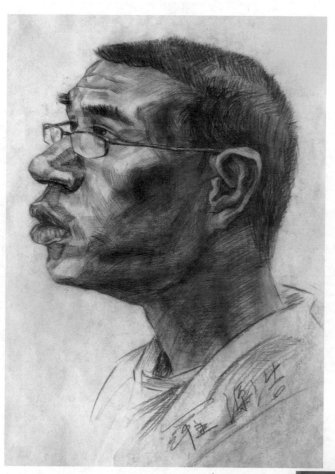

图 1-17 人物素描写生（2） 罗源浩 作

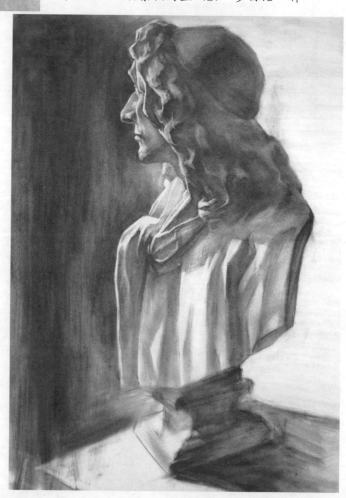

图 1-18 石膏像素描写生 学生作品

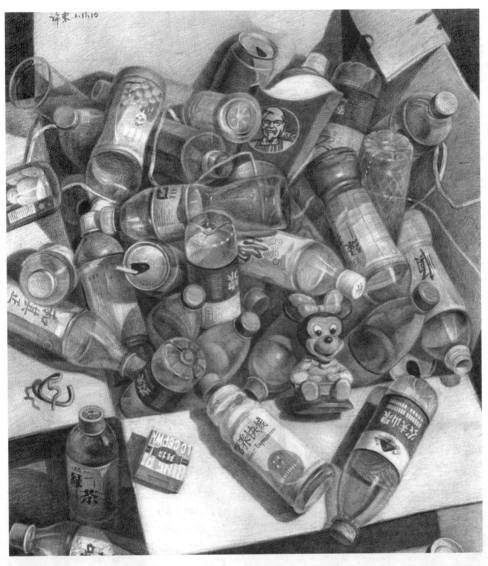
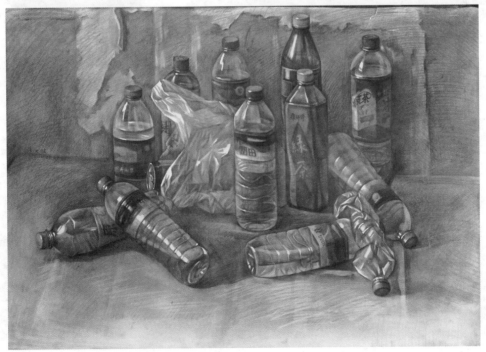

图1-19 静物素描写生（1） 学生作品

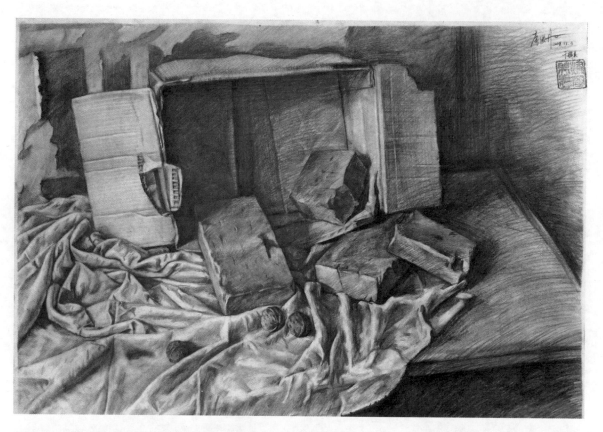

图1-20 静物素描写生（2） 学生作品

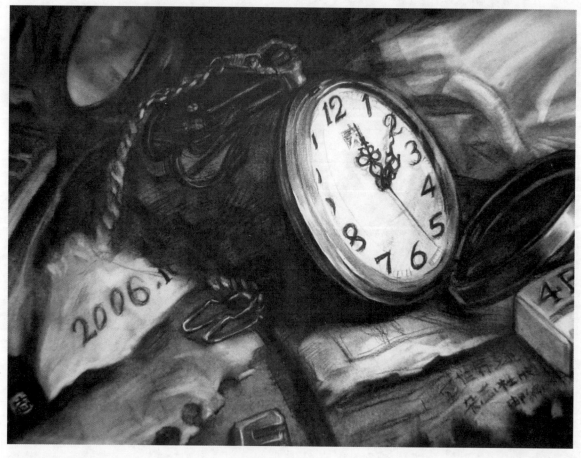

图1-21 静物素描写生（3） 陆林志 作

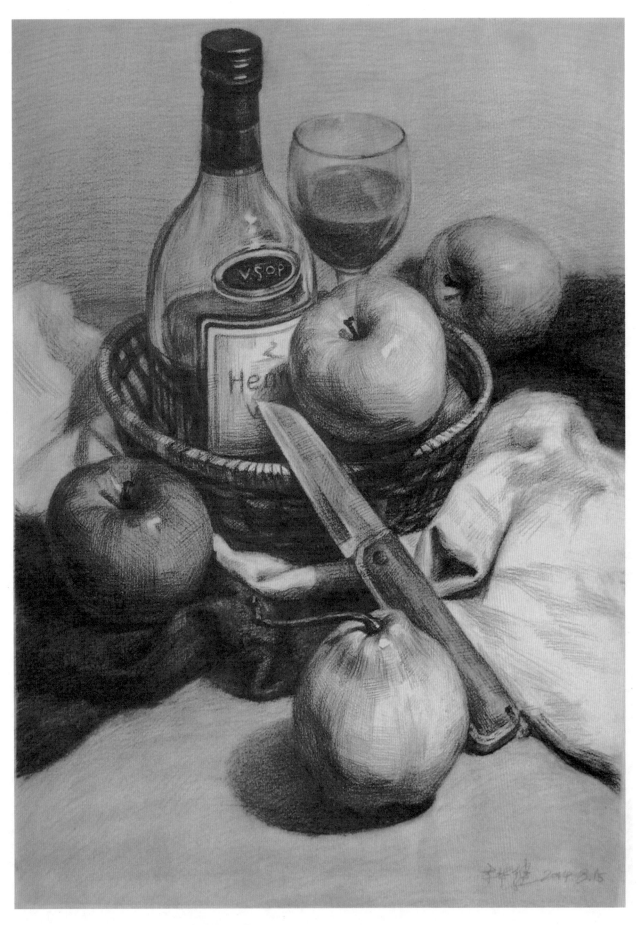

图 1-22 静物素描写生（4） 学生作品

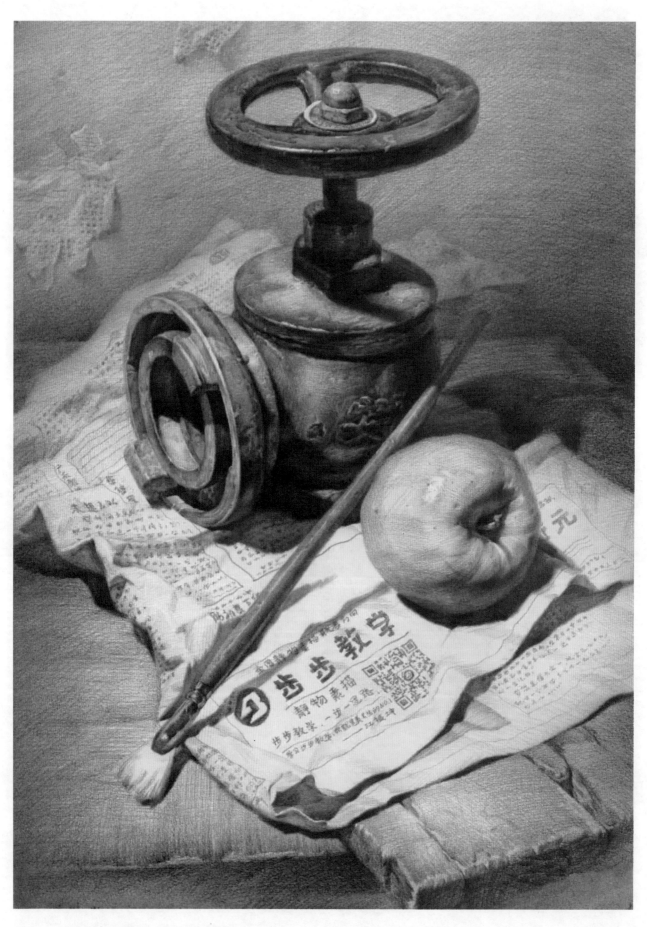

图1-23 静物素描写生（5） 学生作品

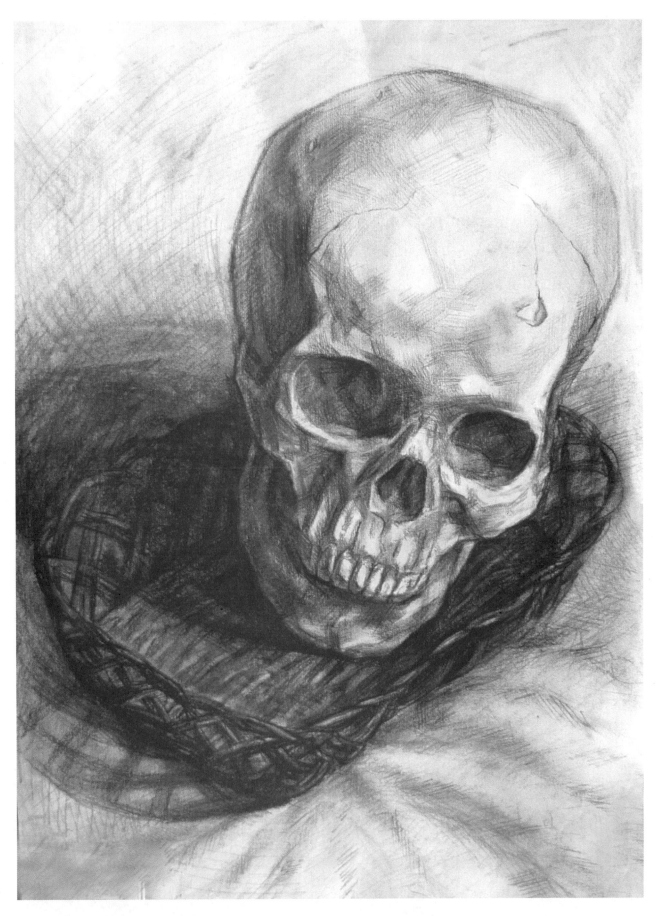

图 1-24 静物素描写生（6） 陈俊明 作

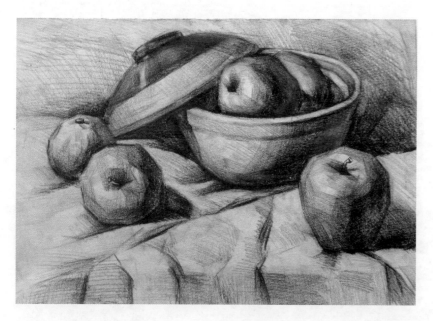

图 1-25　静物素描写生（7）　冯志明　作

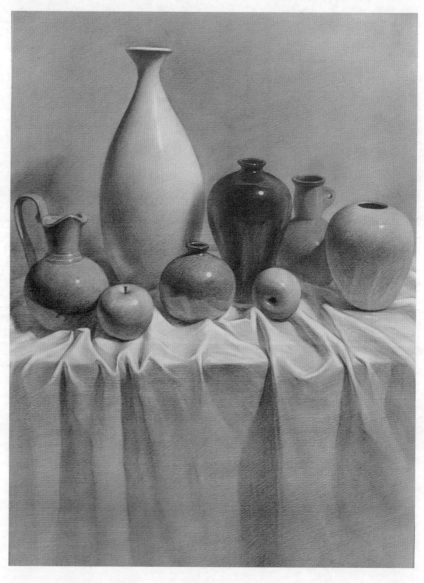

图 1-26　静物素描写生（8）　学生作品

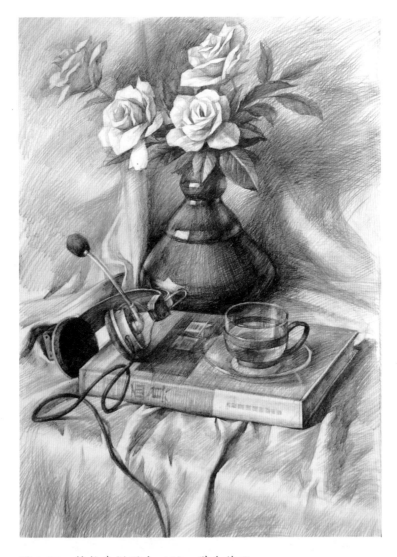

图 1-27 静物素描写生（9） 学生作品

1. 素描的概念和作用是什么？
2. 素描如何进行分类？
3. 如何才能训练和学习好素描？

第二节 结构素描

素描的表现技法多样，适合基础训练的有两种，即结构素描和明暗素描。结构素描是以线条为主要表现手段，着重表现物体造型特征和内部结构的一种素描表现形式；明暗素描是以明暗调子为主要表现手段，着重表现物体光影变化的一种素描表现形式。

结构素描注重对外部轮廓线和内部结构线的描绘，可以忽略物体光影明暗等外在因素，运用理性的分析和解剖，从形体中提炼和概括出物体的本质特征。结构素描的训练可以先从石膏几何体开始，常见的石膏几何体有锥体、球体、六棱柱体、圆柱体和方体等。石膏几何体的绘制训练是素描初学者必须经历的阶段，因为几何体在结构上较单纯，也是一切复杂形体最基本的组成元素。通过对石膏几何体的绘制训练，初学者不但能掌握最基本的素描表现方法，而且可以从中摸索出结构表现的规律，为今后的复杂形体素描训练打下扎实的基础。

一、结构素描画法步骤

1. 正方体的画法步骤

步骤1：仔细观察正方体的造型特点，理解其结构特征。
步骤2：用最简单的直线条画出正方体的轮廓线及中轴线。
步骤3：画出正方体的透视关系和体积感。
步骤4：简单勾画正方体的明暗交界线，使其更具立体感。
步骤5：调整画面，完成作品。
画法步骤如图1-28所示。

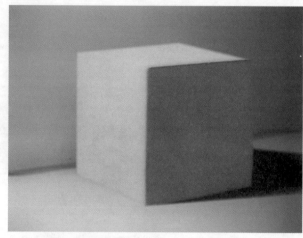

步骤1

步骤2

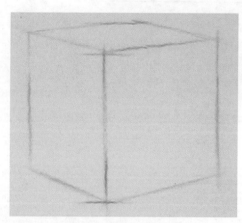

步骤3

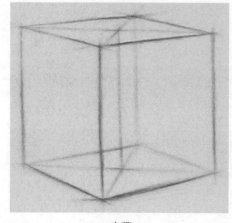

步骤4

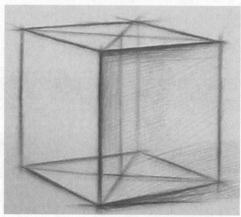

步骤5

图1-28　正方体的结构素描画法步骤

2. 棱锥贯穿结合体的画法

步骤 1：仔细观察棱锥贯穿结合体的造型特点，理解其结构特征。
步骤 2：用最简单的直线条画出棱锥贯穿结合体的轮廓线及中轴线。
步骤 3：画出棱锥贯穿结合体的透视关系和体积感。
步骤 4：简单勾画棱锥贯穿结合体的明暗交界线，使其更具立体感。
步骤 5：调整画面，完成作品。
画法步骤如图 1-29 所示。

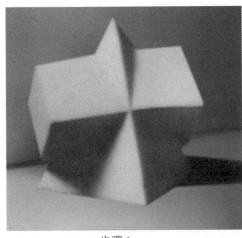
步骤 1

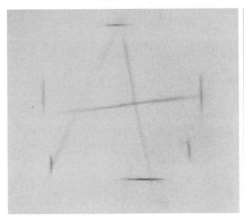
步骤 2

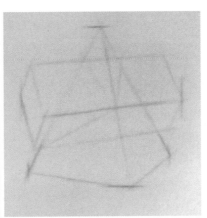
步骤 3

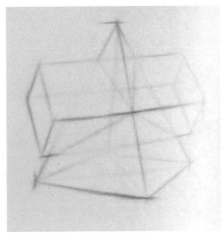
步骤 4

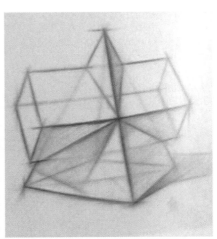
步骤 5

图 1-29　棱锥贯穿结合体的结构素描画法步骤

3. 圆锥体的画法

步骤 1：仔细观察圆锥体的造型特点，理解其结构特征。
步骤 2：用最简单的直线条画出圆锥体的轮廓线及中轴线。
步骤 3：画出圆锥体的透视关系和体积感。
步骤 4：简单勾画圆锥体的明暗交界线，使其更具立体感。
步骤 5：调整画面，完成作品。
画法步骤如图 1-30 所示。

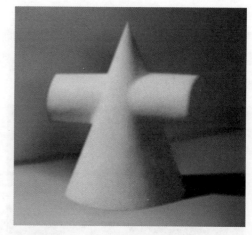

步骤 1

步骤 2

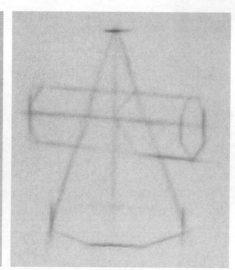

步骤 3

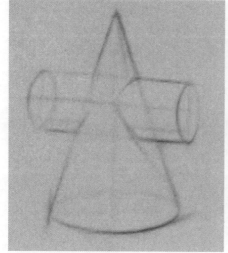

步骤 4

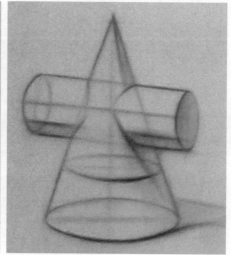

步骤 5

图 1-30　圆锥体的结构素描画法步骤

4. 石膏组合结构的画法

步骤1：分析本组石膏的组合关系和空间关系。

步骤2：用直线条勾画出本组石膏的基本构图关系，并用最简单的几何形式表示出各个石膏的大小、位置和基本形状。

步骤3：概括地画出各个石膏的造型、结构，注意各石膏之间的比例及画面的整体透视。

步骤4：刻画各个石膏的细节，注意突出主体和视觉中心，控制好画面的虚实和主次关系。

步骤5：调整画面，完成作品。

画法步骤如图1-31所示。

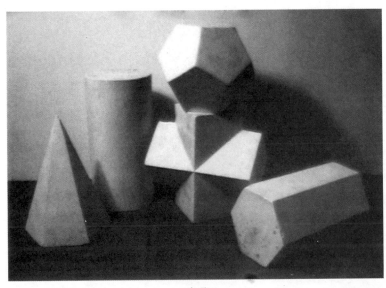

步骤1

步骤2

图1-31　石膏组合结构的素描画法

步骤3

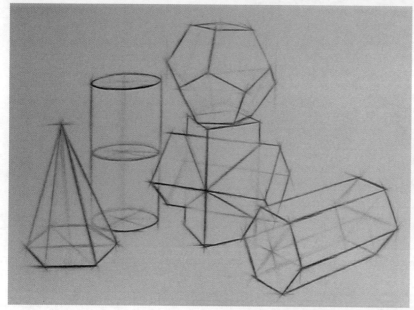

步骤4

步骤5

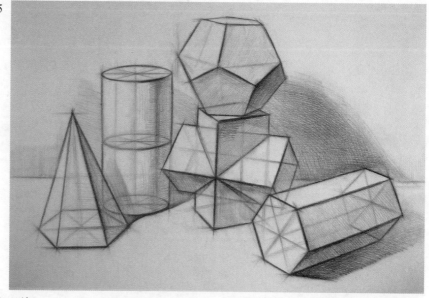

图1-31 石膏组合结构的素描画法（续）

5. 花瓶的画法

步骤1：仔细观察花瓶的造型特点，理解其结构特征。
步骤2：用最简单的直线条画出花瓶的轮廓线及中轴线。
步骤3：画出花瓶瓶口的厚度和瓶身的体积感。
步骤4：简单勾画花瓶的明暗交界线，使其更具立体感。
步骤5：调整画面，完成作品。
画法步骤如图1-32所示。

6. 酒瓶的画法

步骤1：仔细观察酒瓶的造型特点，理解其结构特征。
步骤2：用最简单的直线条画出酒瓶的轮廓线及中轴线。
步骤3：画出酒瓶的厚度和瓶身的体积感。
步骤4：刻画细节，调整画面，完成作品。
画法步骤如图1-33所示。

7. 组合静物的画法

步骤1：分析本组静物的组合关系和空间关系，用直线条勾画出本组静物的基本构图关系。
步骤2：用最简单的几何形式表示出各个静物的大小、位置和基本形状。
步骤3：概括地画出各个静物的造型、结构，注意各物体之间的比例及画面的整体透视。
步骤4：刻画各个物体的细节，注意突出主体和视觉中心，控制好画面的虚实和主次关系。
步骤5：调整画面，完成作品。
画法步骤如图1-34所示。

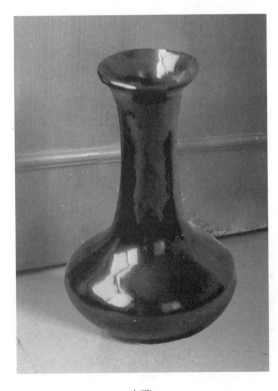

步骤1

图1-32　花瓶作画步骤图

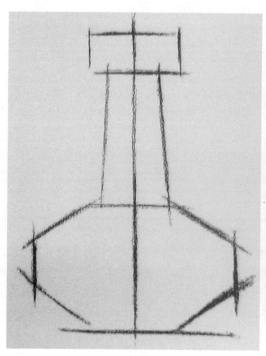
步骤2

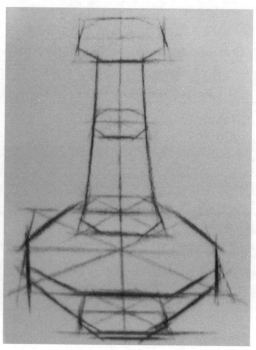
步骤3

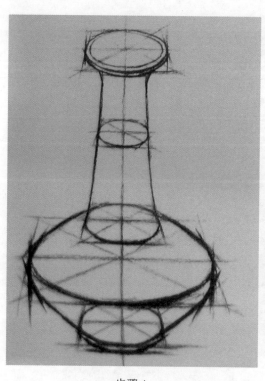
步骤4

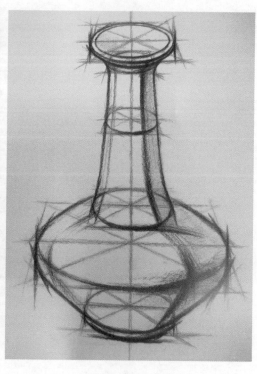
步骤5

图1-32 花瓶作画步骤图（续）

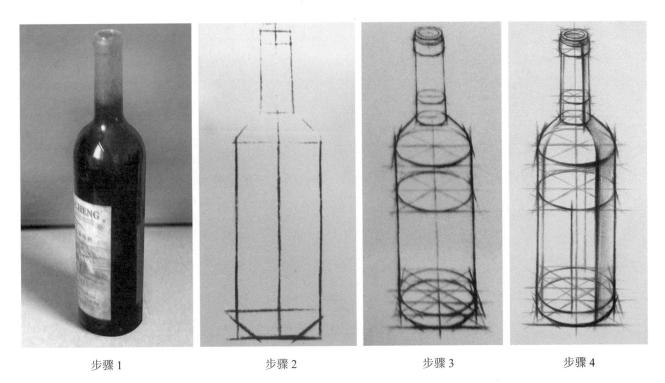

步骤1　　　　　　　　步骤2　　　　　　　　步骤3　　　　　　　　步骤4

图 1-33　酒瓶作画步骤图

步骤1

图 1-34　组合静物作画

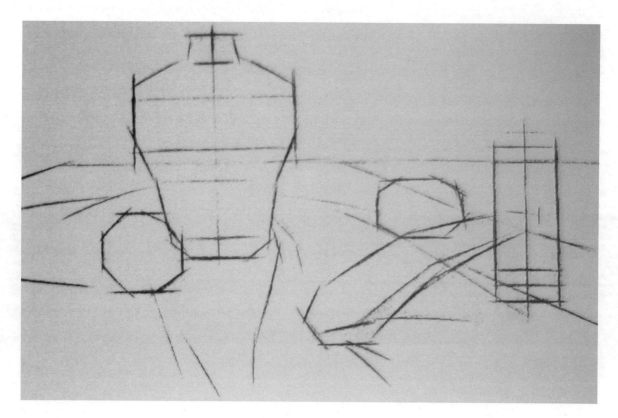

步骤 2

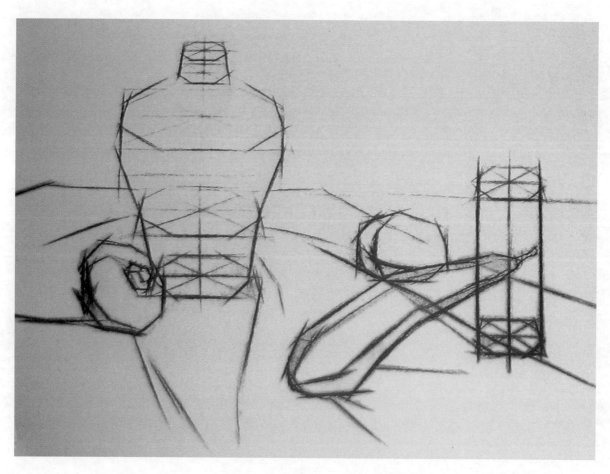

步骤 3

图 1-34 组合静物作画（续）

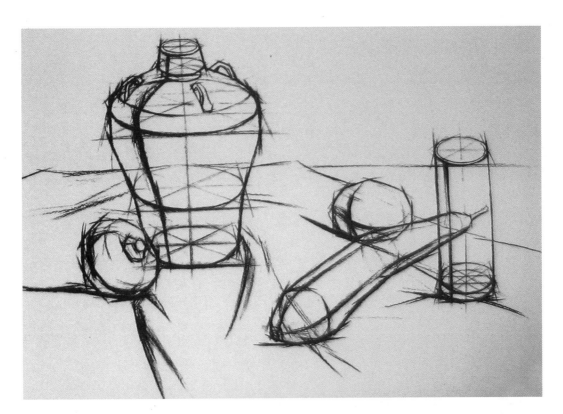

步骤4

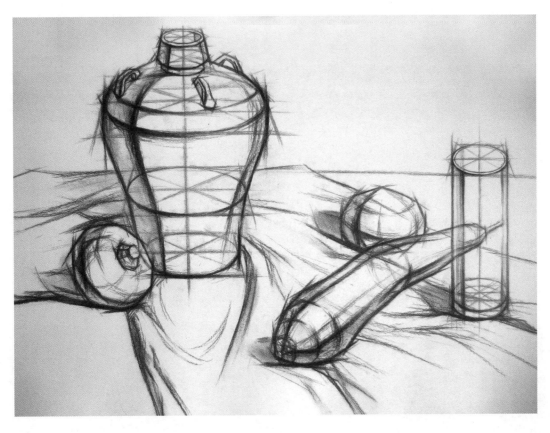

步骤5

图1-34 组合静物作画（续）

二、优秀结构素描作品欣赏

优秀结构素描作品欣赏如图 1-35～图 1-42 所示。

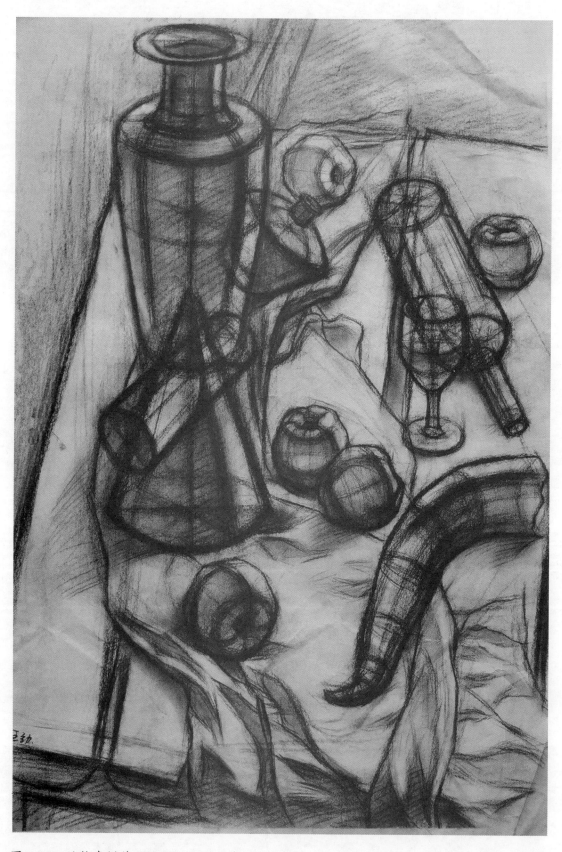

图 1-35 结构素描作品（1） 王劲 作

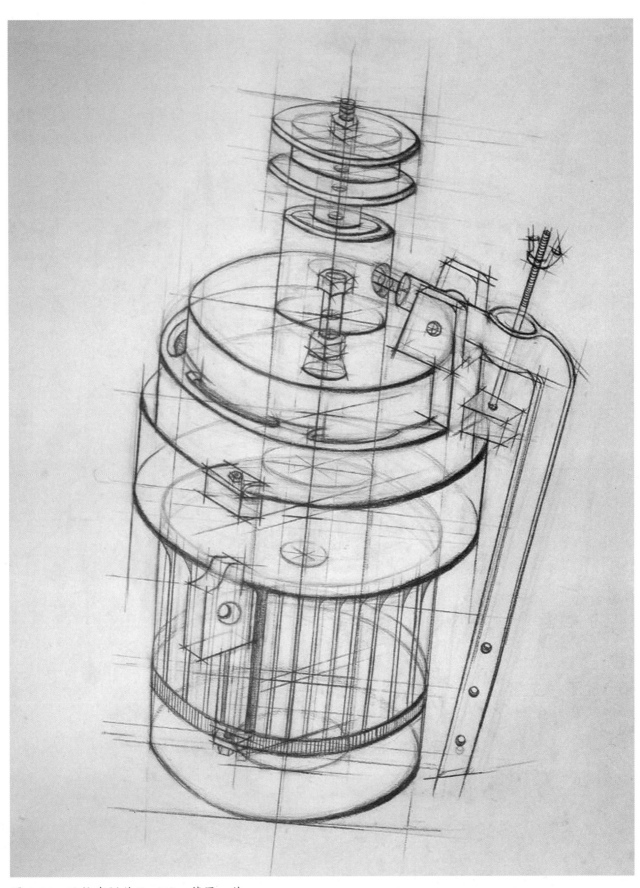

图 1-36 结构素描作品（2） 蒲军 作

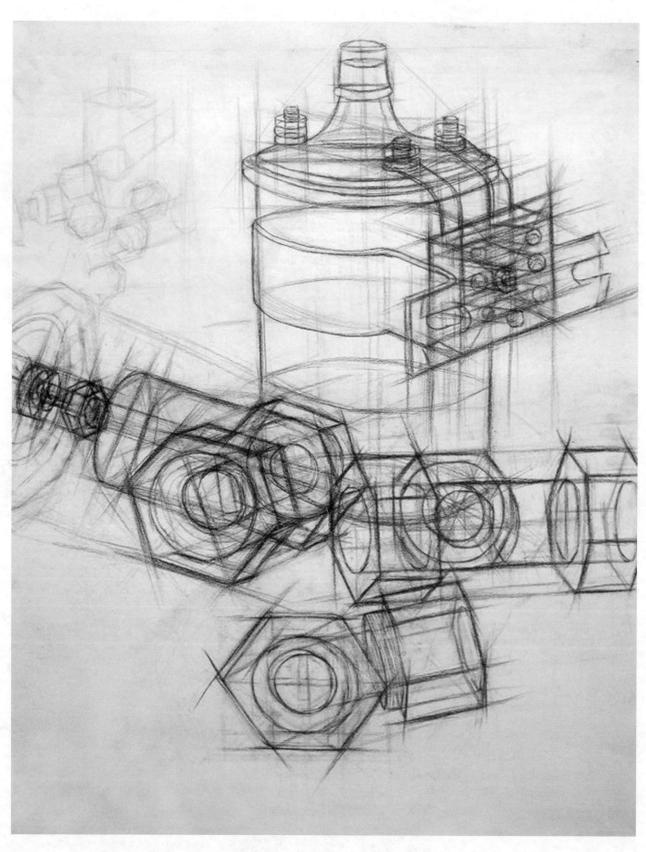

图1-37 结构素描作品（3） 蒲军 作

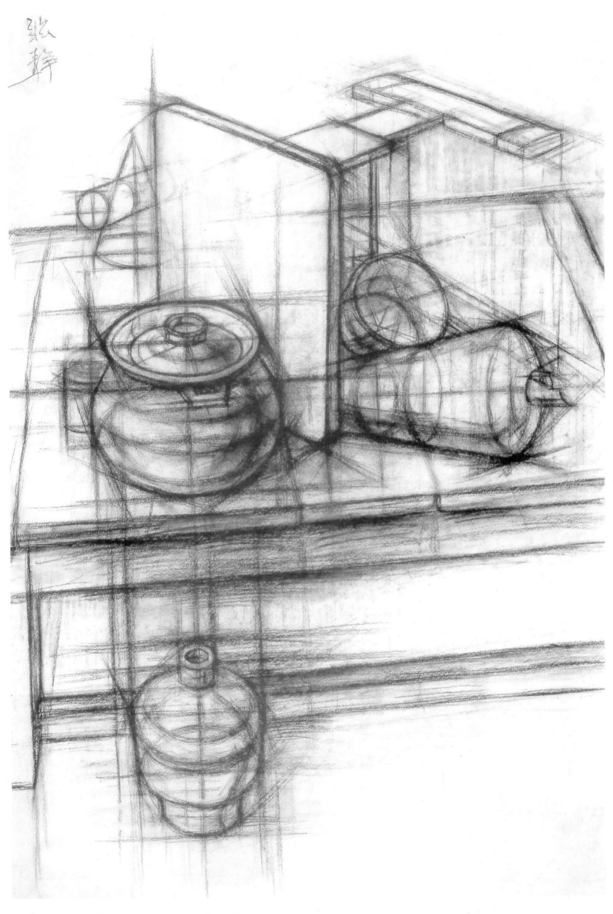

图 1-38 结构素描作品（4） 张静 作

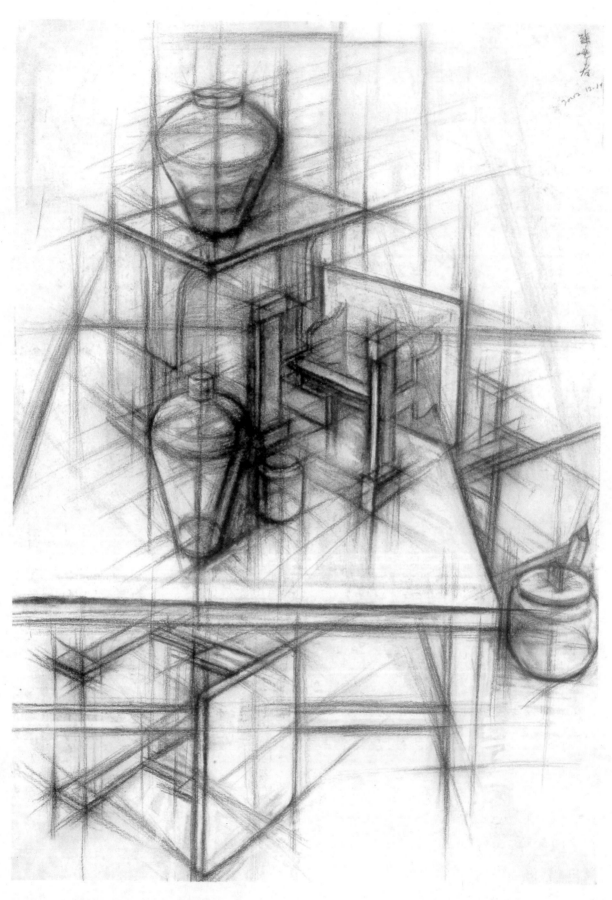

图 1-39 结构素描作品（5） 陈晓春 作

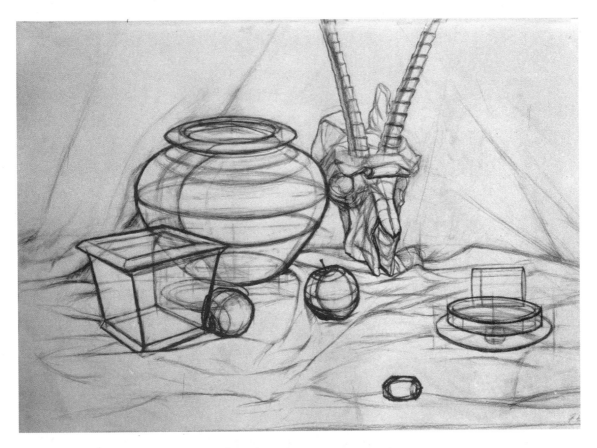

图 1-40 结构素描作品（6） 尹旭峰 作

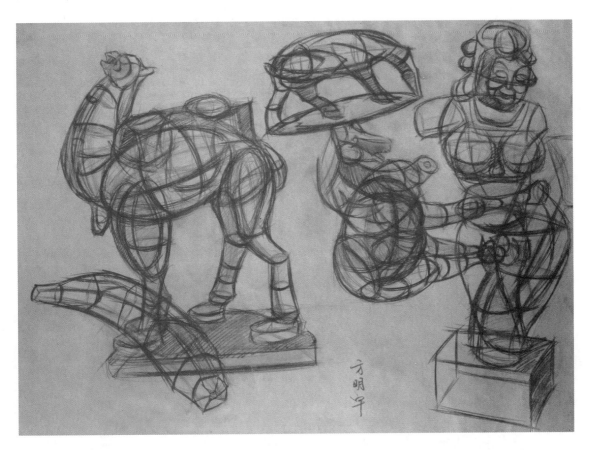

图 1-41 结构素描作品（7） 方明宇 作

33

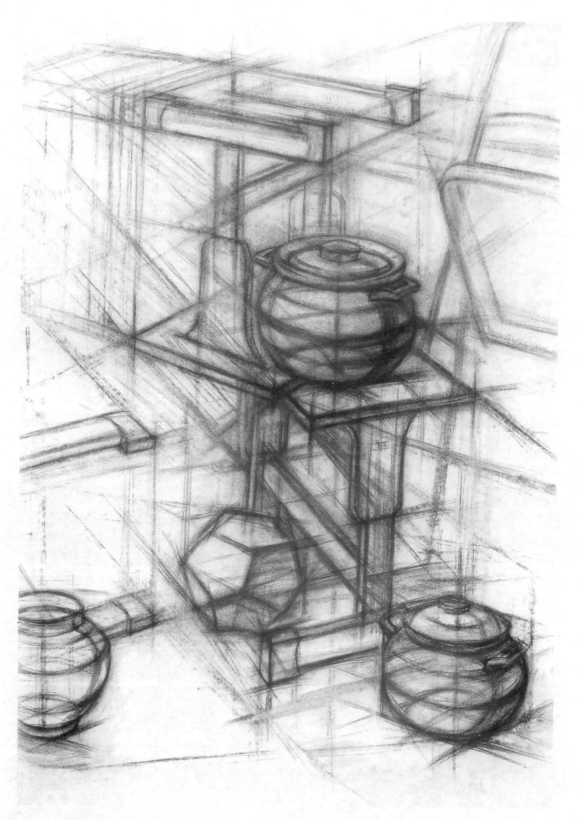

图1-42 结构素描作品（8） 陈海韵 作

思考与练习

1. 石膏几何体写生5幅。
2. 组合静物写生2幅。

第三节 明暗素描

明暗素描是通过光与影在物体上的变化，体现对象丰富的明暗层次的素描表现形式。明暗是表现物象立体感、空间感的有力手段，明暗素描适宜于立体地表现光线照射下物象的形体结构、质感、色度和空间距离，使画面形象更加具体和真实。

一、明暗素描的作画步骤

明暗素描的作画步骤主要有以下几步。

1. 确立构图

通过仔细的观察，确立整体画面构图的布局，使画面上物体主次得当，均衡而又有变化，避免散、乱、空等构图问题。

2. 画出大的形体结构

用长直线画出物体的形体结构（物体看不见部分也要轻轻画出），要求物体的形状、比例和结构关系准确。

3. 细节刻画

通过对物体明暗层次的细致描绘，表现出物体的体积感和质感。

4. 整理调整完成

细节刻画时难免忽视整体与局部间的关系，这就需要对画面进行整理和调整，做到有取有舍，主次分明。

下面以正方体、球体、石膏组合体、单个静物和组合静物的明暗素描画法为例进行讲解。

1. 正方体的画法

步骤1：分析正方体的形体关系，考虑好如何取景和构图。
步骤2：用长直线构图，并画出正方体的基本形状和在空间中的位置。
步骤3：用曲线条画出正方体的外轮廓线，注意正方体的透视关系，画出正方体的明暗交界线和投影。
步骤4：刻画正方体的细节，丰富其明暗层次关系。
步骤5：调整画面的整体明暗关系，完成作品。
画法步骤如图1-43所示。

2. 球体的画法

步骤1：分析球体的形体关系，考虑好如何取景和构图。
步骤2：用长直线构图，并画出球体的基本形状和在空间中的位置。
步骤3：用曲线条画出球体的外轮廓线，注意球的透视关系，画出球体的明暗交界线和投影。
步骤4：刻画球体的细节，丰富其明暗层次关系。
步骤5：调整画面的整体明暗关系，完成作品。
画法步骤如图1-44所示。

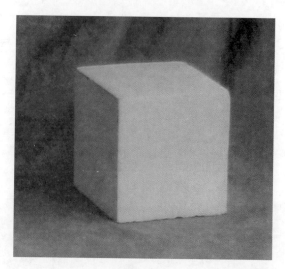
步骤1

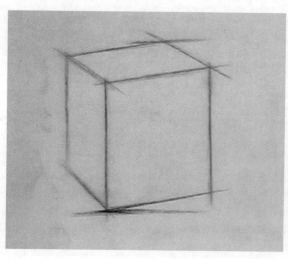
步骤2

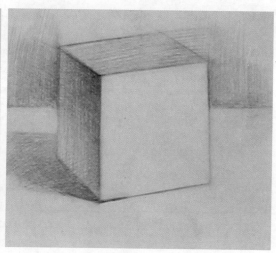
步骤3

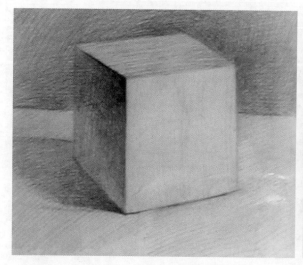
步骤4

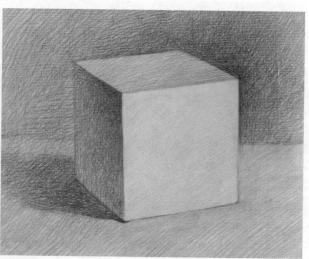
步骤5

图1-43 正方体的明暗素描画法步骤

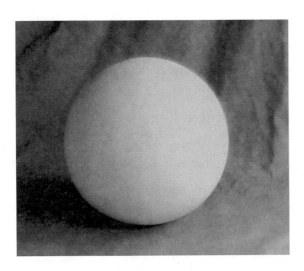

步骤1

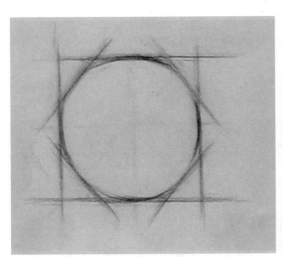

步骤2

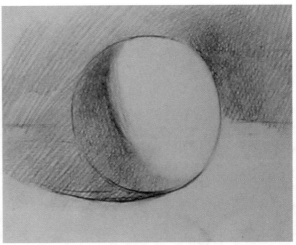

步骤3

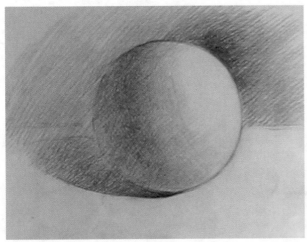

步骤4

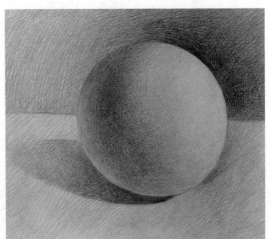

步骤5

图1-44 球体的明暗素描画法步骤

3. 石膏组合体的画法

步骤1：分析本组石膏组合体的组合关系和空间关系，考虑好如何取景和构图。

步骤2：用长直线构图，并画出石膏组合体的基本形状和在空间中的位置。

步骤3：用直线条画出石膏组合体的外轮廓线，注意石膏组合体之间的比例关系及画面的整体透视，画出各个石膏体的明暗交界线和投影。

步骤4：刻画各个石膏体的细节，丰富其明暗层次关系。

步骤5：调整画面的整体明暗关系，完成作品。

画法步骤如图1-45所示。

4. 罐子的画法

步骤1：观察罐子的造型特点，理解其结构特征。

步骤2：用短直线画出罐子的整体形状，画出它的外轮廓线，注意罐口形状的塑造。

步骤3：用轻松的线条铺出大体的明暗关系。

步骤4：画出罐子的明暗交界线和投影。

步骤5：刻画细节，画出细致的明暗层次关系。

步骤6：调整画面效果，完成作品。

画法步骤如图1-46所示。

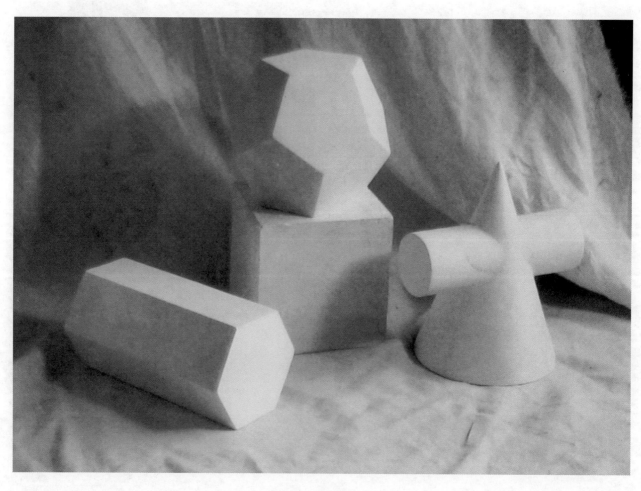

步骤1

图1-45 石膏组合体的明暗素描画法

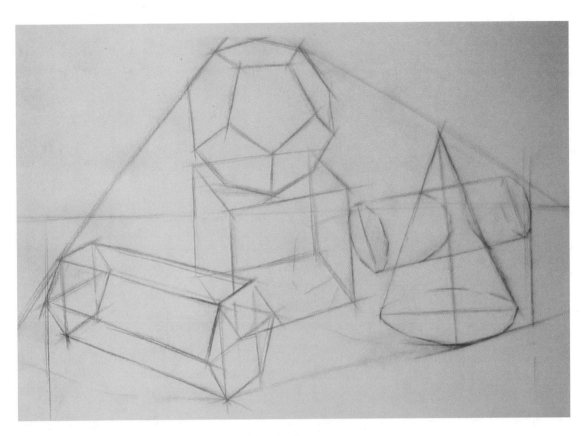

步骤 2

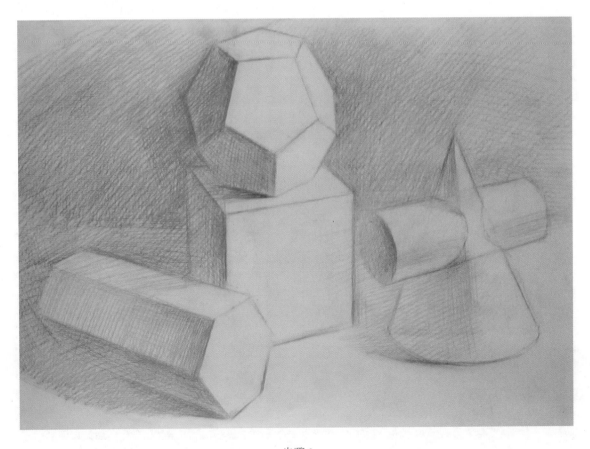

步骤 3

图 1-45 石膏组合体的明暗素描画法（续）

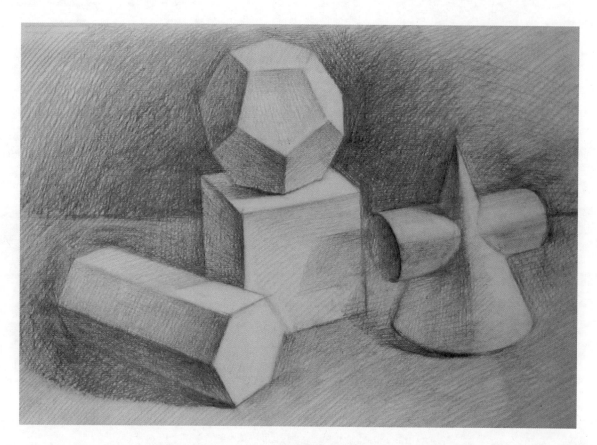

步骤4

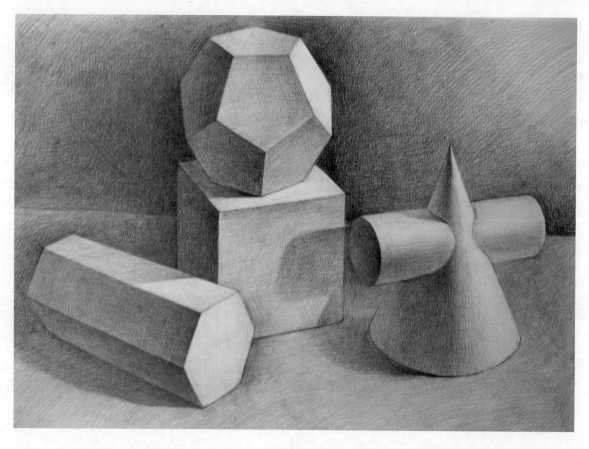

步骤5

图1-45 石膏组合体的明暗素描画法(续)

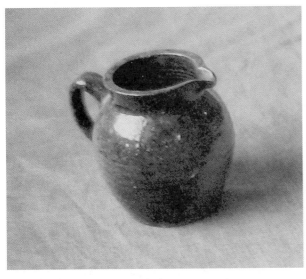
步骤1

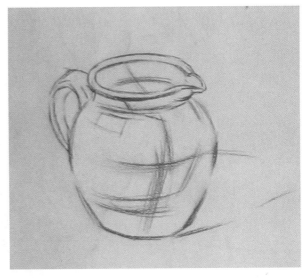
步骤2

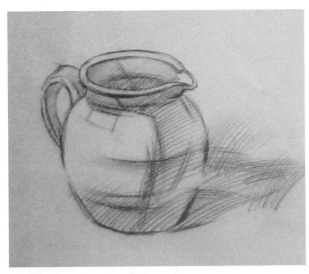
步骤3

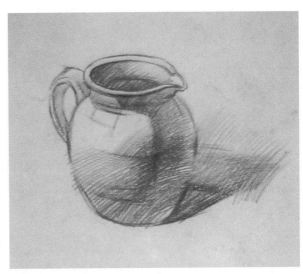
步骤4

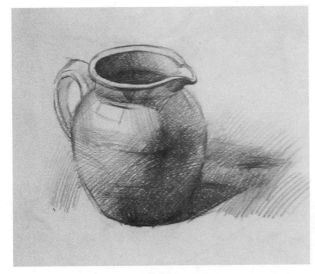
步骤5

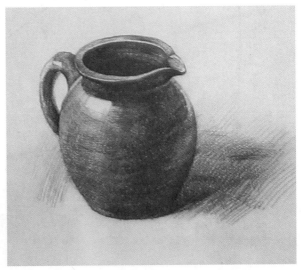
步骤6

图 1-46　罐子的明暗素描画法步骤

5. 苹果的画法

步骤1：观察苹果的造型特点，理解其结构特征。
步骤2：用短直线画出苹果的外轮廓线和中心的凹洞。
步骤3：用曲线条将苹果的外轮廓线画得更加圆润，突出苹果的外形特点。
步骤4：画出苹果的明暗交界线和投影。
步骤5：刻画细节，画出细致的明暗层次关系。
步骤6：调整画面效果，完成作品。
画法步骤如图1-47所示。

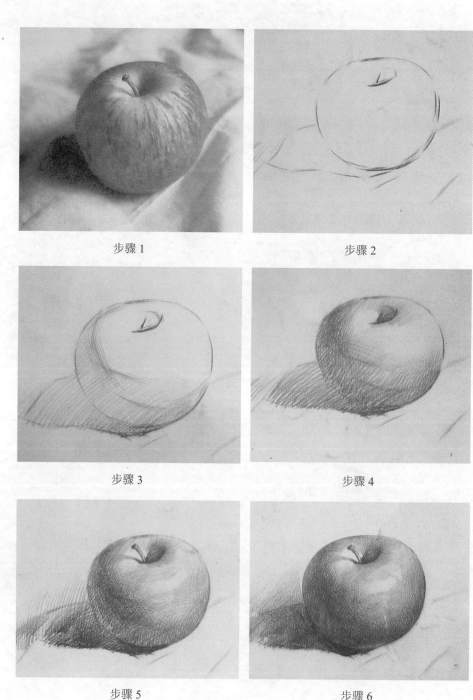

图1-47　苹果的明暗素描画法步骤

6. 组合静物画法

步骤1：分析本组静物的组合关系和空间关系，考虑好如何取景和构图。

步骤2：用长直线构图，并画出各物体的基本形状和在空间中的位置。

步骤3：用曲线条画出物体的外轮廓线，注意各物体之间的比例及画面的整体透视，画出各个物体的明暗交界线和投影。

步骤4：刻画各个物体的细节，丰富其明暗层次关系。

步骤5：调整画面的整体明暗关系，完成作品。

画法步骤如图1-48所示。

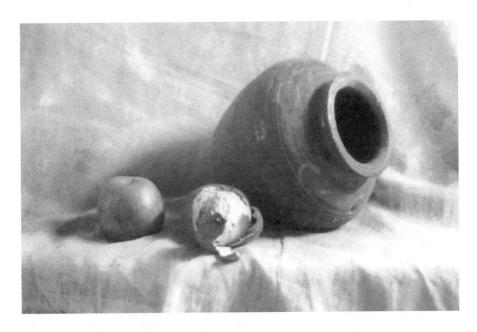

步骤1

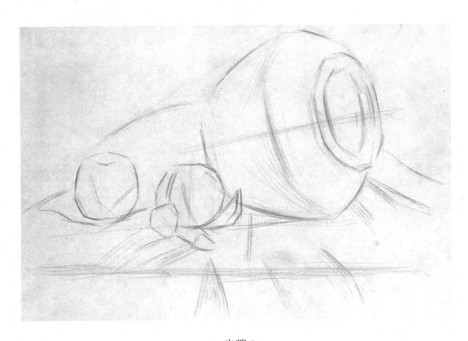

步骤2

图1-48 组合静物的明暗素描画法

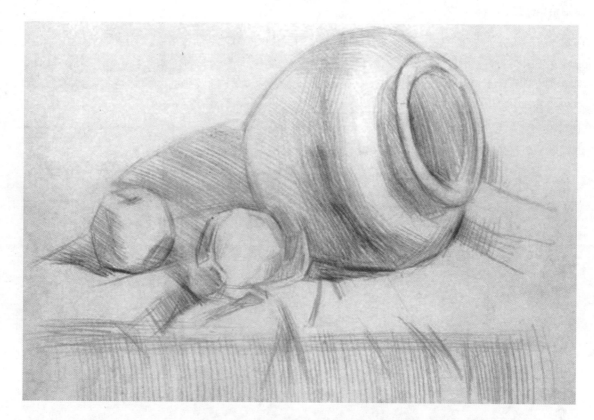

步骤3

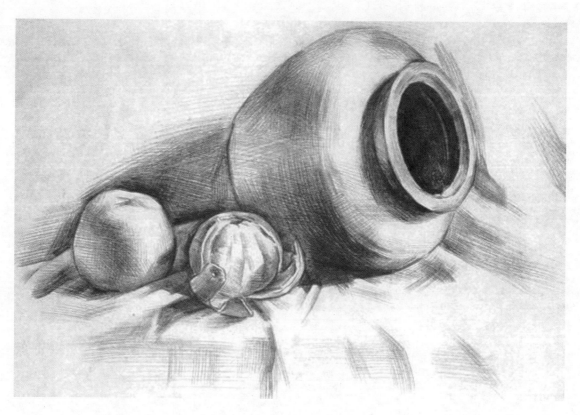

步骤4

图1-48 组合静物的明暗素描画法（续）

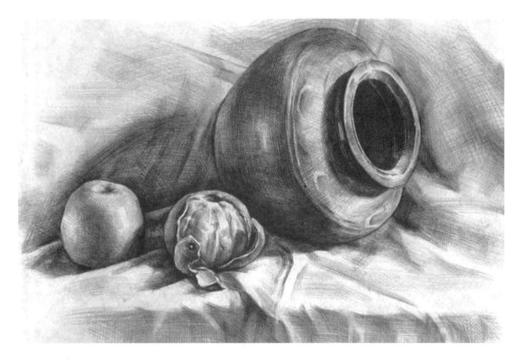

步骤5

图 1-48 组合静物的明暗素描画法（续）

二、优秀明暗素描作品欣赏

优秀明暗素描作品欣赏如图 1-49～图 1-69 所示。

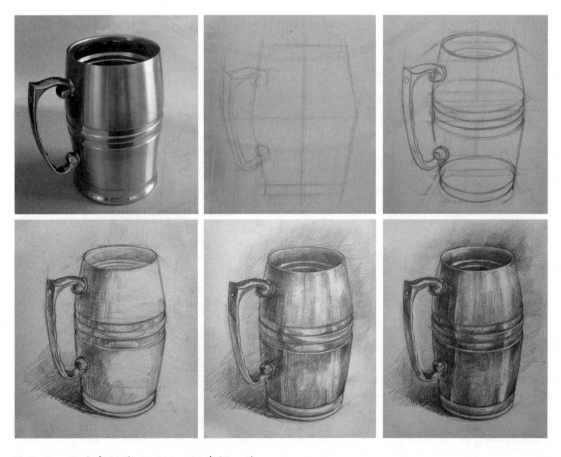

图 1-49 明暗素描作品（1） 胡建超 作

45

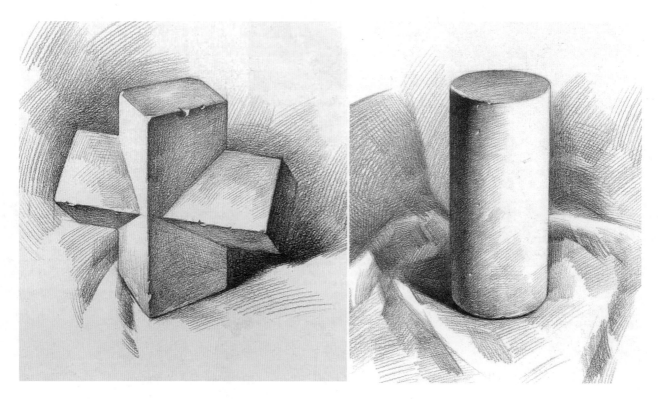

图 1-50 明暗素描作品（2） 学生作品

图 1-51 明暗素描作品（3） 郑岩 作

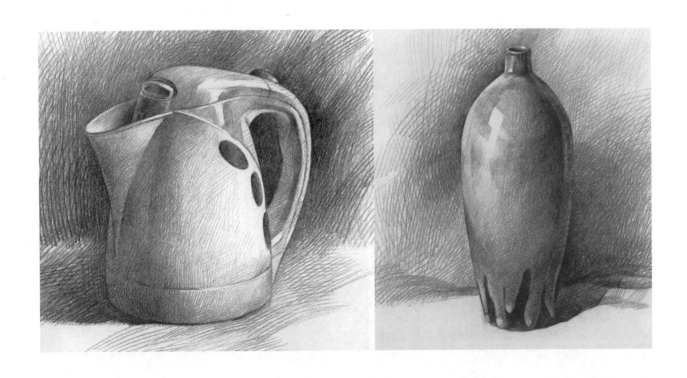

图 1-52　明暗素描作品（4）

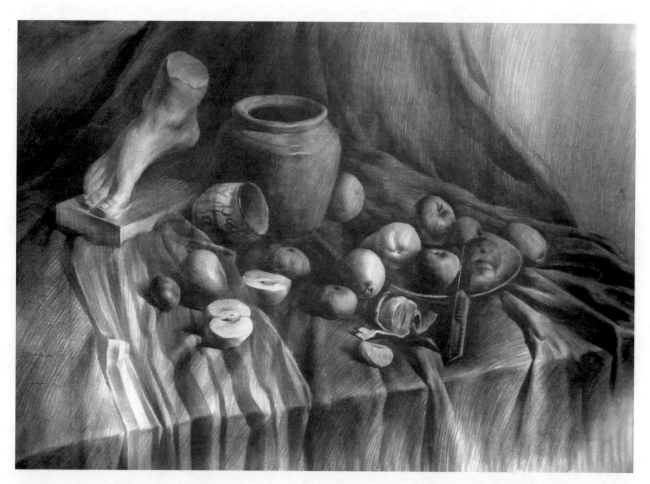

图 1-53 明暗素描作品（5） 邓军 作

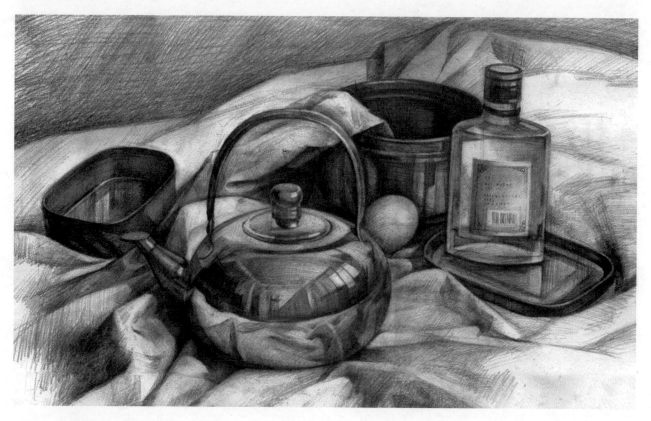

图 1-54 明暗素描作品（6）

48

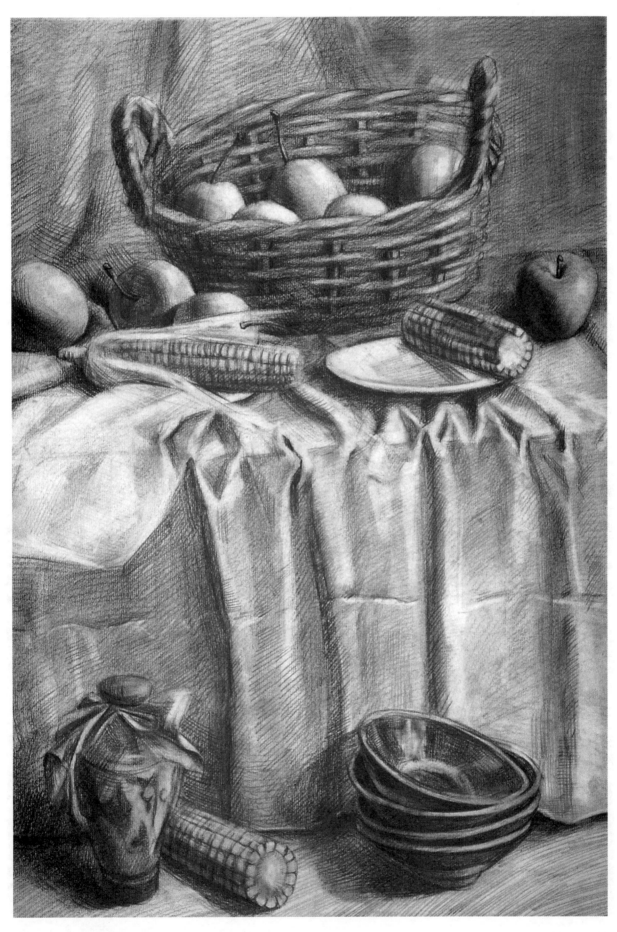

图 1-55 明暗素描作品（7）

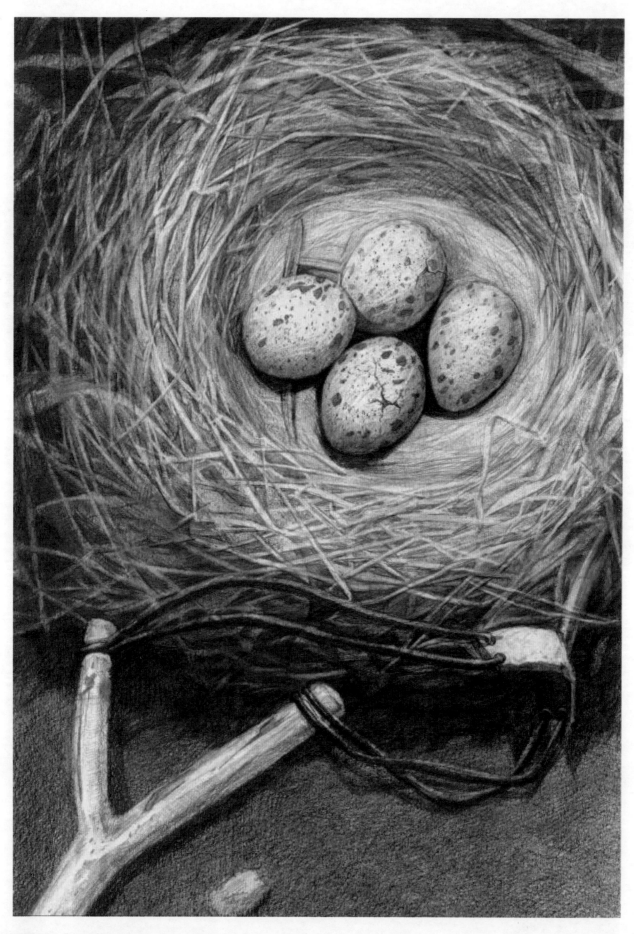

图 1-56 明暗素描作品（8） 学生作品

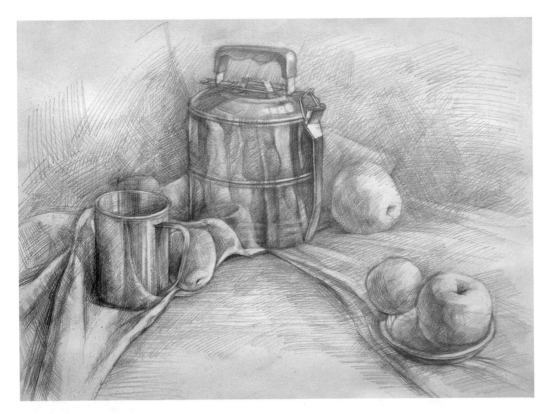

图 1-57 明暗素描作品（9） 胡建超 作

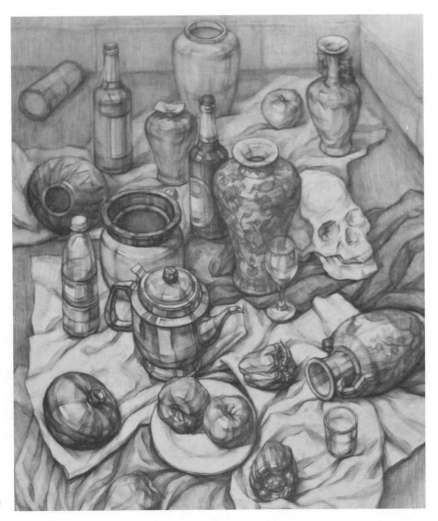

图 1-58 明暗素描作品（10）

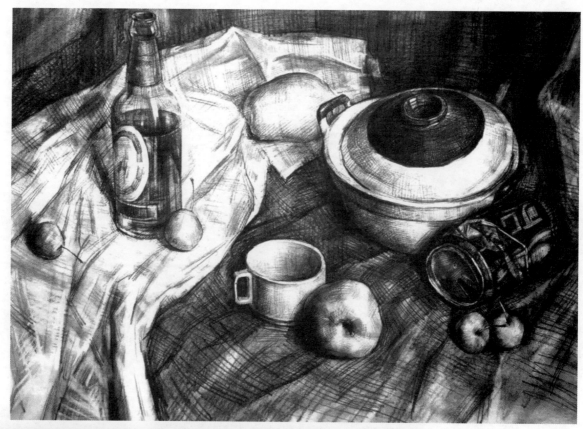
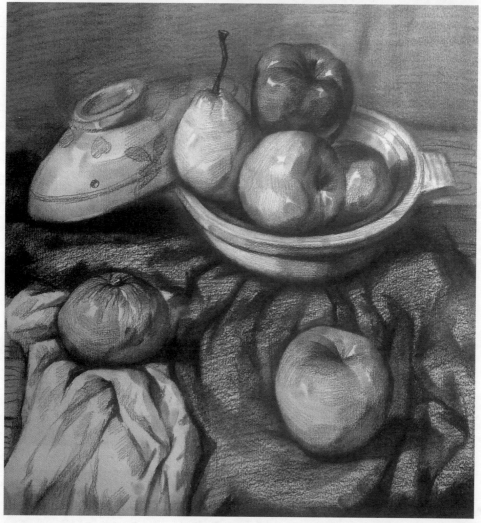

图1-59 明暗素描作品（11）

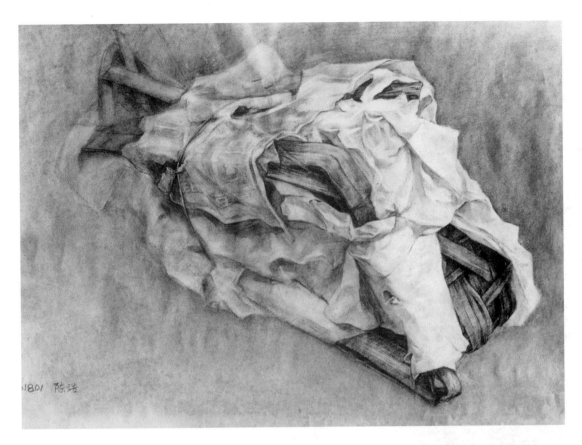

图 1-60　明暗素描作品（12）　陈浩　作

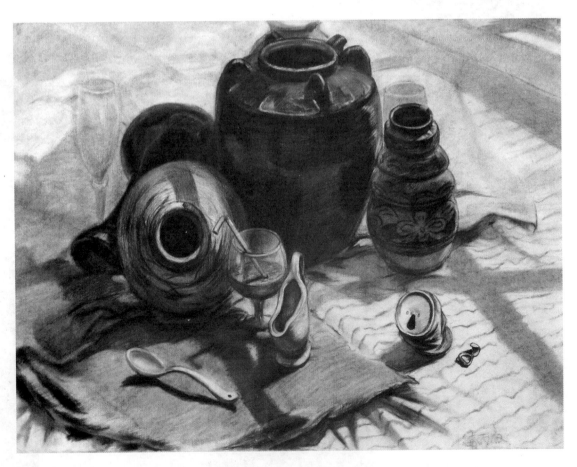

图 1-61　明暗素描作品（13）　点金教育作品

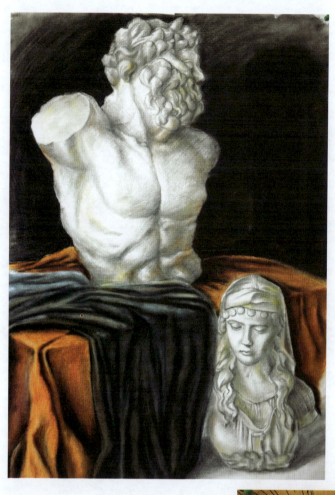

图 1-62　明暗素描作品（14）

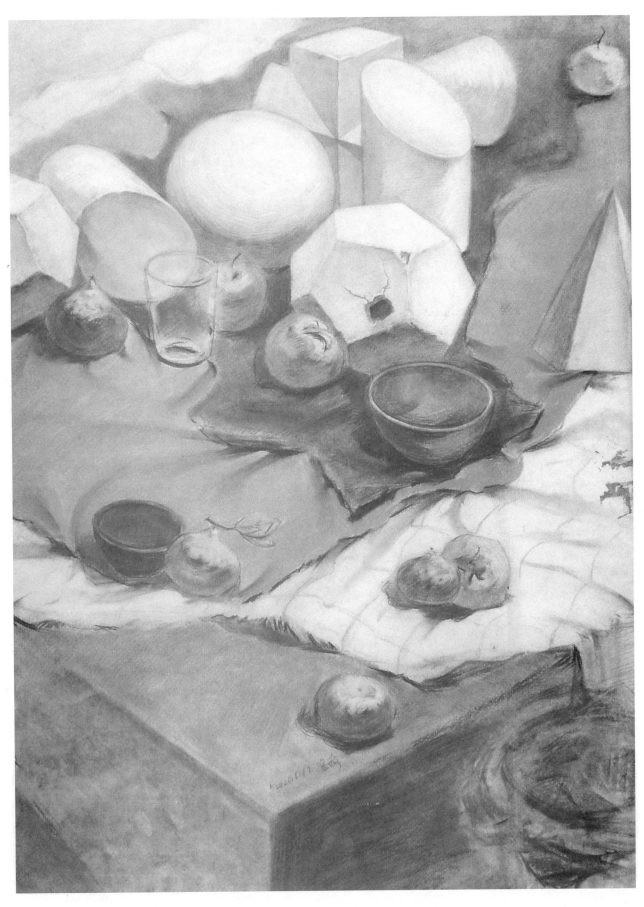

图 1-63　明暗素描作品（15）　点金教育作品

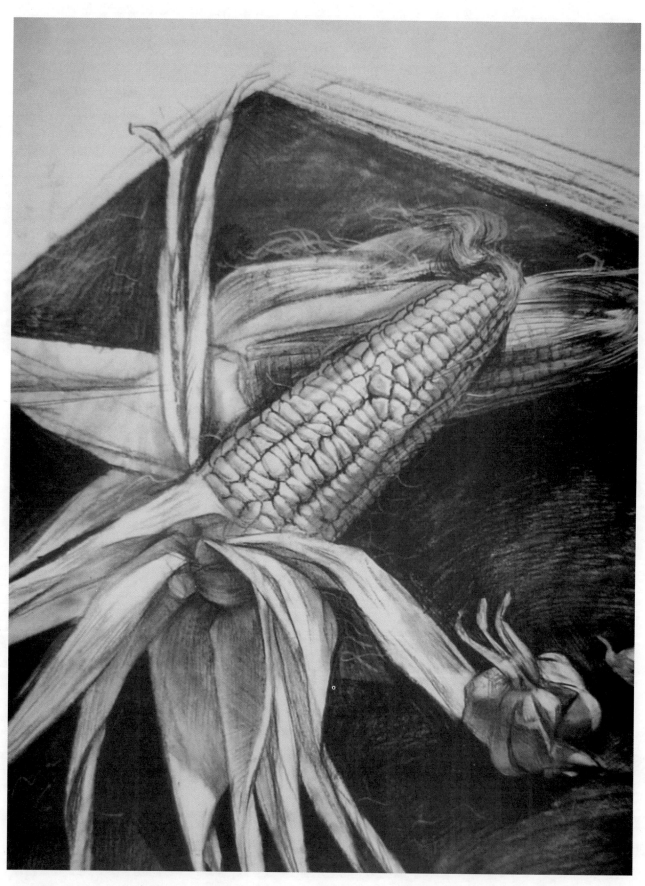

图 1-64　明暗素描作品（16）　潘梅林　作

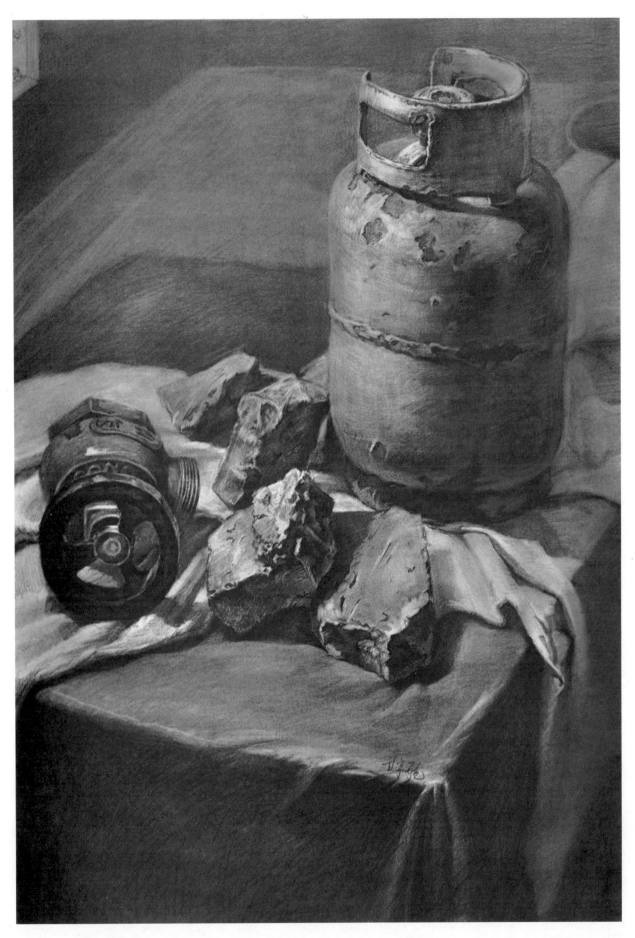

图 1-65 明暗素描作品（17）

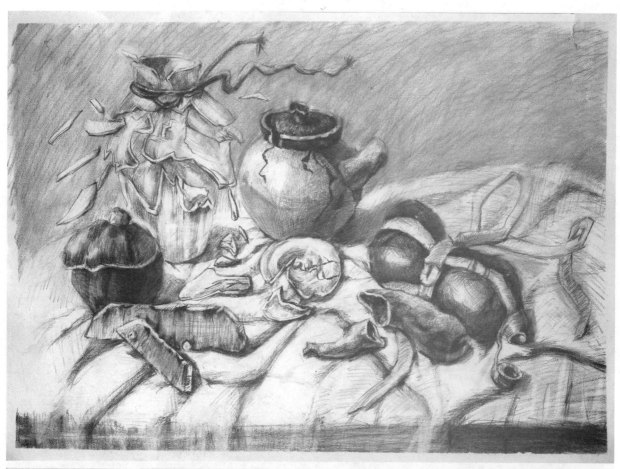
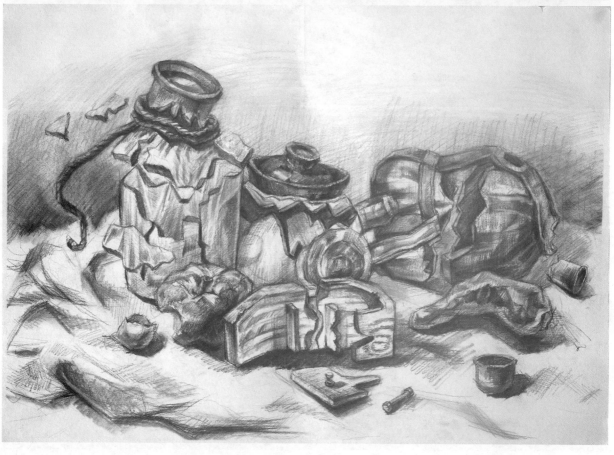

图 1-66 明暗素描作品（18） 黄宝仪 作

图1-67 明暗素描作品(19)

图 1-68 明暗素描作品（20）

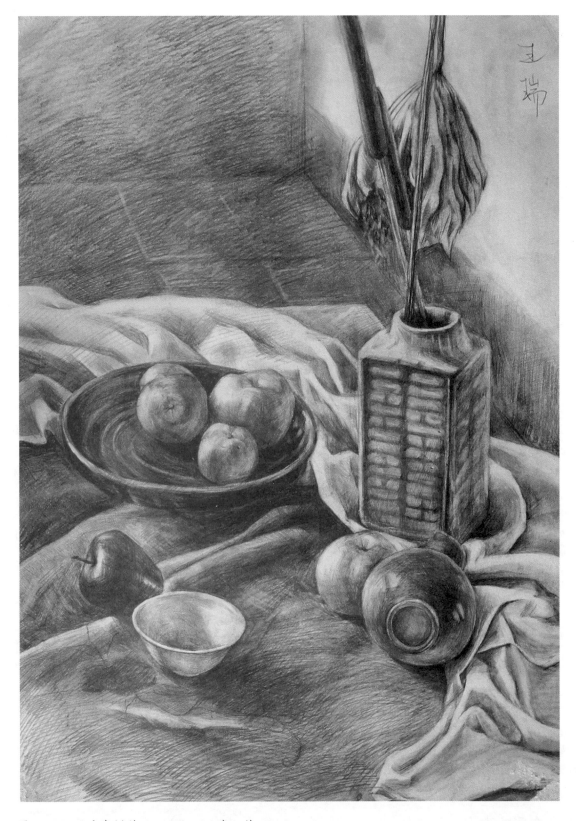

图 1-69 明暗素描作品（21） 王瑞 作

1. 绘制 5 幅石膏几何体明暗素描。
2. 绘制 3 幅组合静物明暗素描。

第二章 色 彩

第一节 色彩知识概述

一、色彩的概念

色彩是光刺激人的眼睛所产生的视觉反应。因为有了光人们才能感知物体的形状和色彩，光照是色彩产生的前提。人的视觉对色彩有着独特的敏感性，马克思说："色彩的感觉是一般美感中最大众化的形式。"马蒂斯说："色彩具有它所固有的美，这种美，是一种纯粹的美，本质的美。"这些论述显示了色彩在艺术美学中的地位和价值。在观察客观世界视觉印象中，色彩也是先于形状而被人们感知的，色彩对人的生理和心理有着重要的影响，能使人产生兴奋、喜悦、优雅、忧郁等不同的感觉。

二、色彩的分类

色彩可分为固有色、环境色和光源色。

物体固有的物理属性在自然光的照射下呈现出的颜色叫固有色。物体的固有色不是一成不变的，它随着周围环境的影响而改变，同样的物体在不同的光线照射下呈现出不同的色彩关系。

物体在光的照射和周围环境的影响下反射出的颜色叫环境色。物体的背光面受环境色的影响较大。此外，环境色的反射效果也与物体的材质有关，光滑细腻的物体反射效果明显；粗糙厚实的物体反射效果较差。

物体的色彩在某种特定光的照射下呈现出的色彩叫光源色。如红光照射下物体的色彩偏红；白光照射下物体的色彩偏白；等等。不同的光源对物体的色彩也有影响，如日光照射下物体的色彩偏蓝，白炽灯照射下物体的色彩偏紫等。

色彩还可分为无彩色和有彩色两大类。黑、白、灰为无彩色，除此之外的任何色彩都为有彩色。其中红、黄、蓝是最基本的颜色，被称为三原色。三原色是其他色彩调配不出来的，而其他色彩则可以由三原色按一定比例调配出来。如红色加黄色可以调配出橙色，红色加蓝色可以调配出紫色，蓝色加黄色可以调配出绿色等。

三、色彩的三要素

色彩的三要素是指色相、明度和纯度。

色相就是色彩的相貌，是色彩之间相互区别的面貌特征，如红色相、黄色相、绿色相等。明度就是色彩的明暗程度。明度越高，色彩越亮；明度越低，色彩越暗。纯度就是色彩的鲜灰程度或饱和程度。纯度越高，色彩越艳；纯度越低，色彩越灰。

四、色彩的感觉

1. 冷暖感

从冷暖感的角度把色彩分为冷色和暖色。

冷色包括蓝色、蓝紫色和蓝绿色，使人产生凉爽、寒冷、深远、幽静、理智、透明和镇静的感觉。

暖色包括红色、黄色、橙色、紫红色和黄绿色，使人产生温暖、热情、积极、喜悦和兴奋的感觉。

色彩的冷暖感如图 2-1 和图 2-2 所示。

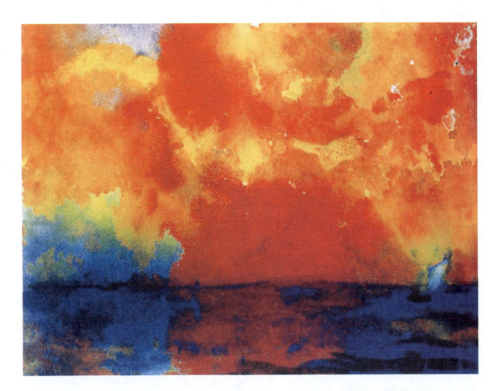

图 2-1　诺尔德《夕阳的海》
　　此图表现出了热情似火的天空和湛蓝的海水所形成的色彩冷暖对比效果

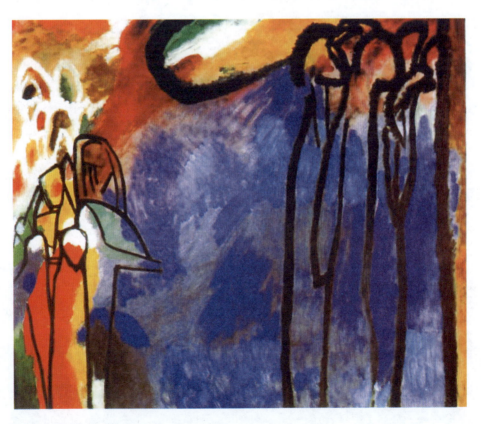

图 2-2　康定斯基《魔幻炫彩系列》之一
　　画家康定斯基的此抽象画作表现出了冷暖色彩的对比效果

2. 轻重感

从轻重感的角度把色彩分为轻色和重色。

色彩的轻重主要取决于明度。明度高,色彩感觉轻;明度低,色彩感觉重。其次取决于色相,暖色感觉轻,冷色感觉重。最后取决于纯度,纯度高感觉重,纯度低感觉轻。

3. 体量感

从体量感的角度把色彩分为膨胀色和收缩色。

色彩的体量感主要取决于明度。明度高,色彩膨胀;明度低,色彩收缩。其次取决于纯度,纯度高,色彩膨胀;纯度低,色彩收缩。最后取决于色相,暖色膨胀,冷色收缩。

4. 距离感

从距离感的角度把色彩分为前进色和后退色。

色彩的距离感主要取决于纯度。纯度高,色彩前进;纯度低,色彩后退。其次取决于色相,暖色前进,冷色后退。此外,色彩的距离感还受到图底关系的影响。图底明度反差大,色彩前进;图底明度反差小,色彩后退。

5. 软硬感

从轻硬感的角度把色彩分为软色和硬色。

色彩的软硬感主要取决于明度,明度高,色彩感觉柔软;明度低,色彩感觉坚硬。其次取决于色相,暖色感觉柔软,冷色感觉坚硬。最后取决于纯度,纯度高,色彩感觉坚硬;纯度低,色彩感觉柔软。

6. 动静感

色彩的动静感主要取决于纯度。纯度高,动感强;纯度低,宁静感强。其次取决于色相,暖色动感强,冷色宁静感强。最后取决于明度,明度高动感强,明度低宁静感强。如图2-3～图2-5所示。

7. 华丽感与朴素感

色彩的华丽感与朴素感主要取决于色相和纯度,纯度高的暖色给人以华丽、鲜艳和明亮的感觉;纯度低的冷色给人以朴素、灰暗和宁静的感觉。

8. 舒适感与疲劳感

舒适感与疲劳感是色彩作用于人的视觉,并在人的生理和心理上产生的综合反应。色彩的舒适感与疲劳感主要取决于色相。暖色给人以兴奋、活跃的感觉,刺激性强,容易使人产生疲劳感;冷色宁静、优雅,使人感觉舒适。其次取决于纯度,纯度高的色彩容易使人疲劳,纯度低的色彩使人感觉舒适。如图2-6和图2-7所示。

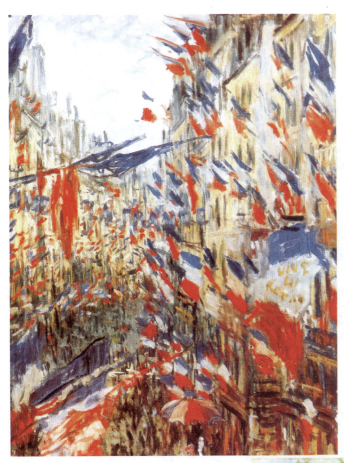

图 2-3 莫奈《节日庆祝游行》

印象派画家莫奈画作《节日庆祝游行》运用高纯度的蓝色和红色，配合轻松、随意的笔触，表现出节日欢快、活泼的气氛

图 2-4 雷诺阿《在阳台》

印象派画家雷诺阿画作《在阳台》运用恬静、优雅的色彩，细腻、轻松的笔触，营造出宁静、淡雅的气氛

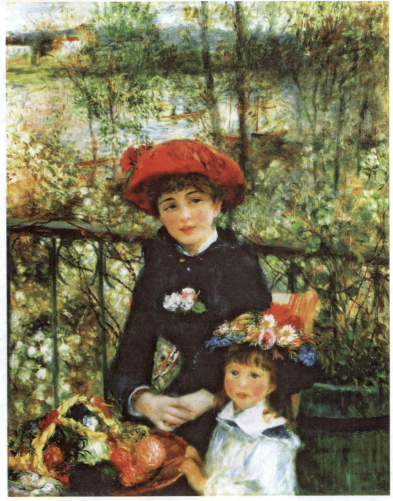

65

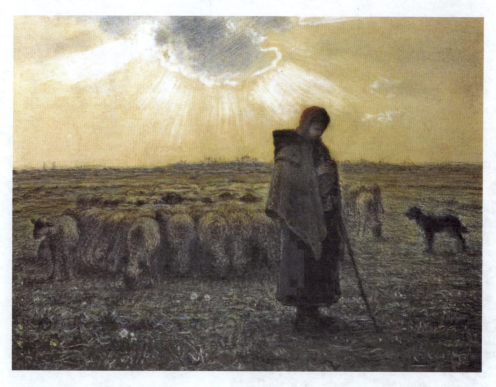

图 2-5 米勒《晚钟》

画家米勒画作《晚钟》，描写了一位虔诚的牧羊女在听到远处传来的钟声时作祈祷的场景。画家运用幽暗、深沉的色调，表现现场宁静、朴素的气氛，也反映出下层劳动人民纯朴、善良的本性和他们苦难的生活

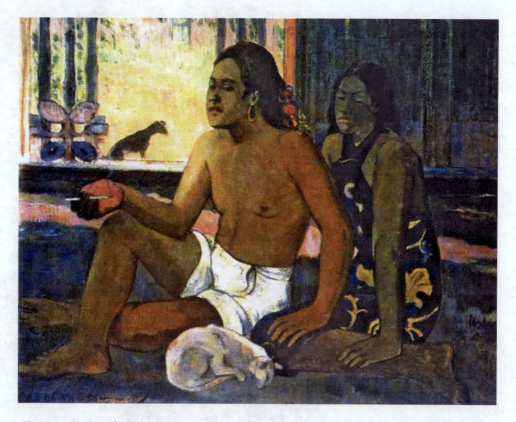

图 2-6 高更《在家中》

画家高更画作《在家中》运用低纯度的灰调子表现出人们舒适、平淡的生活场景和与世无争的生活态度

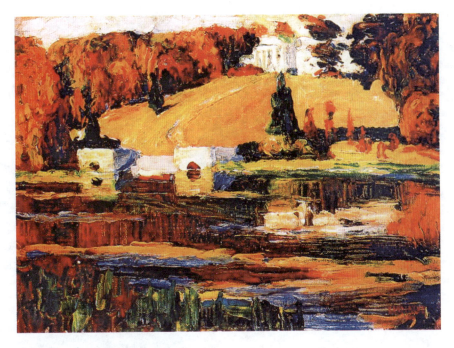

图 2-7 康定斯基《阿克斗卡·秋》
画家康定斯基画作《阿克斗卡·秋》运用华丽的高纯度色彩,展现出秋天的别致景色,给人以兴奋、活跃的感觉

9. 消极感与积极感

色彩具有消极和积极的心理暗示作用。色彩的消极感与积极感主要取决于纯度和明度,纯度高、明度高的色彩给人以积极感;纯度低、明度低的色彩给人以消极感。其次取决于色相,暖色给人以积极感,冷色给人以消极感。如图 2-8 和图 2-9 所示。

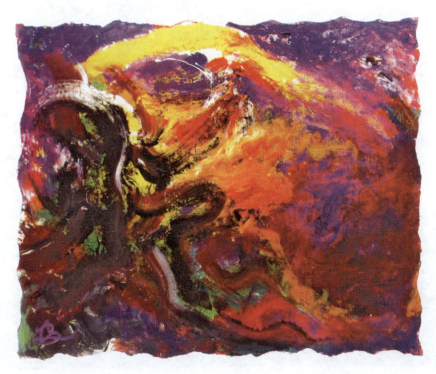

图 2-8 郑博安《凉风不再来》
作品运用高纯度的红、紫、黄等色,给人以绚丽、积极的感觉

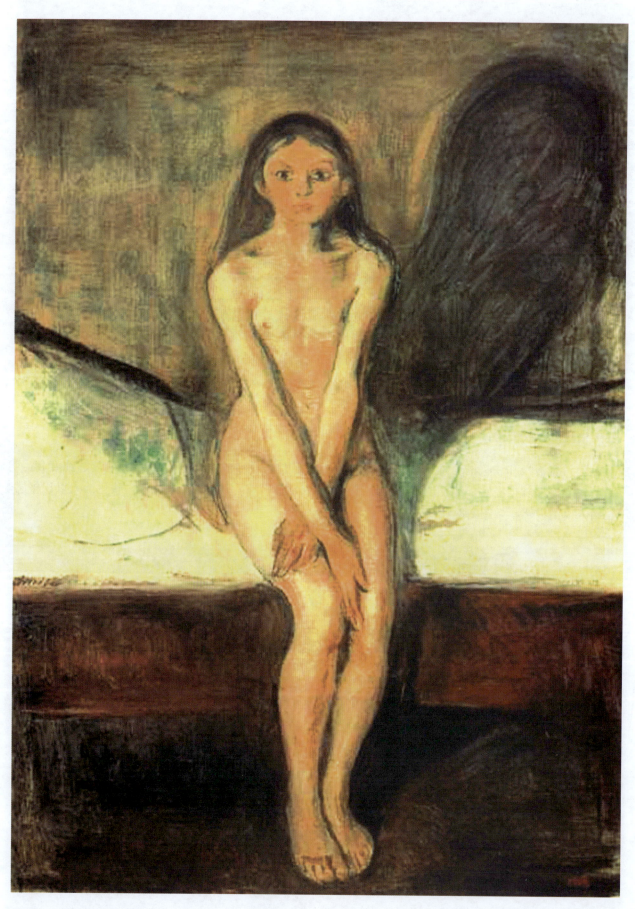

图 2-9 蒙克《青春期》
作品运用低纯度的灰色,给人以抑郁、消极的感觉

五、色彩的对比与协调

1. 色彩的对比

所谓色彩的对比,是指两种或两种以上的色彩放在一起有明显的差别。色彩的对比可以使色彩产生相互突出的关系,使色彩主次分明,虚实得当。色彩对比分为色相对比、明度对比和纯度对比。色相对比主要指色彩冷暖色之间的对比效果,如红与绿、黄与紫、橙与蓝等;明度对比主要指色彩的明度差别,即深浅对比;纯度对比主要指色彩的饱和度差别,即鲜灰对比。如图 2-10～图 2-12 所示。

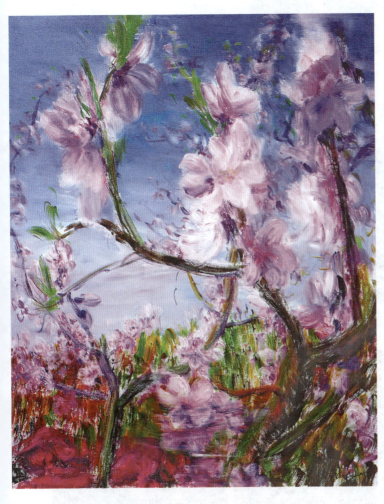

图 2-10　周春芽《桃花》系列之一
作品中紫红色的桃花和湛蓝的天空形成冷暖和纯度的对比

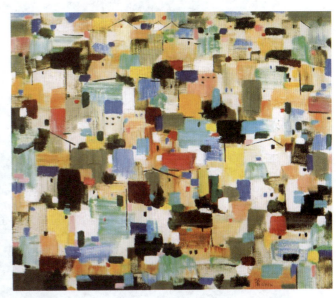

图 2-11　吴冠中《水乡》
作品色彩丰富,画面中的黑色增强了整体的节奏感和韵律感,同时也强化了明度对比

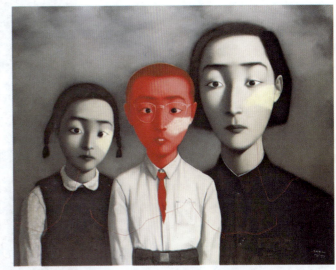

图 2-12　张晓刚《大家庭》系列之一
作品色彩单纯,以接近素描的手法描绘形体,反映了人物朴素的内心世界,整个画面的纯度对比较强

2. 色彩的协调

所谓色彩的协调，是指两种或以上色彩放在一起，无明显差别。协调包含和谐和调和之意，是色彩美学中永恒的主题。协调可以消除画面中色彩的对立关系，使色彩互相依存、相互融合、和谐统一，体现出色彩的内在联系。色彩学研究表明，过分刺激的配色容易使人产生视觉的疲劳感，以及心理上的紧张、烦躁情绪，而协调统一的配色却给人以安详、舒适的感觉。

色彩协调分为色相协调、明度协调和纯度协调。色相协调主要指邻近色的协调，如红与橙、橙与黄、黄与绿等；明度协调主要指减少明度差别；纯度协调主要指减少纯度差别。如图2-13和图2-14所示。

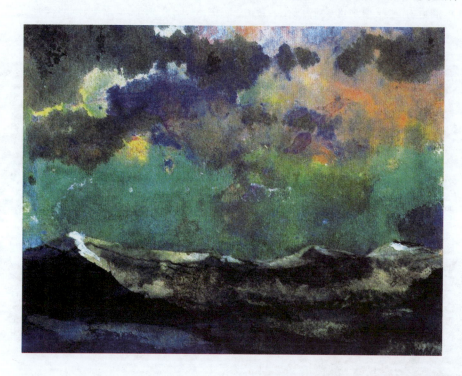

图2-13 诺尔德《雨后的天空》
作品运用协调的灰色，加强了画面的整体感

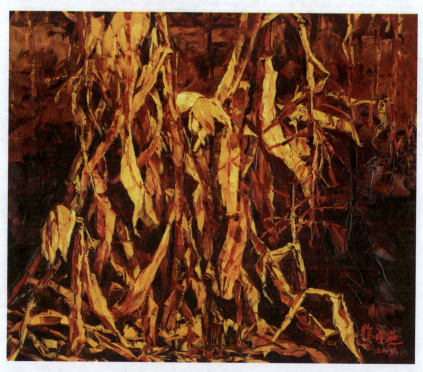

图2-14 徐晓燕《辉煌系列》之一
作品运用协调的黄、赭色，加强了画面的整体感

六、色彩对人的生理和心理作用

不同的色彩给人以不同的视觉感受，也对人的生理和心理产生不同的影响。

1. 红色

红色具有鲜艳、热烈、热情和喜庆的特点，象征革命、幸福和吉利，给人以勇气与活力。红色可以极大地刺激神经系统，促进机体血液循环，引起人的注意并产生兴奋、激动和紧张的感觉。红色使人联想到火与血，是一种警戒色。红色还可以大大提高色彩的注目性，容易引起人们的注意。如图2-15和图2-16所示。粉红色和紫红色是红色系列中最具浪漫和温馨情调的颜色，较女性化，可以使画面产生迷情、靓丽和柔和的感觉。如图2-17所示。

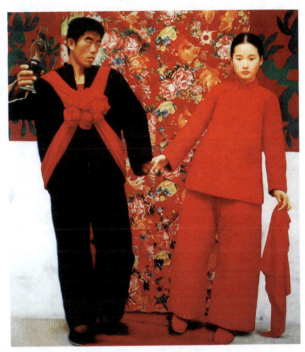

图2-15　王沂东《沂蒙山新娘》系列之一
　　作品运用高纯度的红色，给人以喜庆、欢快的感觉

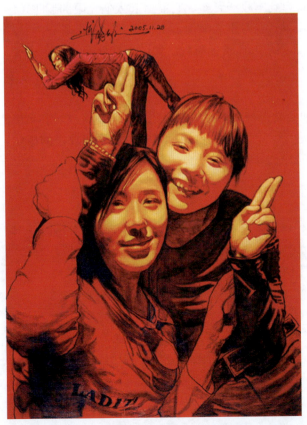

图2-16　钟飙《少女系列》之一
　　作品以红色为基调，表现出热情似火的激情

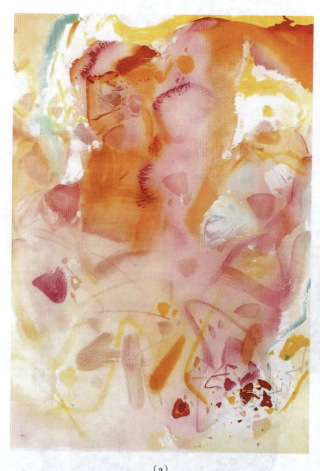 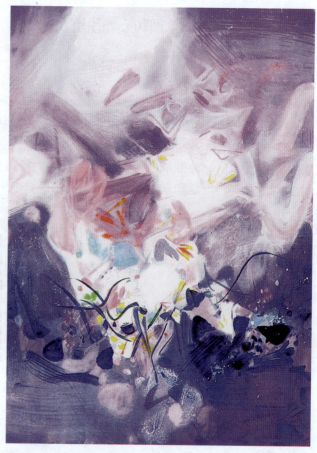

(a)　　　　　　　　　　　　　　　　　　　(b)

图 2-17　朱德群《复兴的气韵》代表

作品（a）以粉红色为主调，给人以温馨、柔美的感觉；作品（b）以紫红色为基调，表现出浪漫、迷情的感觉

2. 黄色

黄色具有高贵、奢华、温暖和柔和的特点，使人联想到丰收和希望，它能引起人们无限的遐想，渗透出灵感和生气，启发人的智力，使人欢乐和振奋。黄色具有帝王之气，高贵而典雅，象征着权力、辉煌和光明。黄色还具有怀旧情调，可以使画面产生古典、温馨和唯美的感觉。如图 2-18 所示。

3. 绿色

绿色具有清新、舒适、休闲的特点，有助于消除神经紧张和视力疲劳。绿色象征青春、成长和希望，使人感到心旷神怡，舒畅平和。绿色是富有生命力的色彩，使人产生自然、宁静、清淡和放松的感觉。绿色可以使画面效果朴素简约，清新明快，充满生机，如图 2-19 所示。

4. 蓝色

蓝色具有清爽、宁静、优雅的特点，象征深远、理智和诚实。蓝色使人联想到天空和海洋，有镇静作用，能缓解人的紧张心理，增添安宁与轻松之感。蓝色沉静而又不缺乏生气，轻柔和蔼，高雅脱俗。蓝色可以使画面效果清新雅致，平静自然。如图 2-20 和图 2-21 所示。

5. 紫色

紫色具有冷艳、高贵、浪漫和神秘的特点，象征天生丽质，浪漫温情。紫色具有罗曼蒂克般的柔情，可以使画面效果优雅、娇丽、纯情。紫色还具有消极、悲观的特点，使人产生忧郁和不安的情绪。如图 2-22 所示。

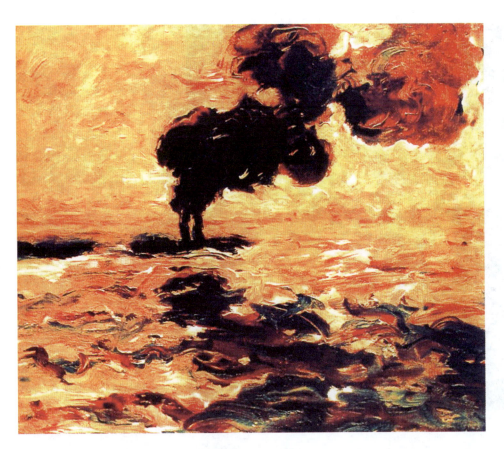

图 2-18 诺尔德《易北河上的拖船》
　　作品以黄色为基调,营造出温馨、唯美的怀旧气氛

图 2-19 罗尔纯《山村风景系列》
　　作品以绿色为基调,配合轻松、大气的笔触,给人以清新、自然的感觉

图 2-20 赵无极《悠悠蓝天》
作品以蓝色为基调,通过抽象的表现手法,展现出一种宁静、优雅、深远的意境

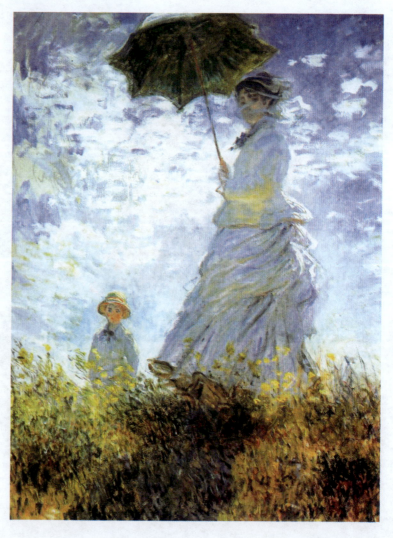

图 2-21 莫奈《撑伞的莫奈夫人》
作品以淡淡的浅蓝色为基调,表现出一种宁静、舒适、轻松的感觉

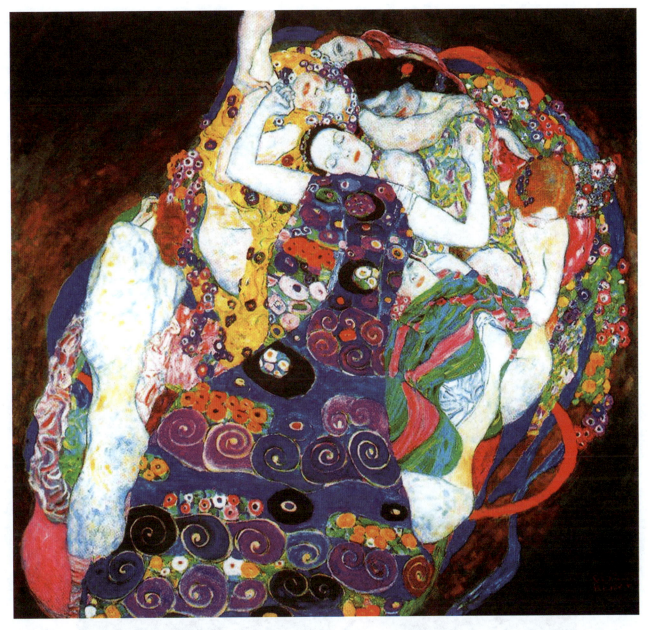

图 2-22　克里姆特《处女》
作品以鲜艳的紫色、红色为主调，增强了画面的装饰效果和韵味

6. 灰色

　　灰色具有简约、平和、中庸的特点，象征儒雅、理智和严谨。灰色是深思而非兴奋、平和而非激情的色彩，使人视觉放松，给人以朴素、简约的感觉。此外，灰色使人联想到金属材质，具有冷峻、时尚的现代感。灰色可以使画面效果宁静、柔和、含蓄、稳重。如图 2-23 所示。

7. 黑色

　　黑色具有稳定、庄重、严肃的特点，象征理性、坚实和智慧。黑色是无彩色系的主色，可以降低色彩的纯度，丰富色彩层次，给人以安定、平稳的感觉。黑色可以使画面效果更加稳定、朴素和宁静。如图 2-24 所示。

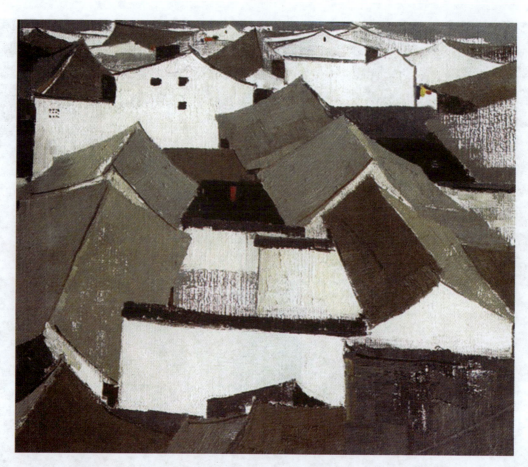

图 2-23 吴冠中《民居》
作品以灰色为主调，使整个画面效果显得简约、平和、理智、儒雅

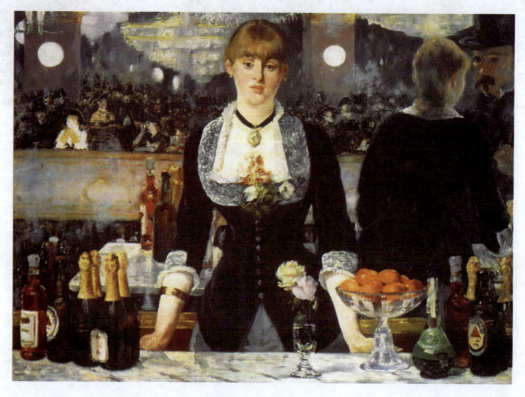

图 2-24 马奈《酒馆服务员》
作品运用大量的黑色，使画面效果看上去层次分明，清爽、明快

8. 白色

白色具有简洁、干净、纯洁的特点，象征高贵、神圣和光明。白色使人联想到冰与雪，具有冷调的现代感和未来感。白色具有镇静作用，给人以理性、秩序和专业的感觉。白色可以使画面效果更加明亮、轻盈和素雅。如图 2-25 所示。

9. 褐色

褐色具有传统、古典、稳重的特点，象征沉着和雅致。褐色使人联想到泥土，具有民俗和文化内涵。褐色具有镇静作用，给人以宁静、优雅的感觉。褐色可以使画面效果宁静、素雅。如图 2-26 所示。

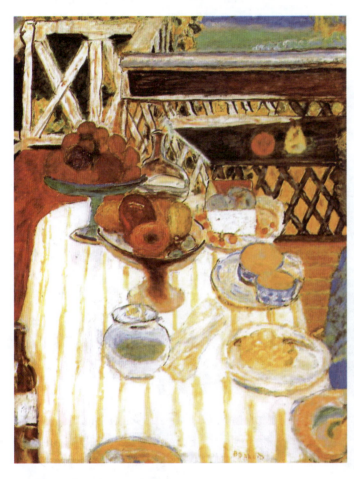

图 2-25　勃纳尔《白色桌布》

作品通过绘制一块面积较大的白色桌布，很好地衬托出画面中的其他物体

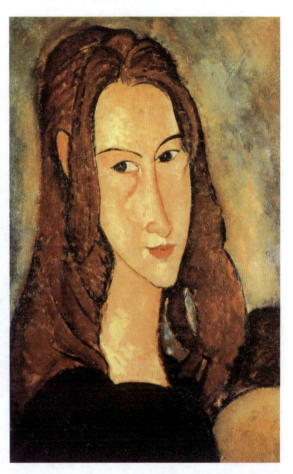

图 2-26　莫迪里阿尼《女子肖像》

作品以褐色为基调，给人以一种古典、宁静、优雅的感觉

1. 什么是色彩的三要素？
2. 冷色和暖色各自有什么特点？
3. 红色具有哪些生理和心理作用？
4. 蓝色具有哪些生理和心理作用？

第二节 水粉静物画法

一、水粉画的基本概念

水粉画是指用水调和粉质颜料来作画的一种绘画形式。水粉画以水为媒介，可以画出酣畅淋漓、干湿结合的画面色彩效果。它既可以像水彩画那样画得较透明，也可以画出油画的厚重感，是一种表现力较丰富的画种。

水粉画从表现内容上，可分为水粉静物、水粉风景和水粉人物三个大类。

水粉静物画法是指以静止的物体（如罐子、瓶子、水果等）为表现对象，来训练水粉画技能的课程。它是色彩入门必须掌握的基础课程，主要训练作画者在静态环境中的色彩写生造型能力。如图 2-27 所示。

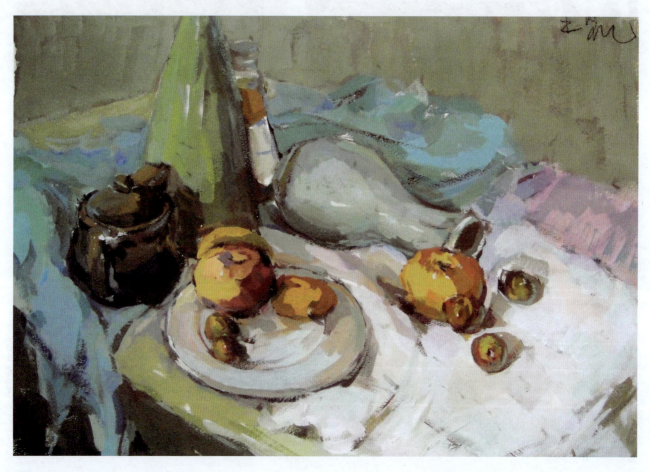

图 2-27 水粉静物 王凯 作

水粉风景画法是指以生活中的景色（如树、山、河、海、民居等）为表现对象，来训练水粉画技能的课程。主要训练作画者的室外写生能力和对场景的概括表现能力。如图 2-28 所示。

水粉人物画法是指以人物或人物的生活场景为表现对象，来训练水粉画技能的课程。主要训练作画者运用色彩绘制复杂形体的能力。如图 2-29 所示。

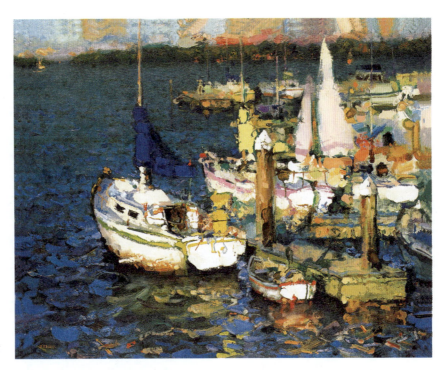

图 2-28　水粉风景　张京生　作

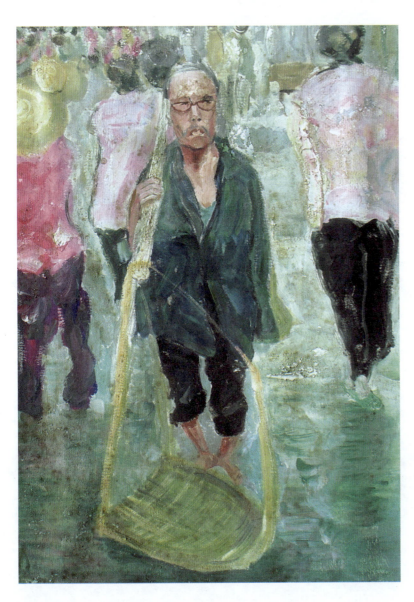

图 2-29　水粉人物　李升乙　作

79

水粉画技法主要有干画法和湿画法两种。干画法又叫厚画法，即运用水少而颜料多的技巧来作画的方法。这种画法多采用较干笔头，调色时不加水或少加水，使颜料成黏稠状，表现出厚重的笔触和干枯的画面效果。干画法的绘制程序是先深后浅、先整体后局部，层层覆盖和深入，越画越充分。干画法运笔有力，笔触呈干枯状，适用于强化形体轮廓和处理精彩的画面细节。这种画法非常注重落笔的准确性，下笔要肯定，每一笔下去都代表一定的形体与色彩关系。干画法也有其缺点，画面中过多地采用此法会造成画面的沉闷和呆板。如图 2-30 所示。

湿画法又叫薄画法，此法与干画法相反，用水多，用颜料较少。它吸收了水彩画和中国画的一些技法，讲究水分的合理运用和处理，注重表现颜料的透明感，使画面效果明快、清爽。

湿画法比干画法技巧要求更高。由于水粉颜料颗粒较粗，不容易稀释，这就要求作画时必须减少渲染次数，湿画部位最好一次渲染成功，过多地涂抹会造成画面脏而乱。

湿画法可以使画面效果滋润柔和，特别适于画结构松散的物体和虚淡的背景，以及物体含糊不清的暗面。如发挥得当，它能表现出一种浑然一体的、生动的韵味。湿画法借助水的流动与相互渗透，有时还会出现意想不到的效果。如图 2-31 所示。

干画法和湿画法在作画时可以结合起来使用，这两种技法各有优点，可以互为补充，相辅相成。湿画法可以用于画面背景的处理及暗部层次的统一；干画法则主要用于画面中主要物体的细节刻画及画面中亮部层次的处理。这两种技法相结合时一般按照由湿到干、由薄到厚的作画顺序，层层深入，充分发挥干画、湿画技法的最佳效果。

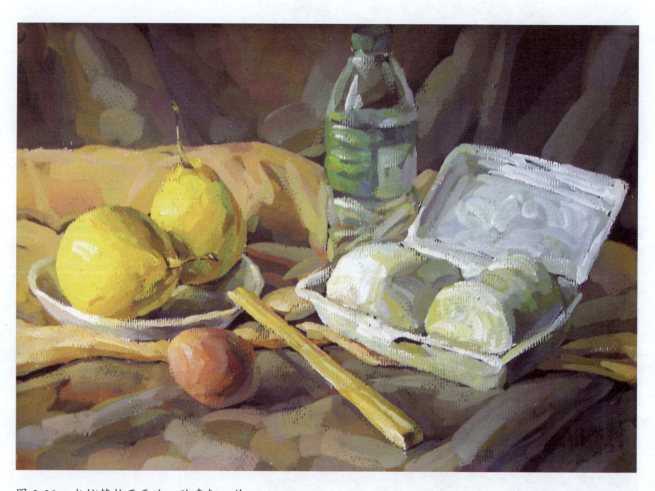

图 2-30　水粉静物干画法　陈嘉智　作

图 2-31 水粉静物湿画法　张小纲　作

二、水粉静物画法

静物具有宁静的美感，是绘画常用的题材，有着独特的艺术审美价值。在基础绘画训练中，静物画有着不可替代的地位。如果说静物素描是造型艺术的基础，那么，静物色彩则是色彩基础训练最常用、最基本的方法。静物色彩训练可以使学生在光色相对稳定的画室里，较长时间进行深入的色彩写生练习，从容地观察各种光影现象和色彩关系，研究不同物体的固有色、光源色和环境色的变化规律。在各类美术院校色彩基础课程教学中，都将水粉静物色彩训练作为主要训练内容。

水粉静物画法是静物色彩训练方法中较为科学有效的方法之一，它可以使作画者在较短的时间内表达出各种色彩关系和效果。水粉静物色彩训练需要作画者准备调色盒、颜料、水粉笔和水桶等工具，并按照以下程序进行训练。

1. 单个静物的表现

单个静物的表现，强调造型的准确性和对色彩的理解和表达。其表现步骤如下。

步骤1：分析物体的造型和色彩。
步骤2：勾画形体。用铅笔在水粉纸上勾画出物体的形状，并表现出块面结构。
步骤3：画单色大关系。用较薄的熟褐色水粉颜料画出物体的单色立体效果，把素描关系交代出来。
步骤4：画色彩大关系。先用大笔触、湿画法画暗部的色彩，要画得薄而透明；再用干画法画亮部的

色彩，要画得较厚，笔触感较强。

步骤5：刻画细节并整理完成。这一步要仔细观察物体的造型特点，采用小笔触、干画法进行精细的刻画。在刻画过程中，首先要表现出素描关系中的五大调子，以此来体现物体的体积感。其次要表现出色彩关系中固有色、环境色和光源色的变化规律。用色要大胆，尽量使用混合的灰色，避免用色太纯。最后点上高光。

如图2-32和图2-33所示。

步骤1

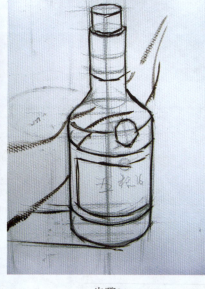
步骤2

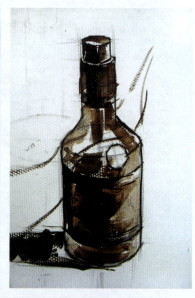
步骤3

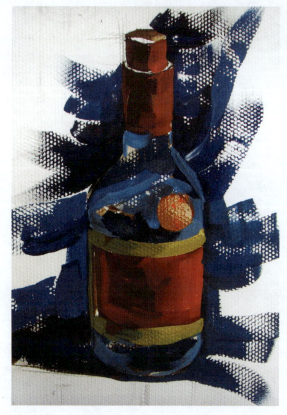
步骤4

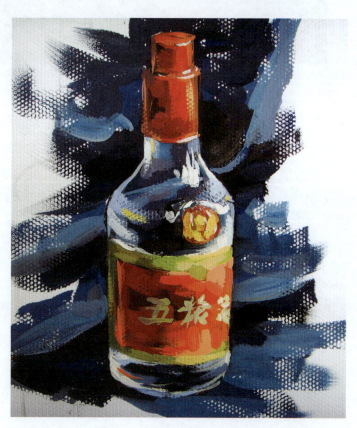
步骤5

图2-32　水粉单体静物画法步骤（酒瓶）　胡建超　作

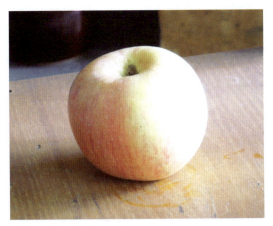
步骤1

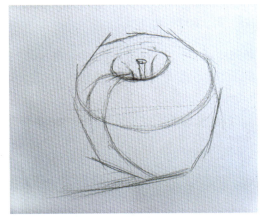
步骤2

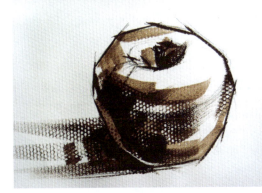
步骤3

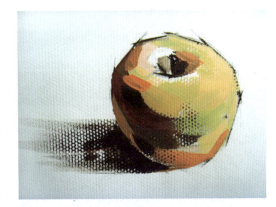
步骤4

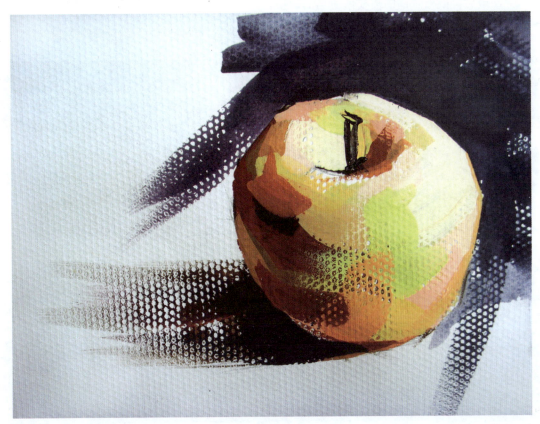
步骤5

图 2-33 水粉单体静物画法步骤（苹果） 胡建超 作

2. 组合静物的表现

组合静物由多个静物和衬布组成。与单个静物相比，组合静物的构图较丰富，造型更加多样，色彩变化也更复杂。画组合静物色彩写生时，不能孤立地去画某个具体的物体，要从整体效果入手，由整体到局部；单个物体的刻画要根据整体画面需要来进行。

步骤1：分析对象的组合形式和色彩关系。组合静物在表现时，首先要分析所画静物的前后关系、位置关系、主次关系和虚实关系；其次要注意静物之间色彩的相互影响，以及冷暖变化和明暗变化的规律。

步骤2：用单色颜料进行构图。构图是画组合静物的第一步，构图要做到有松有紧，有虚有实，中心突出，主次分明。

步骤3：画单色大关系。这一步要求作画者对画面的体积、空间、层次和虚实有一个大体的把握。可以用大笔触、湿画法快速铺色，把画面的素描关系表现出来。有了一个整体的素描关系作基础，随后的色彩关系表达就有了依托和规范。

步骤4：画色彩大关系。这一步绘制时要求作画者具有整体的眼光和良好的大局观，用大笔触、湿画法快速表现出对画面色彩的第一感觉。

步骤5：刻画细节。刻画细节是整个绘画过程中最关键的一步，也是最见功力的一步。刻画时可以采用干画法为主、湿画法为辅的方法。刻画主体时多用干画法，层层推进，精细刻画，表现出丰富的色彩层次和细部特征；在画背景和衬布等次要的物体时，可以用湿画法，表现出轻松、明快的效果。刻画细节一般从暗部开始，由深入浅地画。在画物体时，前面的物体要画得亮一些，色彩较纯，刻画精致；后面的物体则要画得暗一些，色彩较灰，刻画相对简单。在刻画细节时用色一定要饱和，不饱和的颜色没有覆盖力，会导致画面出现脏、花和乱的问题。

步骤6：整理和调整。刻画完细节之后，可以把画放远一点，看看画面的空间关系、虚实关系和主次关系是否到位，最后再根据画面的需要做适当的调整。

如图2-34所示。

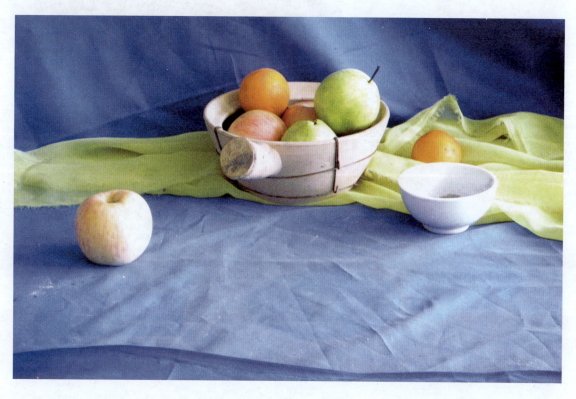

步骤1

图2-34　水粉组合静物画法　胡建超　作

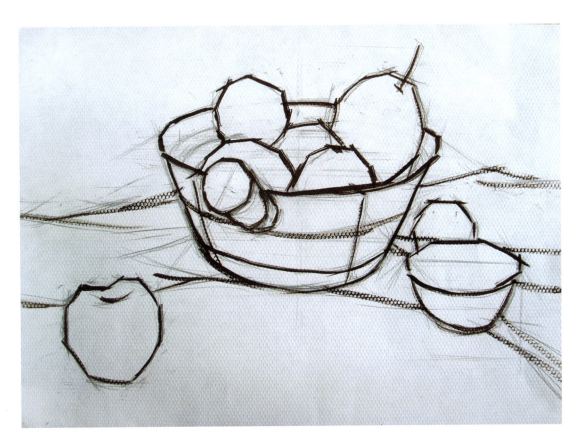

步骤 2

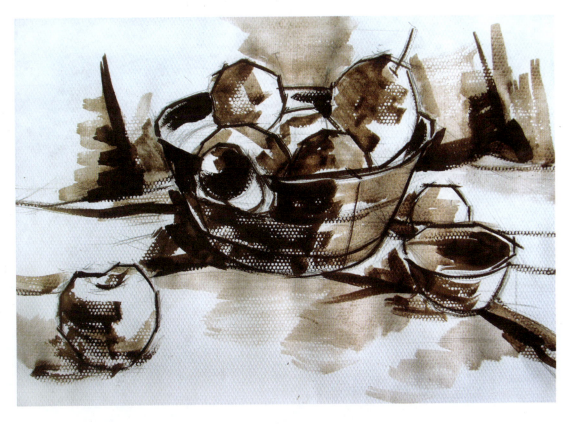

步骤 3

图 2-34 水粉组合静物画法（续） 胡建超 作

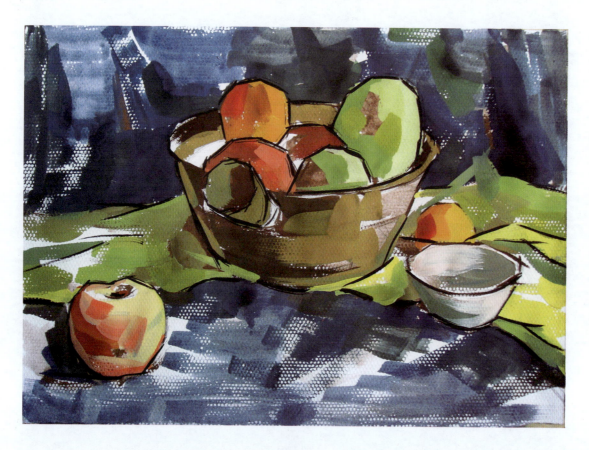

步骤4

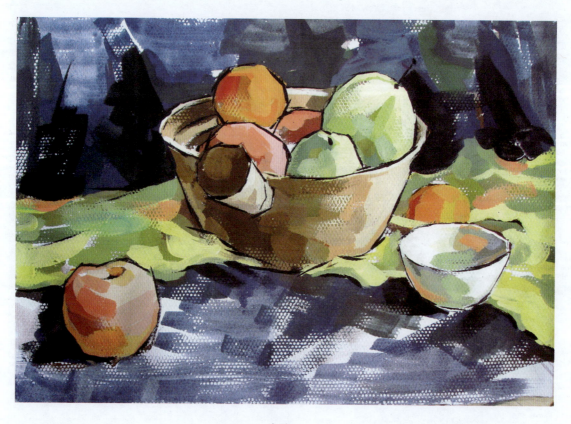

步骤5

图 2-34　水粉组合静物画法（续）　胡建超　作

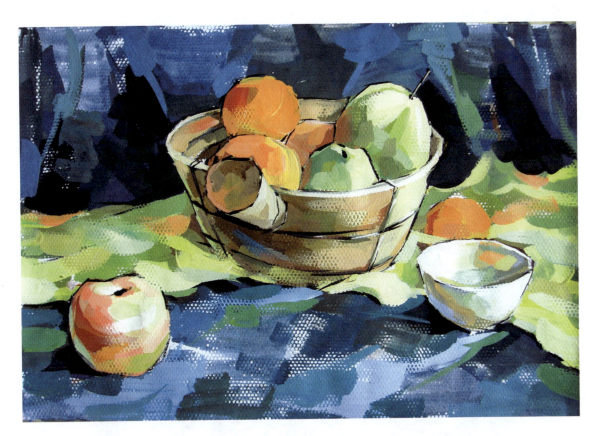

步骤6

图 2-34 水粉组合静物画法（续） 胡建超 作

在水粉组合静物色彩训练中还应该注意以下常见的问题。

1）步骤混乱，局部作画

绘画好比建房子，必须先勘测地势（观察），然后打地基（勾形），接着搭框架（画色彩大关系），再起墙面（刻画细节），最后是收尾工作（调整）。盖房子的步骤不对，将影响整个工程的质量。绘画也是如此，步骤不对，将影响整个画面的效果，所以初学者必须严格按照作画步骤来练习。

2）画面很"平"，缺少空间感和体积感

主要原因是没有把对象的五大调子表现出来，或者拉开亮部和暗部的色彩层次。解决的办法是分析对象的五大调子，并用色彩表达出来。

3）画面"火""灰""脏""乱""花""粉"

"火"产生的原因主要是用色纯度过高，灰度不够，画面给人以幼稚、生硬的感觉。

"灰"是指在整幅画面中暗部与亮部的色彩对比（包括明度对比、色相对比和纯度对比）不够，从而造成了画面空间感不强，画面效果不生动，较乏味。画面较"灰"主要是由于调色时加入了过多的白色颜料。此外，调色时加入过多的水也会使色彩变灰。

"脏""乱""花"是指画面的色彩倾向不明确，用色混乱。其原因主要有三方面：一是在表现某种色彩时，调配的色彩种类过多，最后导致色彩倾向不明确，成为脏色；二是在水粉静物写生中经常会用水或很稀薄的色彩在较厚的底色上刷抹、揉擦并加以修改，以求协调和柔和画面色彩，这样画出的物体，干了就会产生脏和灰暗的感觉；三是作画时一味地去抠细小的色彩变化，从而忽略了整体的色彩关系。

"粉"是指画面色彩纯度不够，太粉气，没有活力。造成画面"粉"的原因主要有两方面：一是在表现色彩各层次的差别时，过多地使用白色来调和，使整个画面粉气太重；二是调色盒中的颜料被未洗干净的含白色颜料的笔蘸颜色时弄脏，或因调色盘在较长的作画时间里未及时清洗，从而影响了颜料的强度，使画面产生"粉"的感觉。

思考与练习

1. 水粉画技法的干画法有哪些表现要领？
2. 绘制 5 幅单体水粉静物。
3. 绘制 5 幅组合水粉静物。

第三节　优秀水粉静物画欣赏

优秀水粉静物画欣赏见图 2-35～图 2-67。

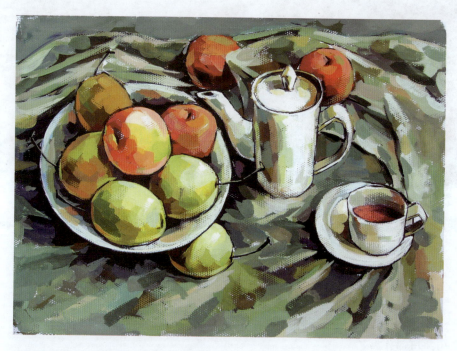

图 2-35　水粉静物画（1）　胡建超　作

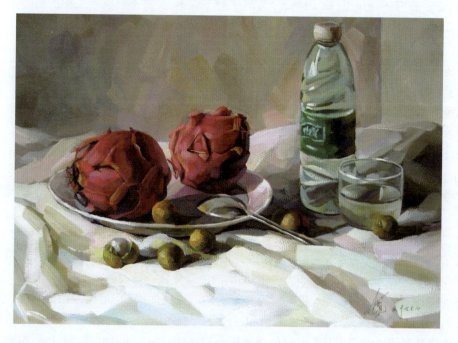

图 2-36　水粉静物画（2）　陈嘉智　作

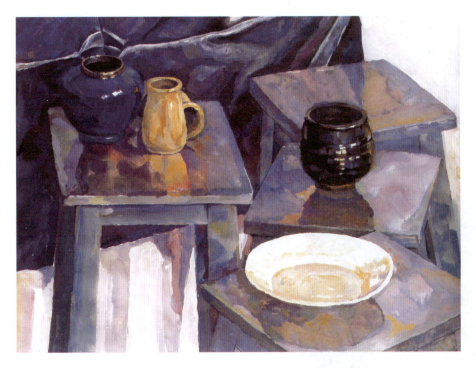

图 2-37 水粉静物画（3） 赵子康 作

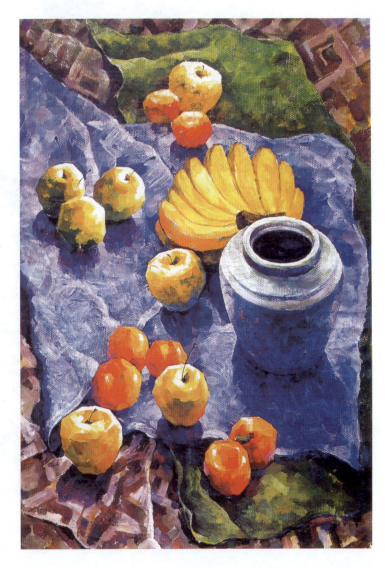

图 2-38 水粉静物画（4） 刘寅 作

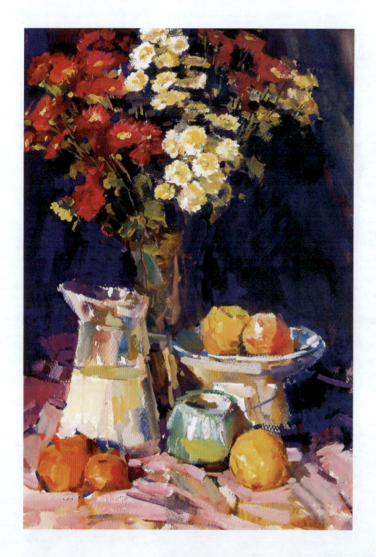

图2-39 水粉静物画（5） 李望平 作

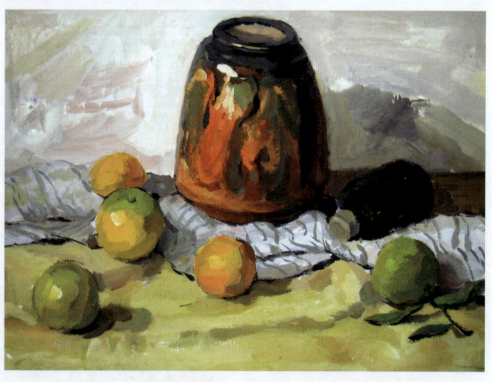

图2-40 水粉静物画（6） 李志国 作

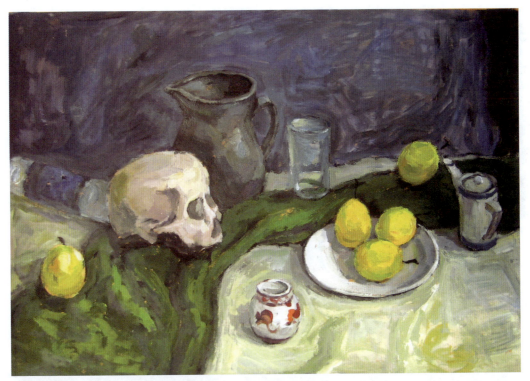

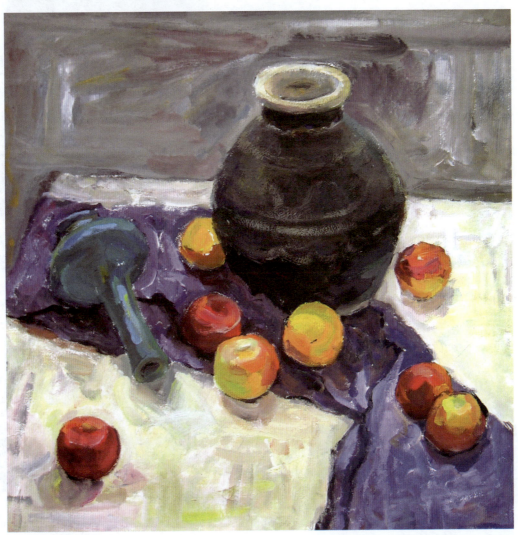

图 2-41 水粉静物画（7） 李志国 作

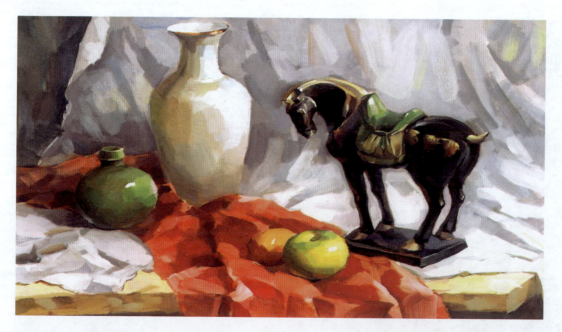

图 2-42　水粉静物画（8）　叶松　作

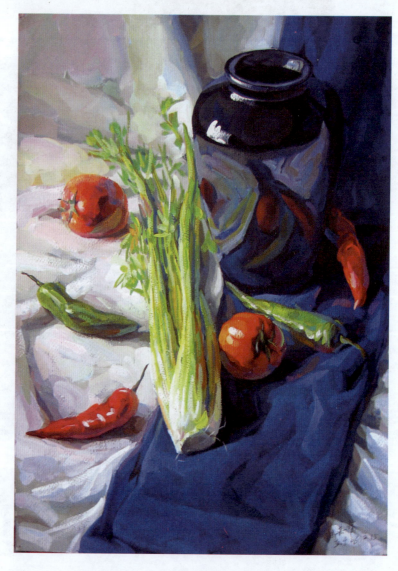

图 2-43　水粉静物画（9）　陈嘉智　作

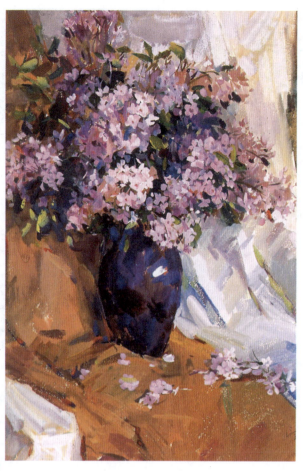

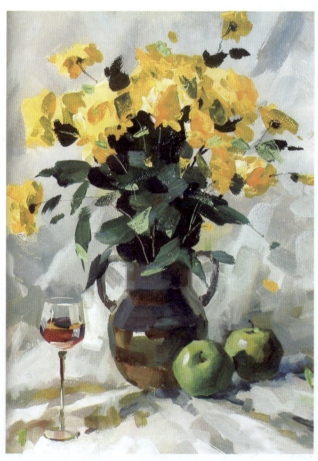

图 2-44 水粉静物画（10） 廖开 作

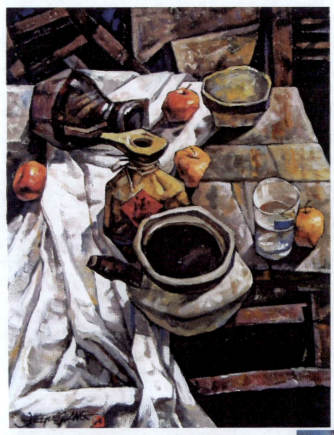

图 2-45　水粉静物画（11）　贺国强　作

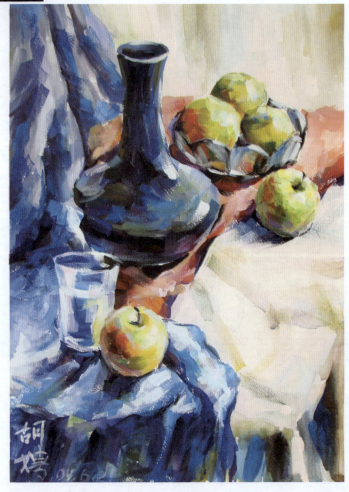

图 2-46　水粉静物画（12）　胡娉　作

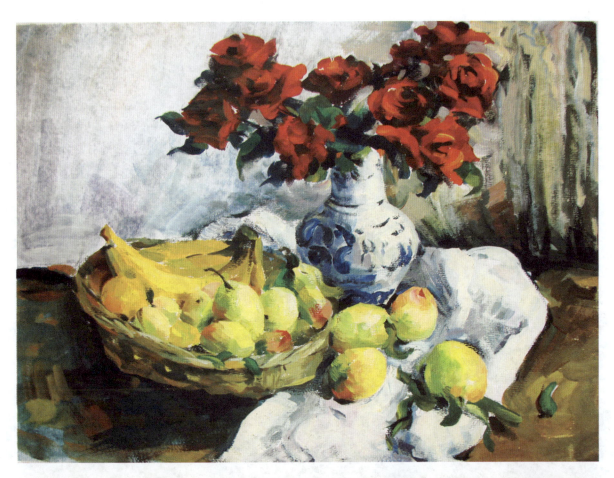

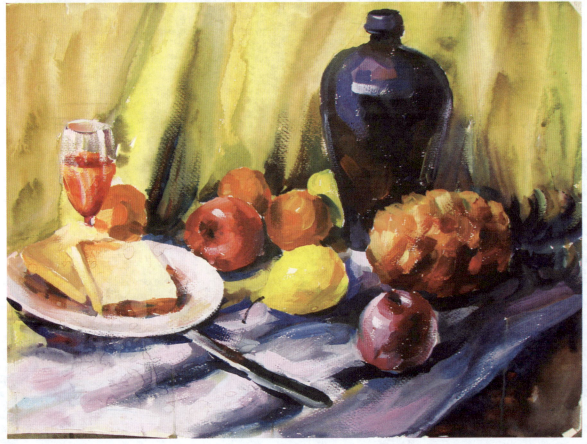

图 2-47 水粉静物画（13） 胡娉 作

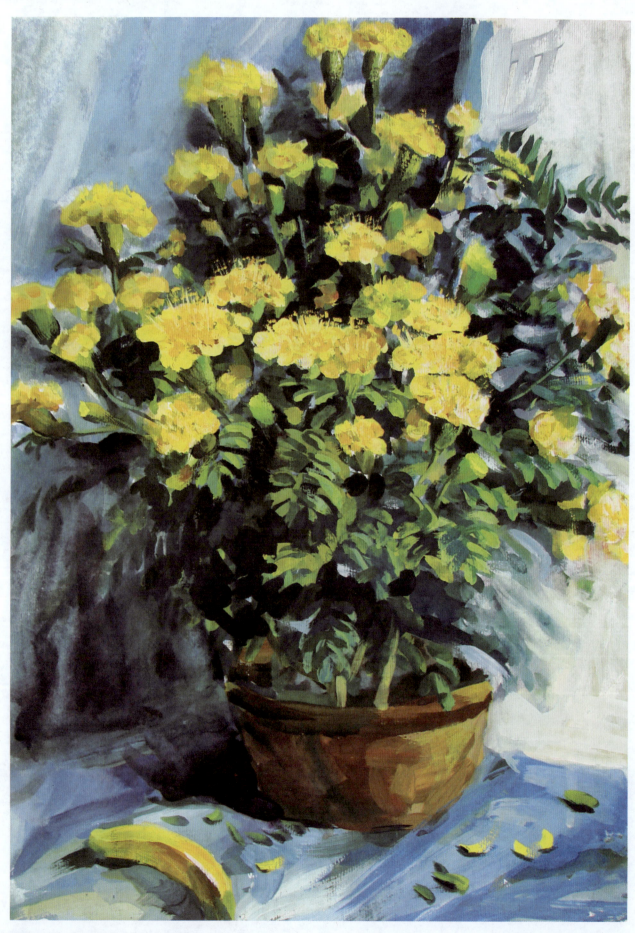

图 2-48 水粉静物画（14） 胡娉 作

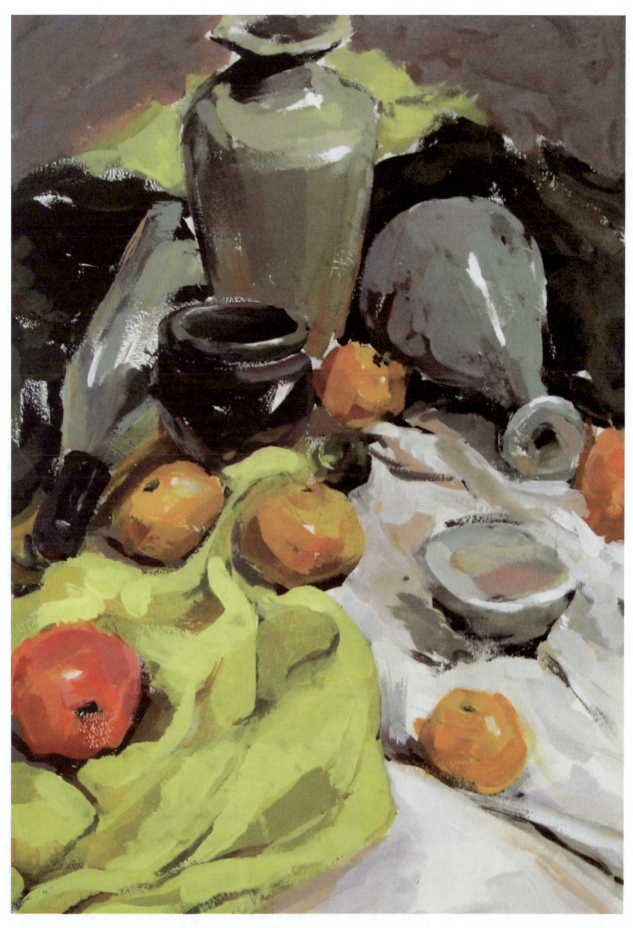

图 2-49 水粉静物画（15） 王凯 作

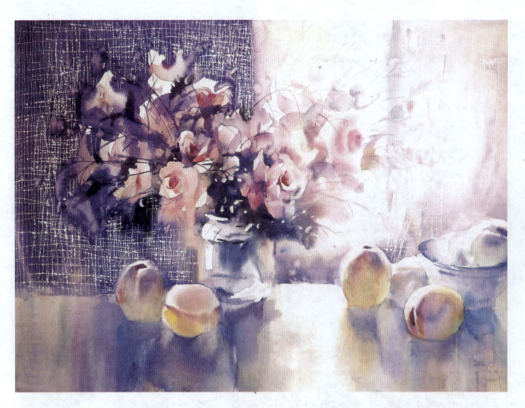

图 2-50 水粉静物画（16） 武国强 作

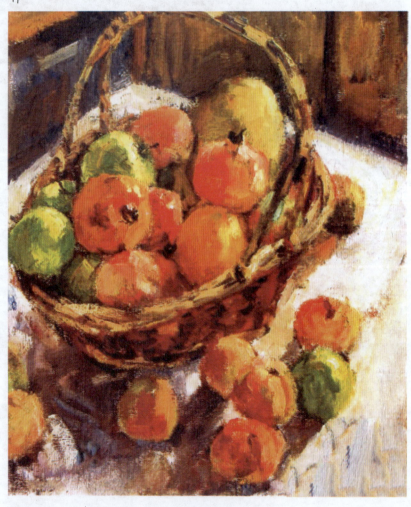

图 2-51 水粉静物画（17） 金丹 作

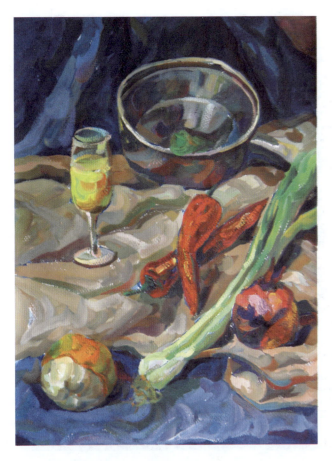

图 2-52 水粉静物画（18） 余富杰 作

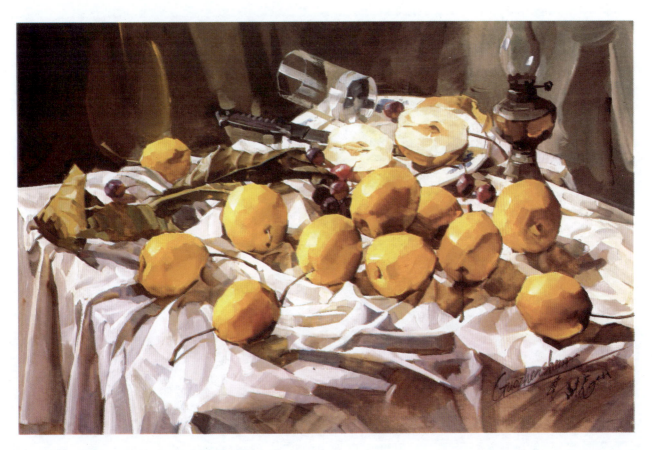

图 2-53 水粉静物画（19） 郭振山 作

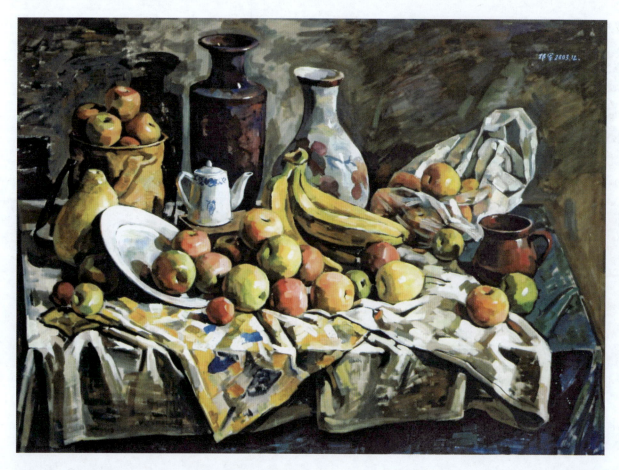

图 2-54 水粉静物画（20） 邓军 作

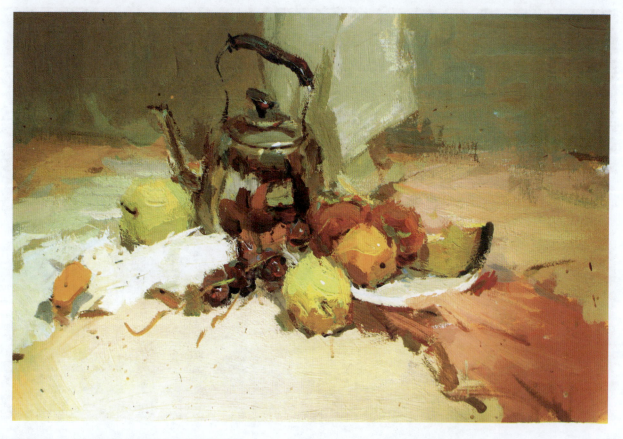

图 2-55 水粉静物画（21） 学生作品

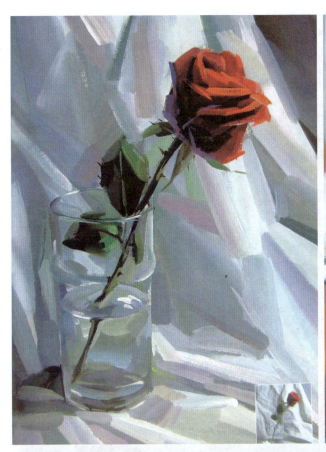
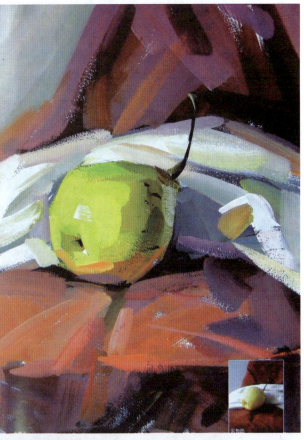
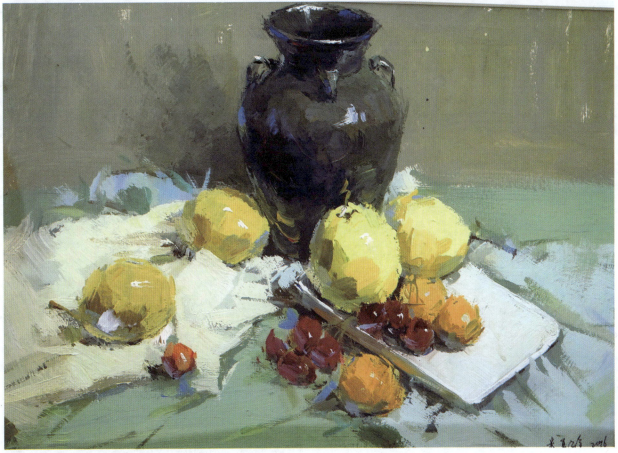

图 2-56 水粉静物画（22）学生作品

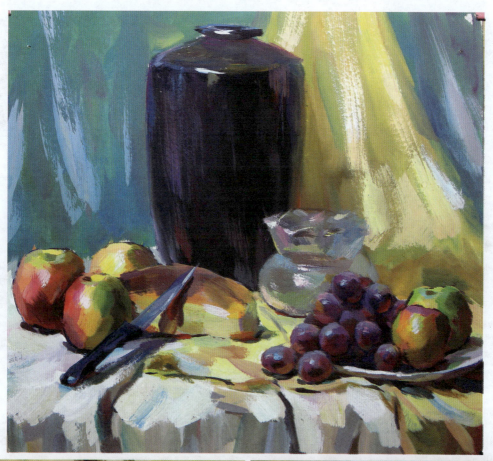
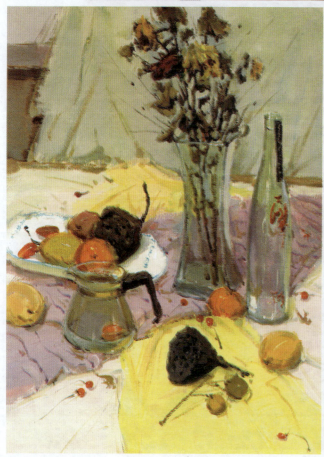
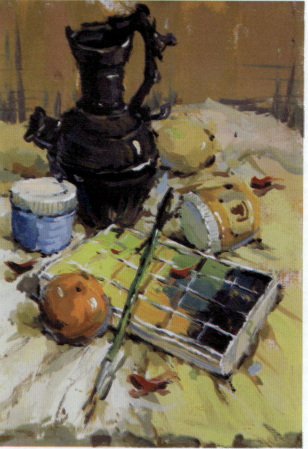

图 2-57 水粉静物画（23）学生作品

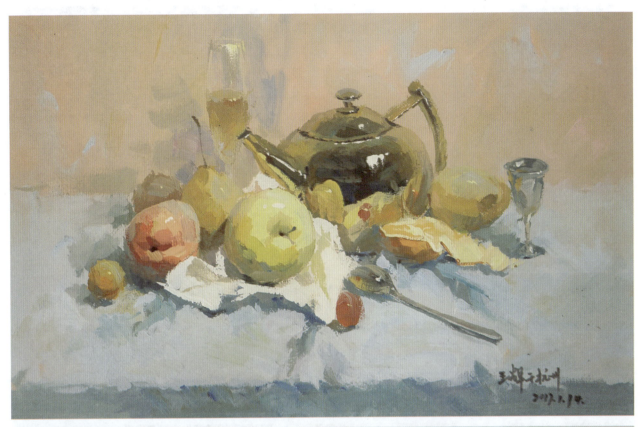

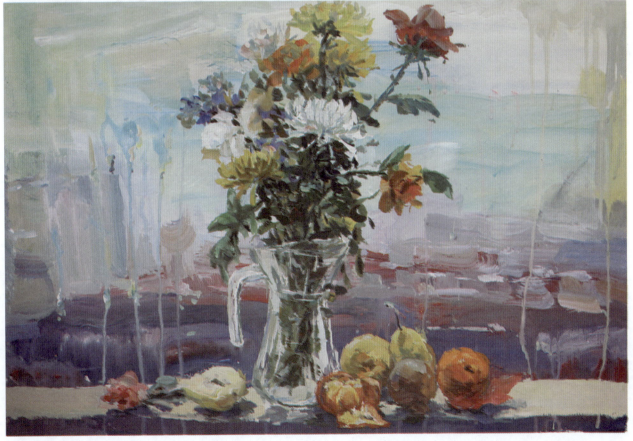

图 2-58 水粉静物画（24） 学生作品

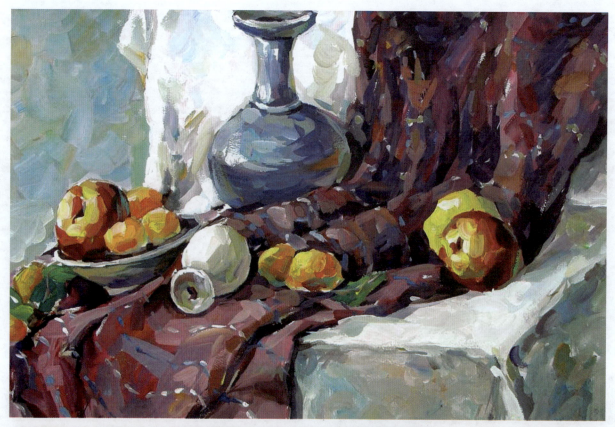

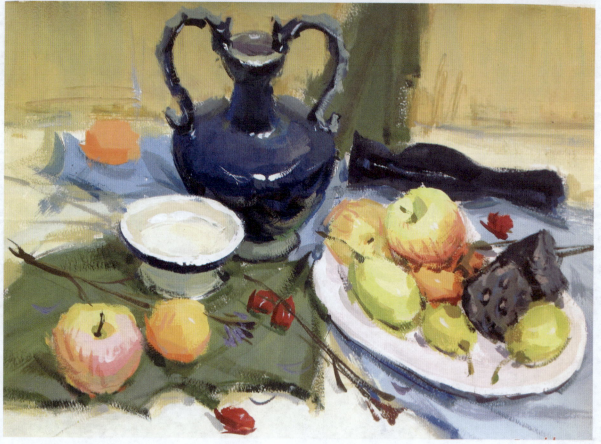

图 2-59 水粉静物画(25) 学生作品

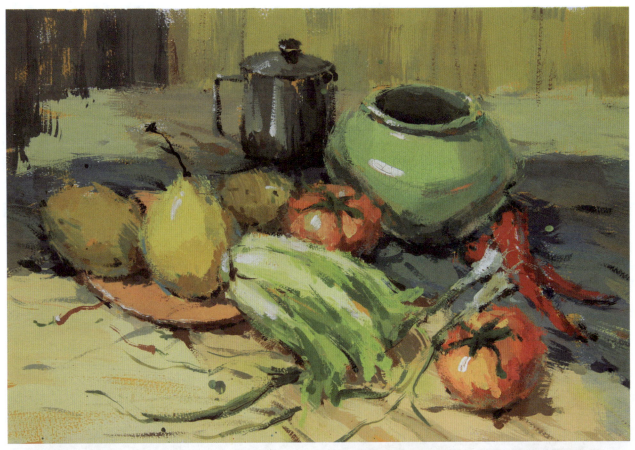

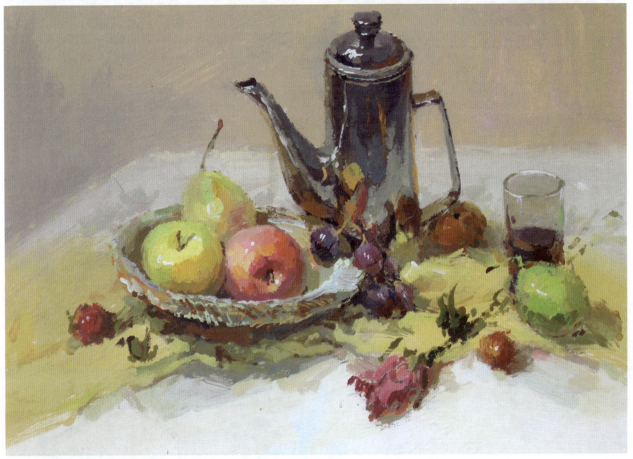

图 2-60　水粉静物画（26）　学生作品

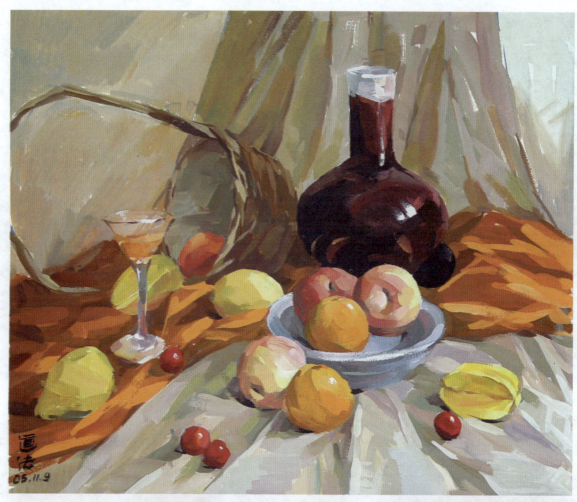
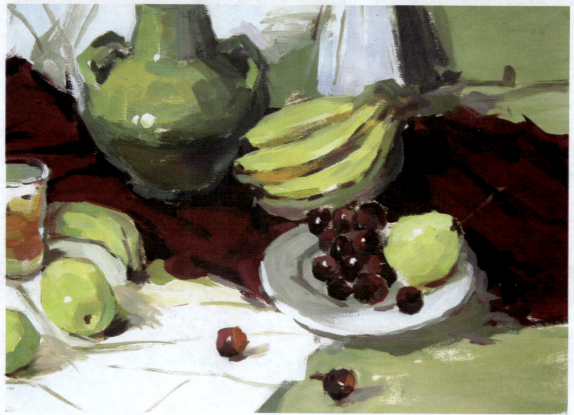

图 2-61 水粉静物画（27）学生作品

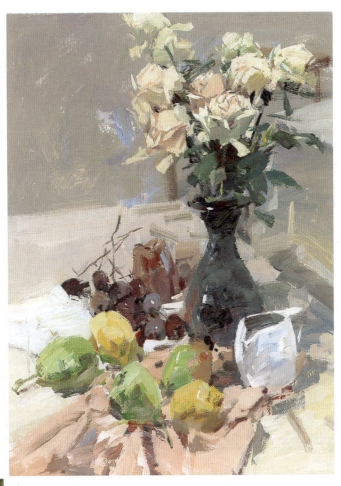

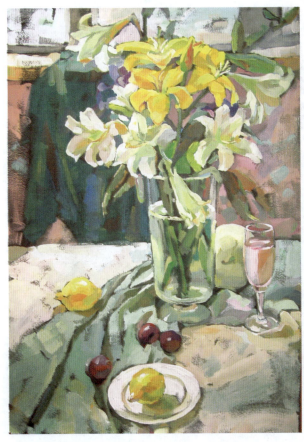

图2-62 水粉静物画(28) 学生作品

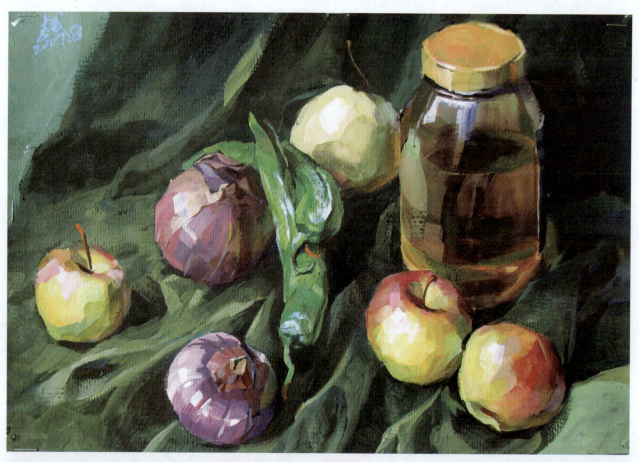
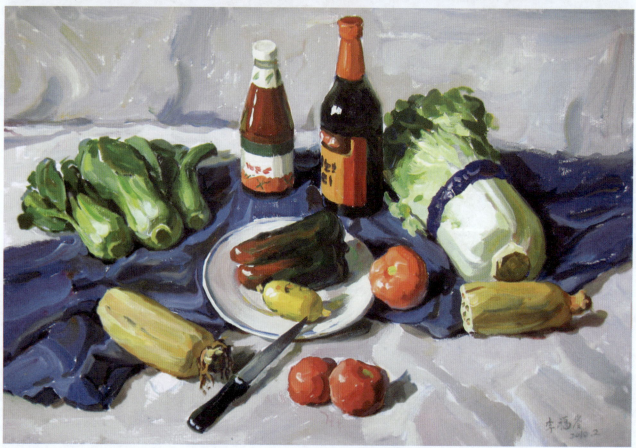

图 2-63 水粉静物画（29） 学生作品

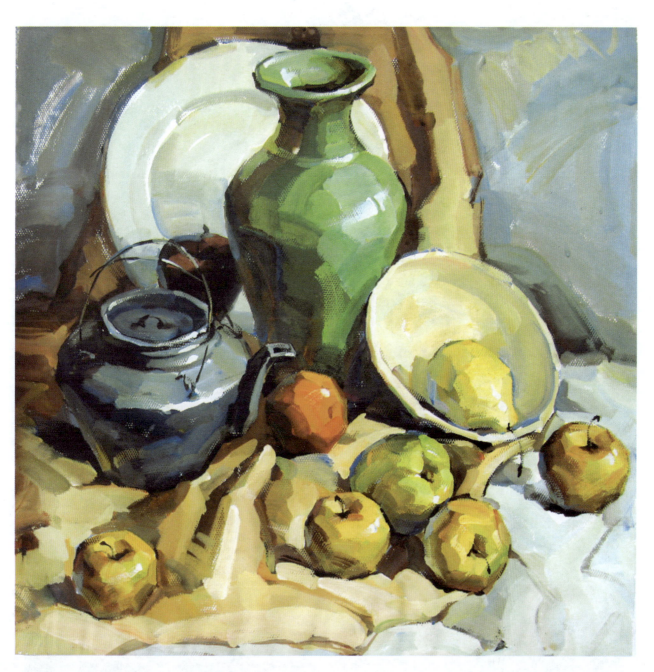

图 2-64 水粉静物画（30）学生作品

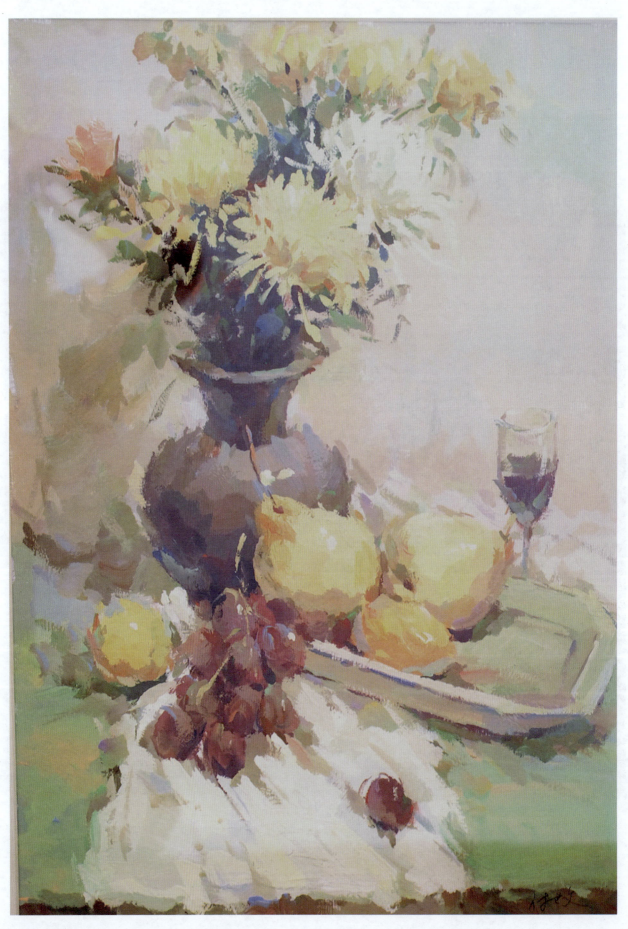

图 2-65 水粉静物画（31）学生作品

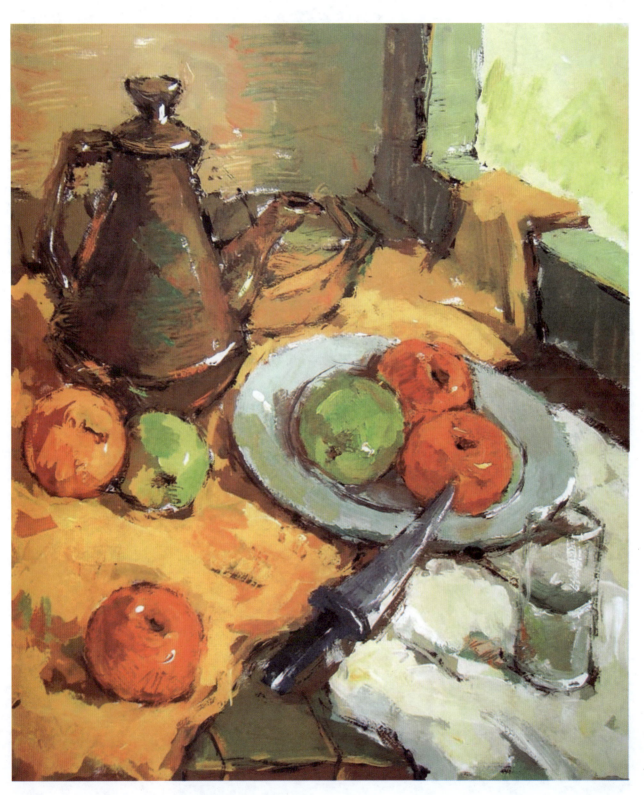

图 2-66 水粉静物画（32） 学生作品

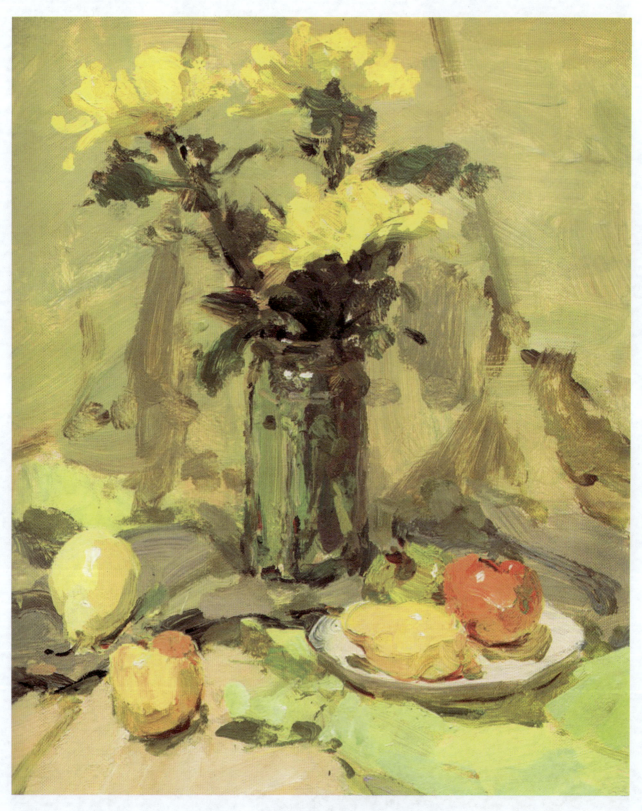

图 2-67 水粉静物画（33） 学生作品

第三章 速写

速写是以简便、快捷的表达方式，迅速准确地描绘物象的一种绘画表现形式。它可以在短时间内，形象地记录物象的形态、特征、结构和空间关系，达到训练造型能力和收集设计素材的目的。速写是一种最快捷、方便的造型表现语言，它能够快速记录绘画者的灵感和构思，传达表现意图，是绘画者必不可少的重要技能。

速写分为人物速写、风景速写和产品速写等。

第一节　人物速写

人物速写是以人作为表现对象的一种速写表现形式。"人是万物之灵"，人的造型精准而复杂多变，绘制人物可以培养绘画者敏锐的观察力和造型能力，是速写造型基础训练的重要一环。人物速写在绘制时要求重点把握人物的比例和形体关系，并根据解剖学知识，掌握人体的骨骼与肌肉的穿插关系，准确地描绘出人体各部位的结构。

人物速写分为静态人物速写和动态人物速写。静态人物速写是指对人在静止状态下所进行的快速描绘。静态人物速写要求人物将一种较固定的造型保持一段时间，以便让绘画者有目的性地进行训练。可以培养绘画者细致的观察能力和表现能力。动态人物速写是对人物的瞬间动作和运动状态下的人物姿态进行的快速记录和描绘。动态人物速写对于训练绘画者对连贯动作的敏锐感受，以及抓住动态形体结构特征有重要作用。

一、静态人物速写画法

静态人物速写的特点是速写对象（人物）相对静止，需要重点关注人物的比例关系和形体特征。静态人物速写的目的在于培养正确的观察方法和提高其造型能力。绘画者必须具备扎实的人体解剖知识，这样在写生中才能做到游刃有余。人体的内部结构是没有变化的，变化的只是人物的姿态、衣纹等。因此，在进行静态人物速写之前必须充分了解人体的结构比例关系。人体的比例关系可以简单地总结为"立七坐五盘三半"。即人站立时一般为七个头高，坐着时一般为五个头高，盘腿坐在地上时为三个半头高。但也有不同情况，如时装模特的身高一般为八个头，欧美国家的人身材比例略高一些等。不同阶段人的身体结构比例图如图3-1所示。

静态人物速写训练可以先从五官开始练习。五官的速写练习可以按以下几个步骤来进行。

（1）勾画大的形体轮廓。认真观察五官的外形轮廓特征，用短促的单线条将外形轮廓勾画出来。

（2）确定五官的轮廓。用流畅的单线条将五官的形状完整地勾画出来。

（3）深入刻画。在确定好的五官轮廓上略施阴影，塑造出形体的体积感。

（4）整理完成。刻画出五官的细节特征，并整理画面效果。

五官的速写练习如图3-2所示。

以男性为例，静态人物速写的全身像练习可以按以下几个步骤来进行。

（1）观察人物的姿态，并对人物特征进行简单的分析。男性与女性相比在形体特征上存在较大的差异。男性相对于女性骨架较大，胸腔宽阔，手脚稍长，五官硬朗。

（2）确定构图，绘制人物大体形态。

（3）确定骨点位置，运用流畅的线条勾勒形体。

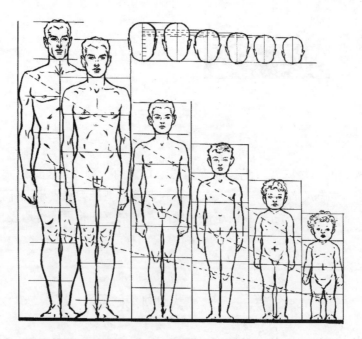

图 3-1 不同阶段人的身体结构比例图

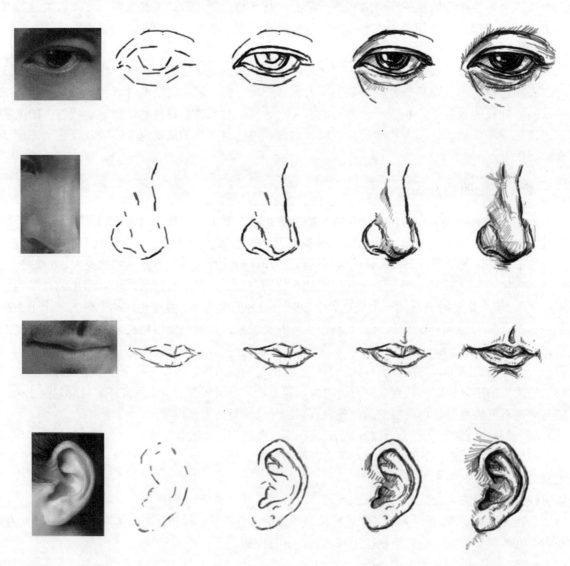

图 3-2 五官速写

(4)刻画人物的形态特征和衣纹。要求线条流畅、自然,有长短、粗细、疏密和虚实的变化。

(5)刻画人物脸部五官特征和手部特征,并整理完成。

静态人物速写步骤如图3-3所示。

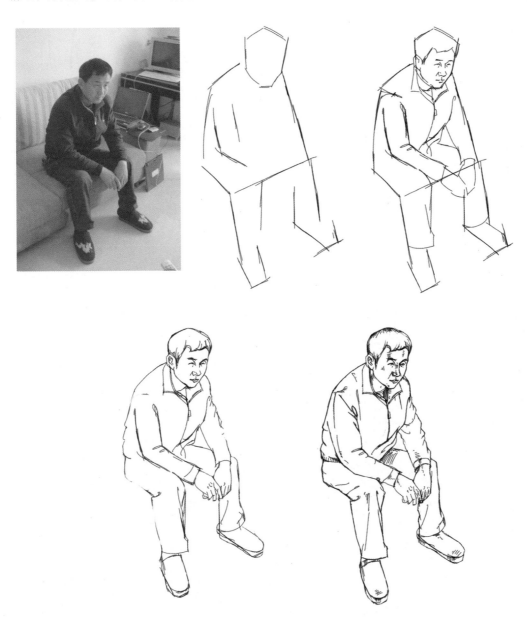

图3-3 静态人物速写步骤 邹斌 作

二、动态人物速写

动态人物速写的特点是速写对象处于不断的运动变化中,需要重点关注人物的比例关系和运动特征。动态人物速写的目的在于培养敏锐的观察能力,以及瞬间捕捉和描绘人物动态的能力。动态人物速写在绘制时,因为人物的姿态变化较快,所以很多都是凭记忆默写出来的。这就要求绘画者必须具备扎实的基本功,熟练地掌握人体的结构和比例关系,并运用简洁、概括的线条快速地将人物的运动特征表达出来。

动态人物速写步骤如图3-4和图3-5所示。

人物速写范画如图3-6~图3-22所示。

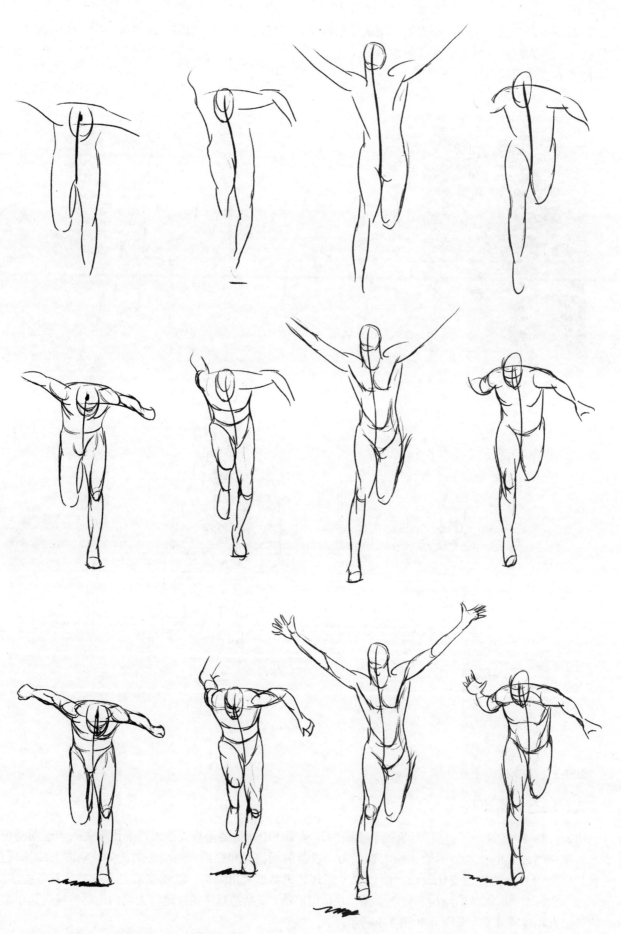

图 3-4 动态人物速写（1） 邹斌 作

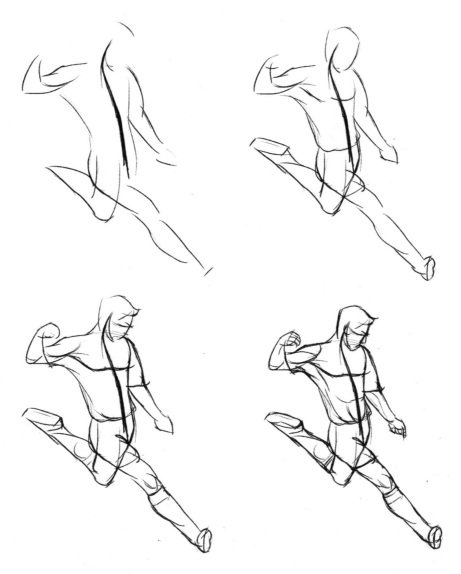

图 3-5 动态人物速写（2） 邹斌 作

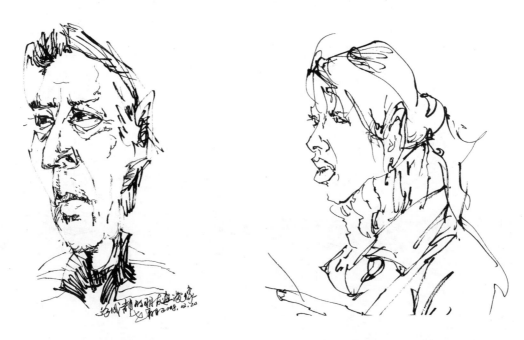

图 3-6 人物速写范画（1） 彭世翔 作

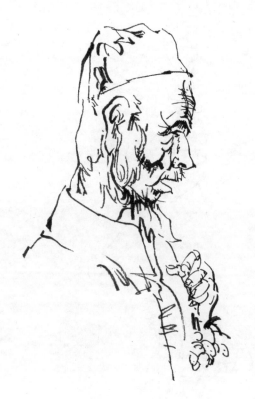
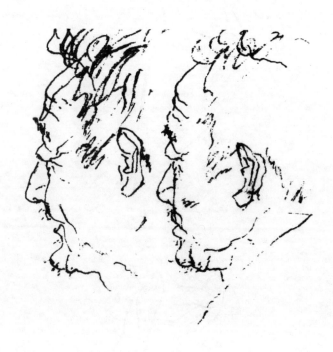

图 3-7 人物速写范画（2） 文健 作 图 3-8 人物速写范画（3） 何炳增 作

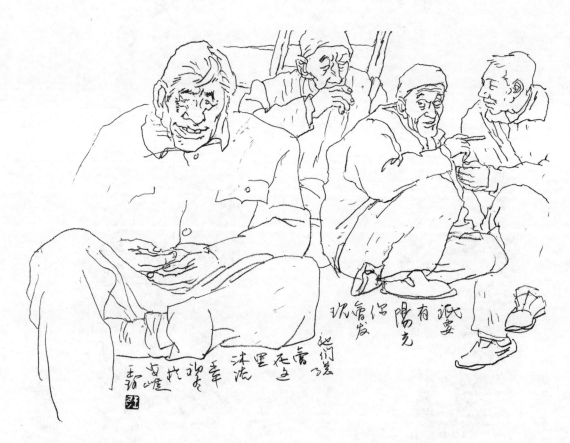

图 3-9 人物速写范画（4） 王珂 作

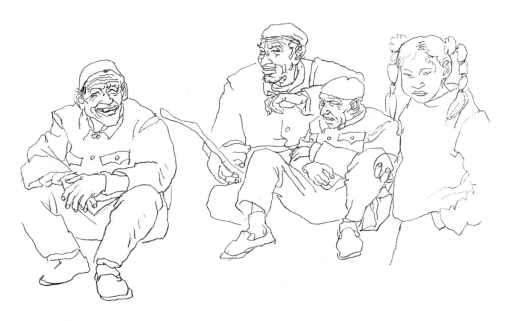

图 3-10 人物速写范画（5） 王珂 作

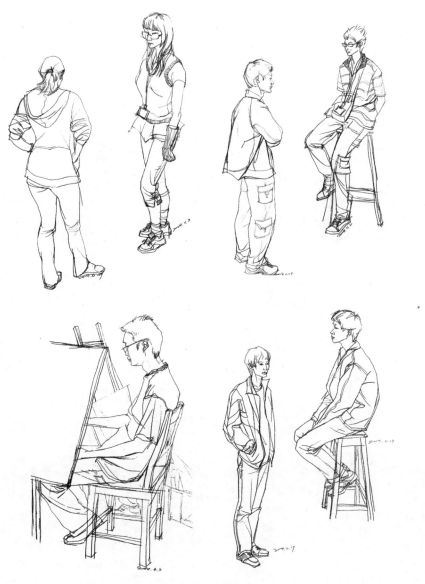

图 3-11 人物速写范画（6） 刘帆 作

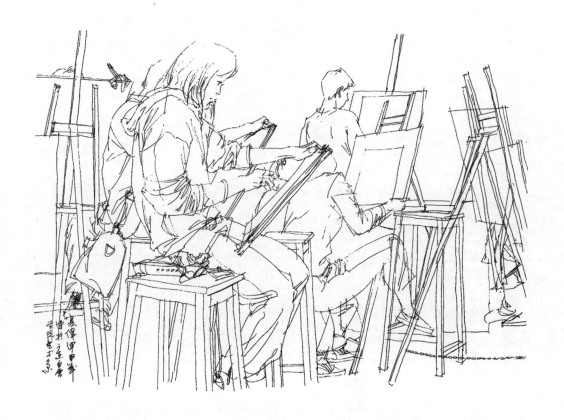

图3-12 人物速写范画(7) 昃伟 作

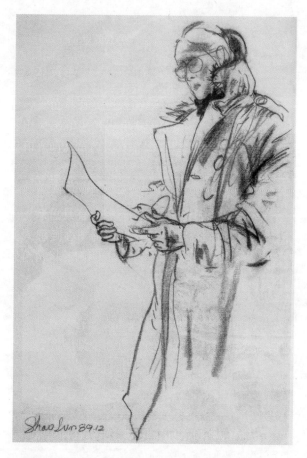

图3-13 人物速写范画(8) 王少伦 作

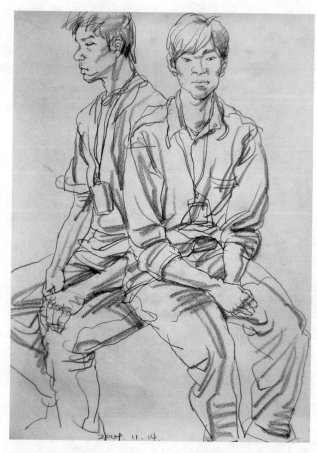

图3-14 人物速写范画(9) 余富杰 作

图 3-15　人物速写范画（10）　学生作品

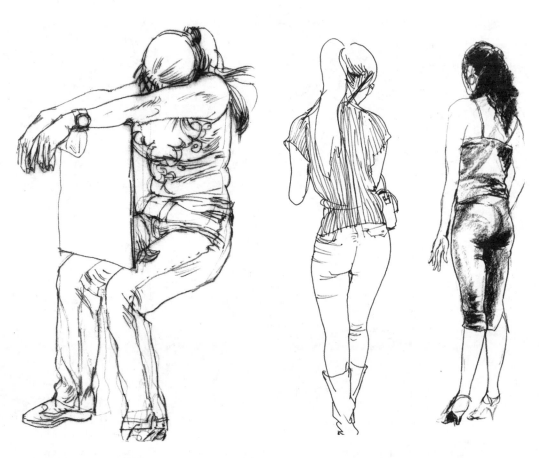

图 3-16　人物速写范画（11）　叶松　作

图 3-17 人物速写范画（12） 学生作品

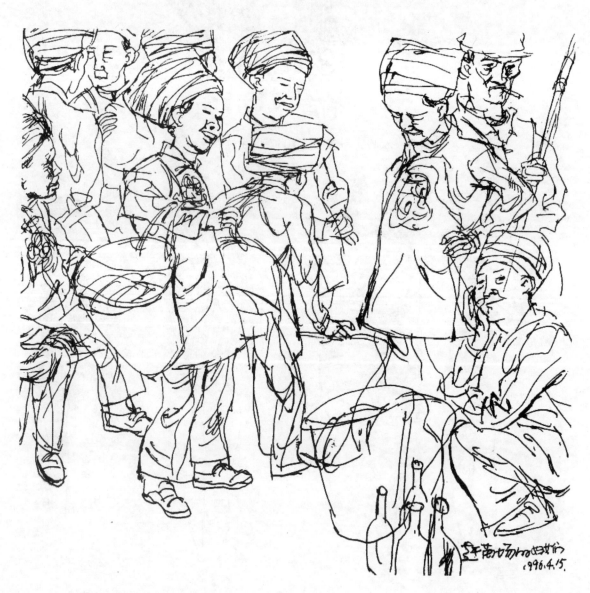

图 3-18 人物速写范画（13） 康宁 作

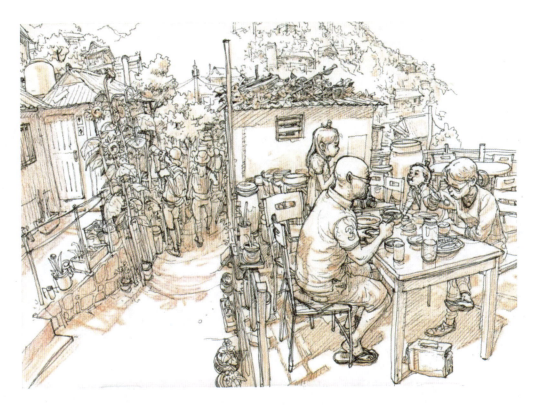

图 3-19　人物速写范画（14）　学生作品

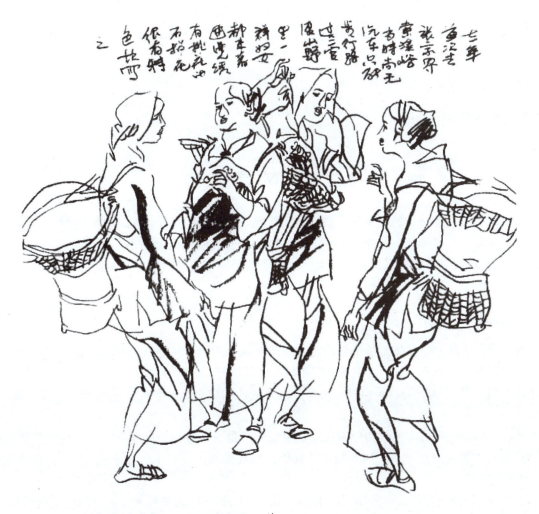

图 3-20　人物速写范画（15）　陈安民　作

 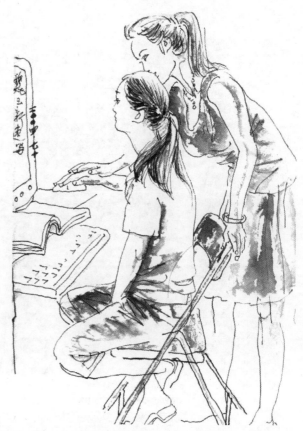

图3-21 人物速写范画（16） 刘秉江 作　　　　图3-22 人物速写范画（17） 魏玉新 作

1. 人物速写在绘制时应注意什么？
2. 绘制10幅静态人物速写。

第二节　风景速写

风景速写是指将大自然中的所见所感快速、简捷地表现出来的一种绘画形式。其描绘的对象为自然风光，如山川河流、树木花草、民居建筑等。艺术大师罗丹曾说："生活中不是缺少美，而是缺少发现美的眼睛。"经常走进大自然中去观察、去感受，发现平凡景物中的美，培养对各种事物敏锐的感悟能力，是每一位艺术工作者应该常做的事情。

一、风景速写的构图

构图包含两层含义：一是指把所描绘的对象安排在画面的适当位置，做到画面饱满、主次分明、疏密得当、虚实有度、大小适中、层次丰富，即布局；二是指把众多的视觉元素在画面中有机地组合起来，形成既对比又统一的视觉平衡，即构成。布局是具象的，构成则是抽象的，两者相互联系，互为补充，相辅相成。

在风景速写构图中，通常把景物分为近景、中景和远景三个景观空间层次。中景是风景速写构图的核心和视觉中心，需要重点刻画，深入细致地描绘，形成画面的主体；近景和远景是陪衬，运用简练、概括的手法表达即可。

风景速写的构图要遵循形式美的法则，如协调、均衡、对比、节奏、韵律等。常见的构图形式有对称式、均衡式、隧道纵深式、曲线式和边角式等。

二、风景速写的线条表现

风景速写的线条表现主要有白描和光影线描两种形式。白描就是以单一的墨线勾画物象，不表达明暗效果的速写技法。白描注重表现线条自身的魅力，运用流畅自如、跌宕起伏的线条塑造物象。如图 3-23 所示。

光影线描就是通过线条的疏密排列组合，构成明暗色调的方法来表现物象的速写技法。它可以使画面的层次更加丰富，对比效果更加强烈。如图 3-24 所示。

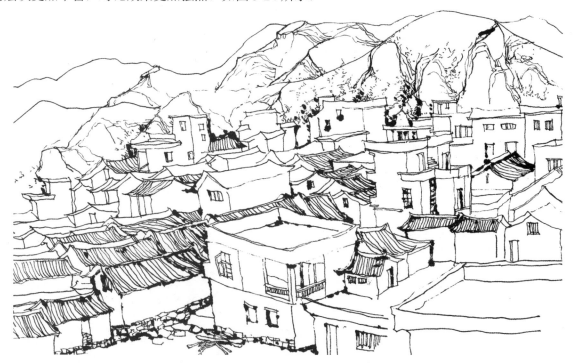

图 3-23　白描风景速写　王闽松　作

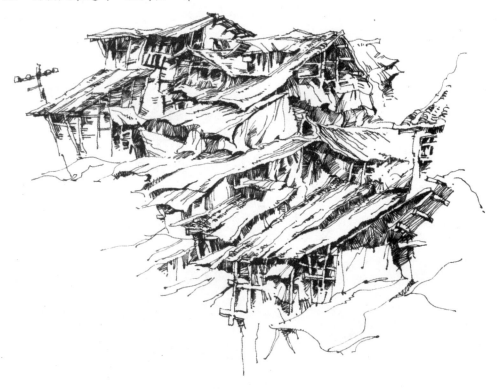

图 3-24　光影线描风景速写　文健　作

三、风景速写作画步骤

步骤1：选择最能体现场景特征的角度和观察距离进行初步构图。

步骤2：从画面主景入手进行刻画，注意景物之间的比例和空间层次。

步骤3：根据画面主次的需要画出主景周边的配景。

风景速写范画如图3-25～图3-43所示。

步骤1

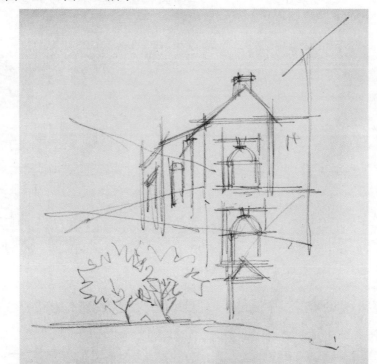

步骤2

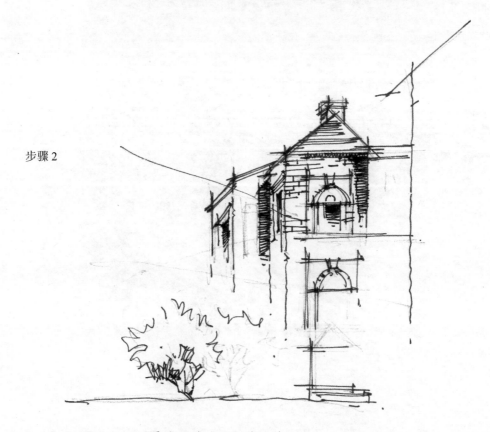

图 3-25　风景速写作画　文健　作

步骤3

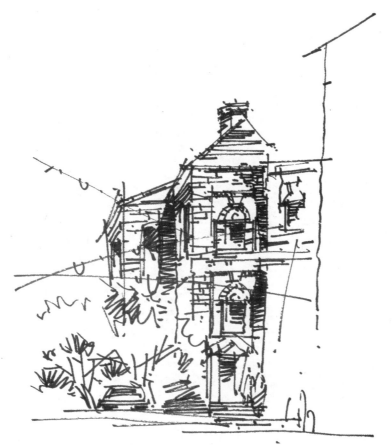

图 3-25 风景速写作画（续） 文健 作

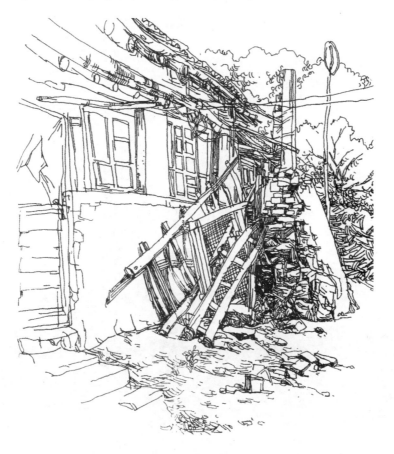

图 3-26 风景速写范画（1） 娄维顺 作

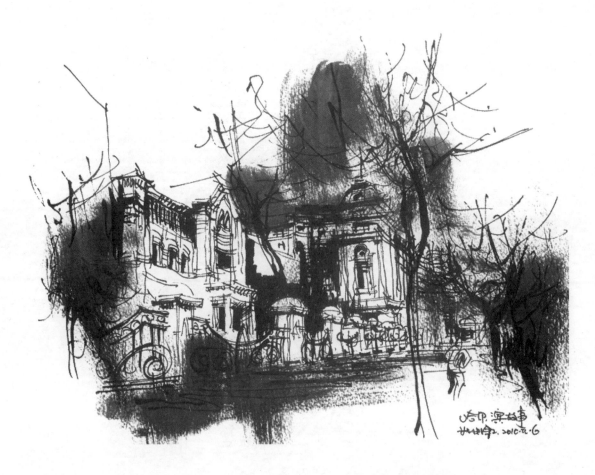

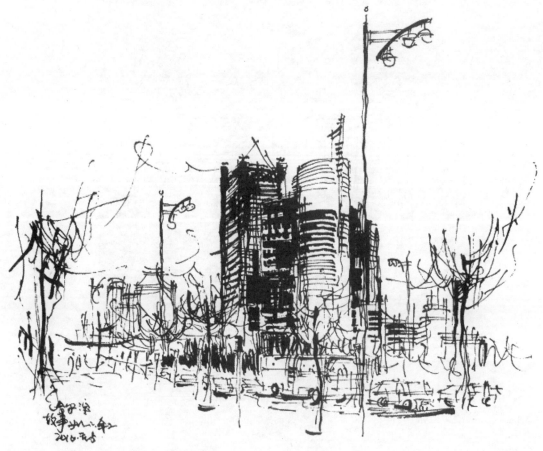

图 3-27 风景速写范画（2） 余静赣 作

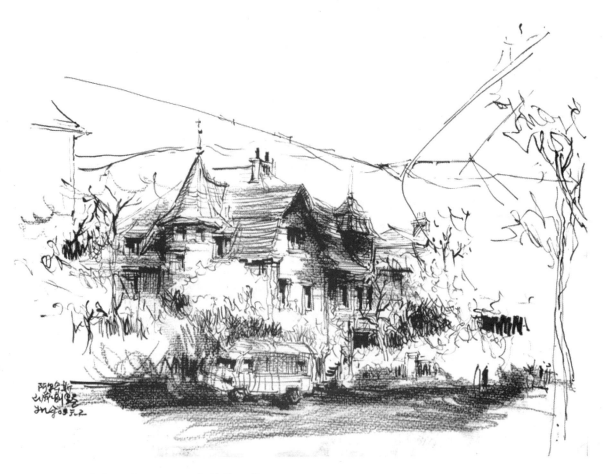

图 3-28 风景速写范画(3) 余静赣 作

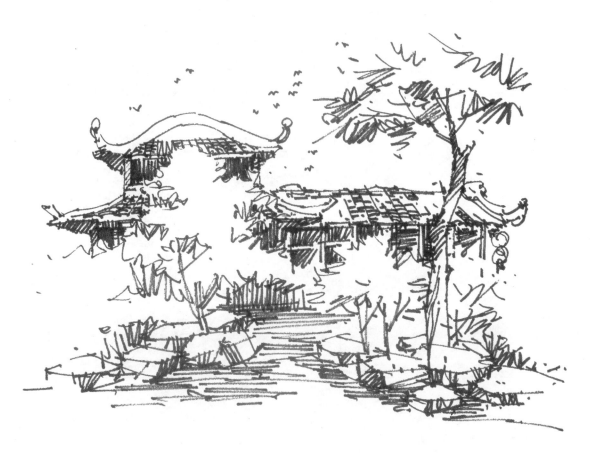

图 3-29 风景速写范画(4) 文健 作

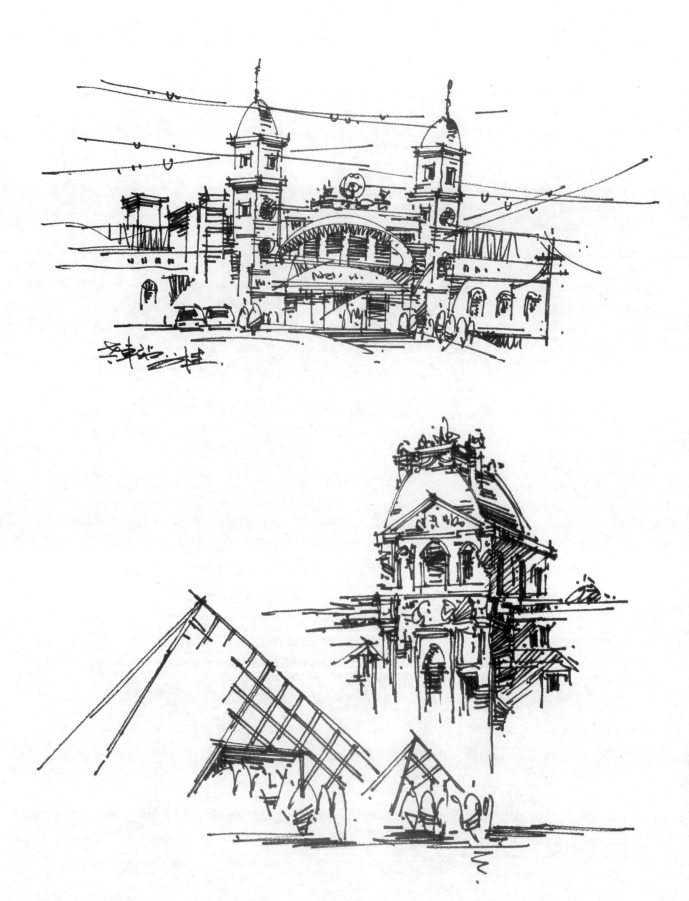

图 3-30 风景速写范画（5） 文健 作

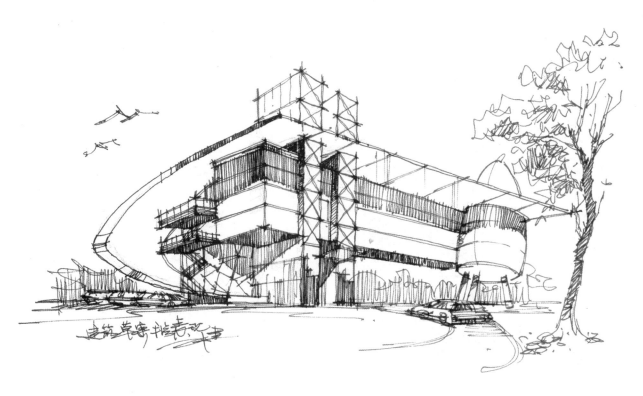

图 3-31　风景速写范画（6）　文健　作

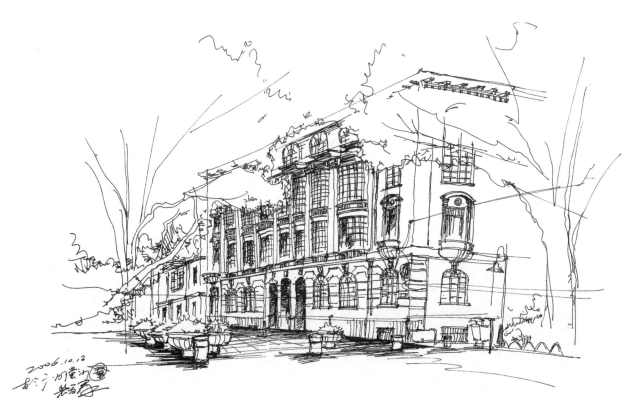

图 3-32　风景速写范画（7）　裴爱群　作

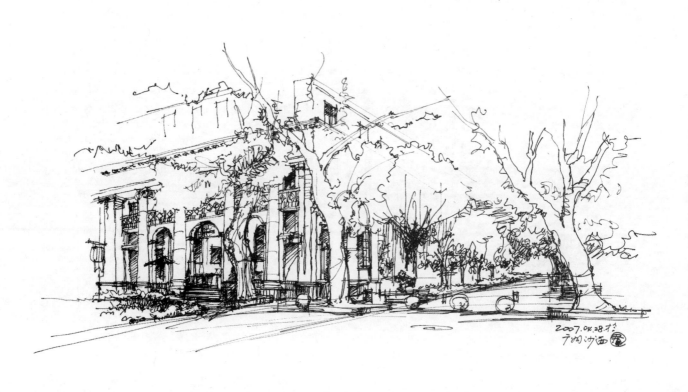

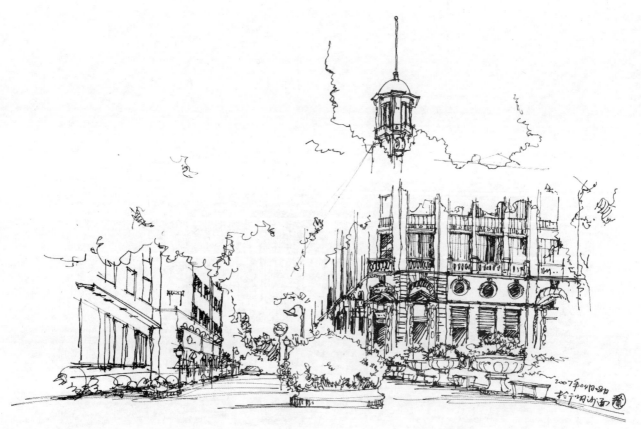

图 3-33 风景速写范画（8） 裴爱群 作

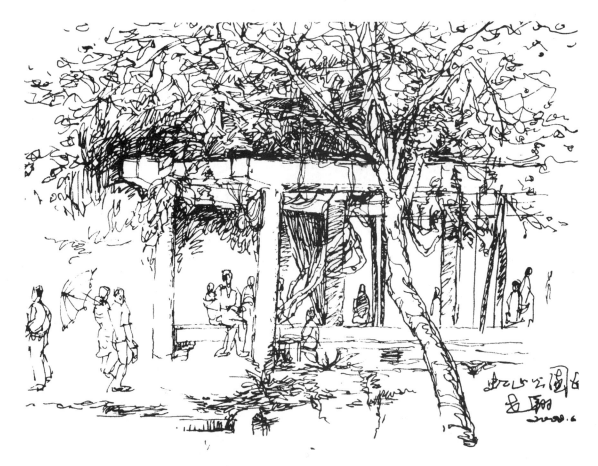

图 3-34 风景速写范画（9） 彭世翔 作

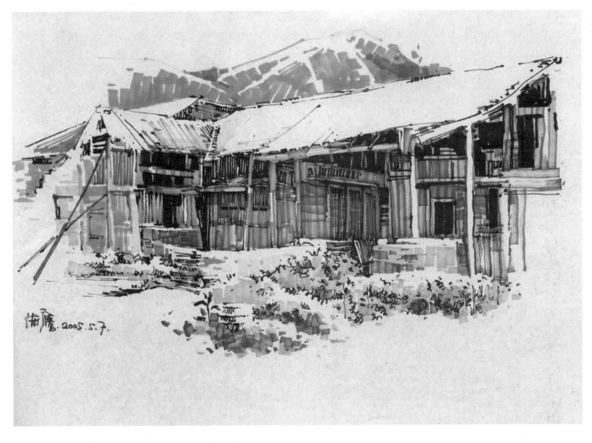

图 3-35 风景速写范画（10） 曾海鹰 作

图 3-36 风景速写范画（11） 辛冬根 作

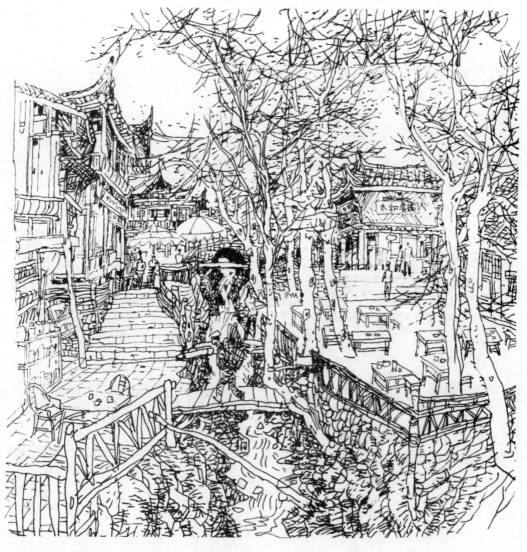

图 3-37 风景速写范画（12） 钟增亚 作

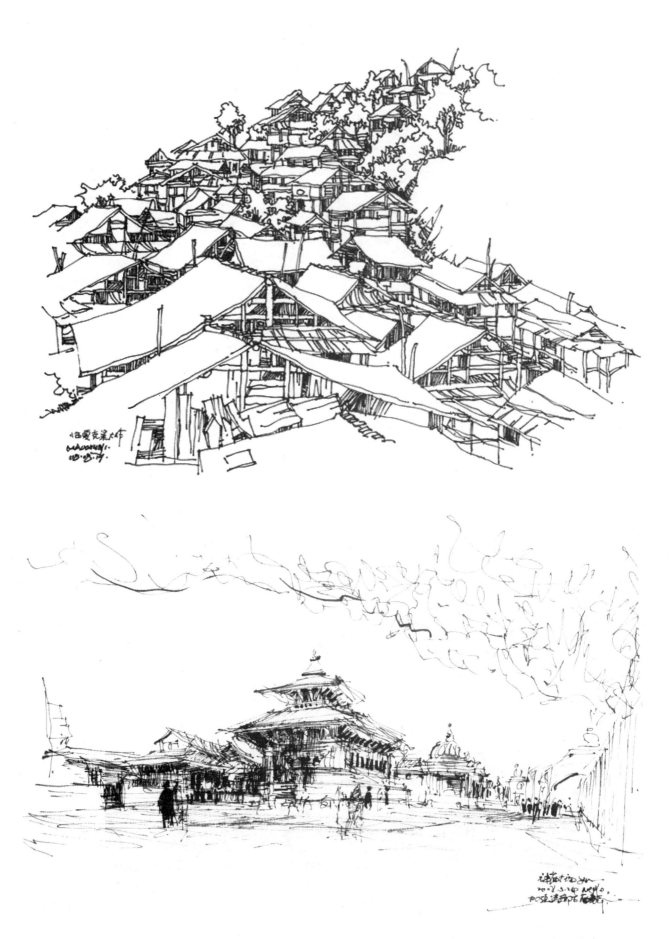

图 3-38 风景速写范画（13） 夏克梁 作

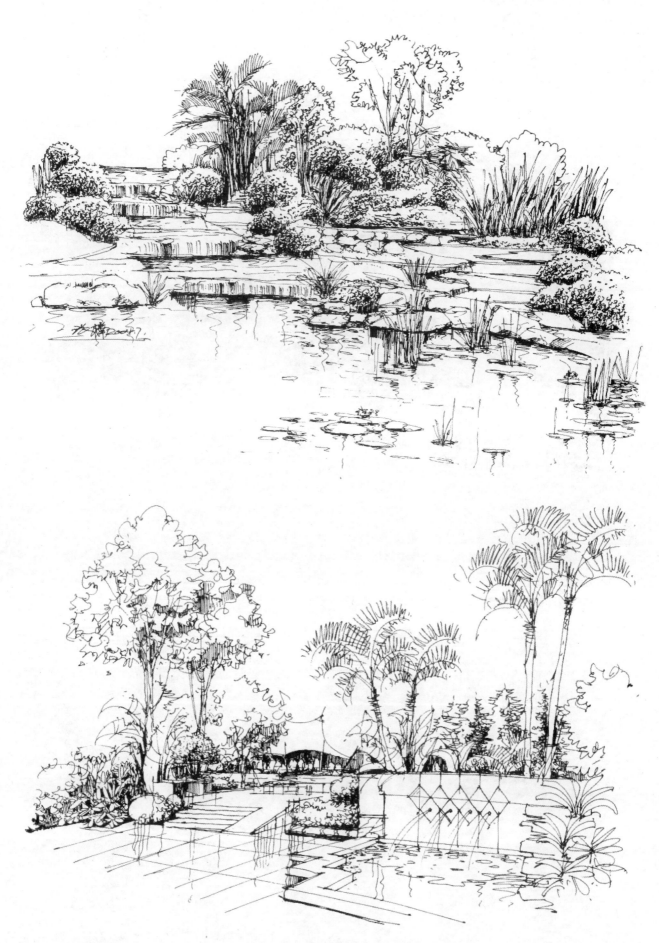

图 3-39 风景速写范画（14） 赵国斌 作

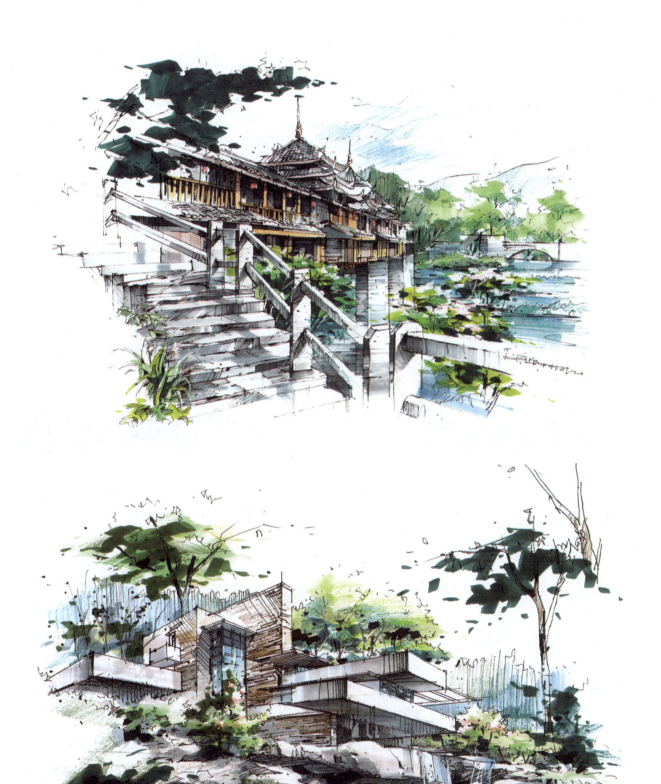

图 3-40 风景速写范画（15） 胡华中 作

图 3-41 风景速写范画（16） 胡华中 作

图3-42 风景速写范画（17） 胡华中 作

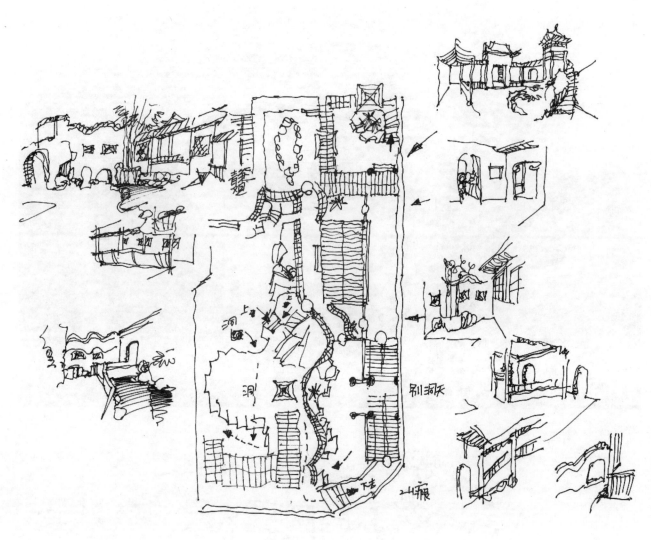

图 3-43　风景速写范画（18）　关未　作

1. 构图包含哪两层含义？
2. 常见的风景速写构图形式有哪些？
3. 绘制 10 幅风景速写。

第三节　室内设计速写

室内设计速写是指针对室内陈设和室内空间进行的速写。室内设计速写是室内设计过程中重要的表现形式，是室内设计人员收集设计素材、推敲设计方案、快速而简洁地表达设计意图所必备的专业技能。室内设计速写表现图对于室内设计人员沟通信息、传达设计理念和优化设计方案起着重要作用。

一、室内陈设速写

室内陈设是指室内的摆设，是用来营造室内气氛和传达精神功能的物品。室内陈设速写就是对室内陈设品和室内家具进行的速写。随着人们生活水平和审美品味的提高，人们越来越注重室内陈设品装饰

的重要性，室内设计已经进入"重装饰轻装修"的时代。室内陈设从使用角度上可分为功能性陈设（如家具、灯具和织物等）和装饰性陈设（如艺术品、工艺品、纪念品、观赏性植物等）。

室内陈设速写应注意陈设品的尺寸、比例和透视关系。另外，还应注意运用不同的线条表现陈设品的不同质感，并尽量展现出线条的美感。室内陈设速写如图 3-44～图 3-48 所示。

图 3-44　室内陈设速写（1）　文健　作

图 3-45 室内陈设速写（2） 文健 作

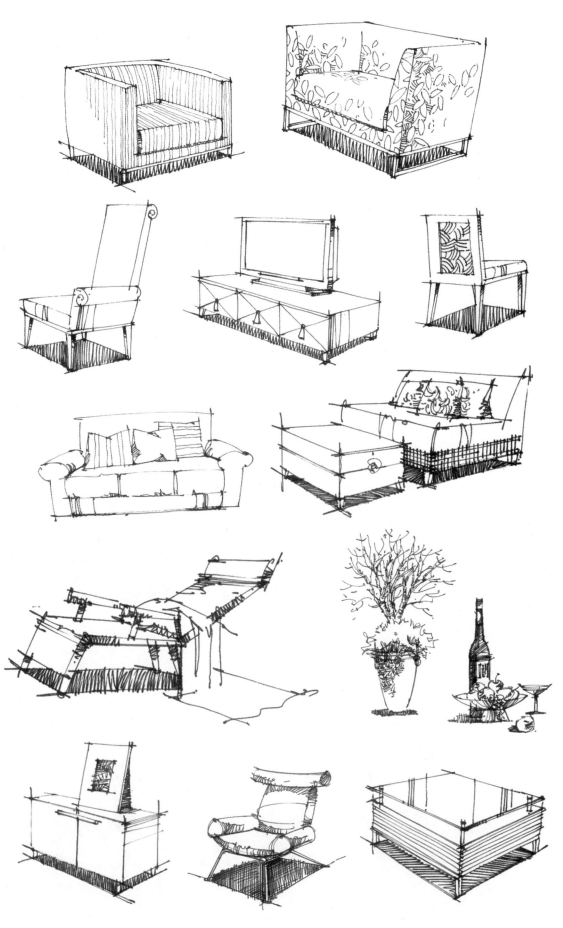

图 3-46 室内陈设速写（3） 文健 作

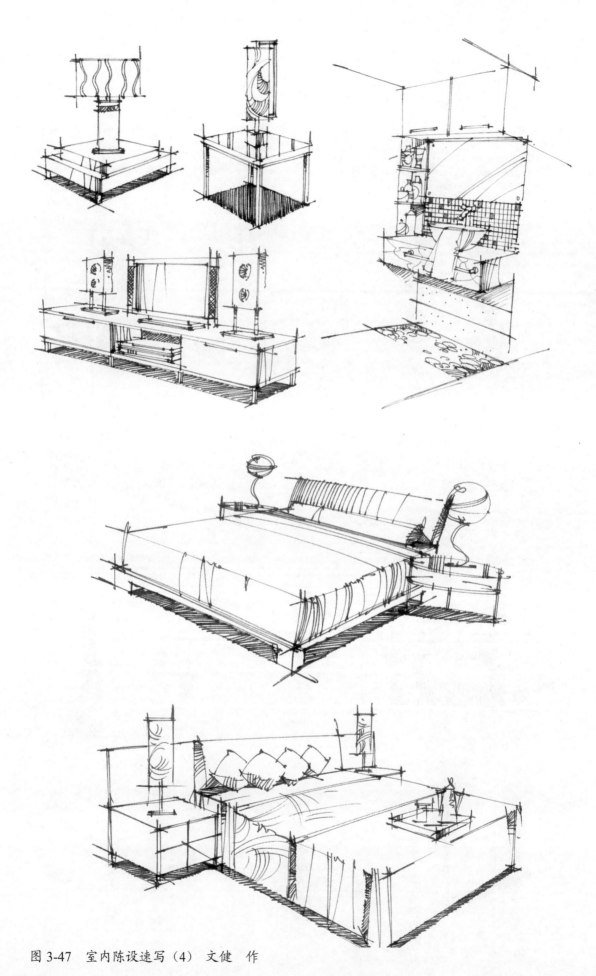

图 3-47 室内陈设速写(4) 文健 作

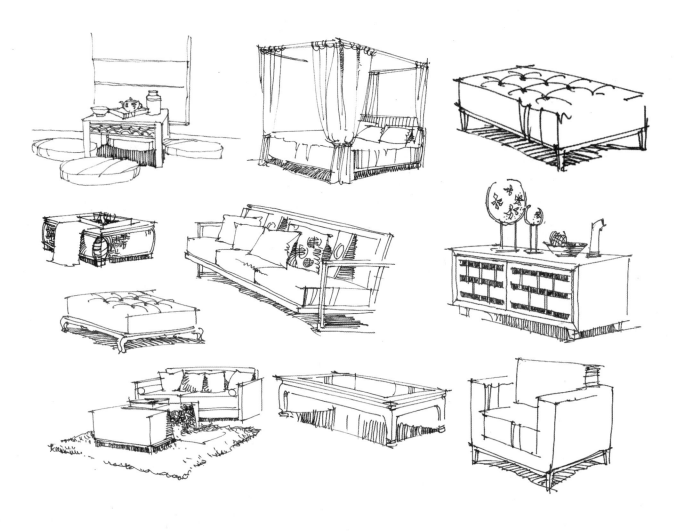

图 3-48　室内陈设速写（5）　关未　作

二、室内空间速写

室内设计是根据建筑空间的使用性质，运用物质技术手段，以满足人的物质需求与精神需求为目的而进行的空间创造活动。室内空间是人类劳动的产物，是人类在漫长的劳动改造中不断完善和创造的建筑内部环境形式。室内空间设计就是对建筑内部空间进行合理的规划和再创造。室内空间设计主要包含两个方面的内容：其一是对空间的组织、调整和再创造，即根据不同室内空间的功能需求对室内空间进行区域划分、重组和结构调整；其二是对空间界面的设计，即根据界面的使用功能和美学要求对界面进行艺术化的处理，包括运用材料、色彩、造型和照明等技术与艺术手段，达到功能与美学效果的完美统一。

室内空间速写就是针对室内空间进行的写生和创作。它以透视原理和人体工程学尺寸为依据，以线条表现为基础，在短时间内将室内空间完整、美观地表达出来。室内空间速写的目的主要是收集设计素材、推敲设计方案和展示空间设计效果。

室内空间速写在表达时要注意空间构图的完整性与美观性、画面均衡感的营造、节奏感和韵律感的体现、视觉中心的表现等形式美要素。

室内空间速写如图 3-49～图 3-55 所示。

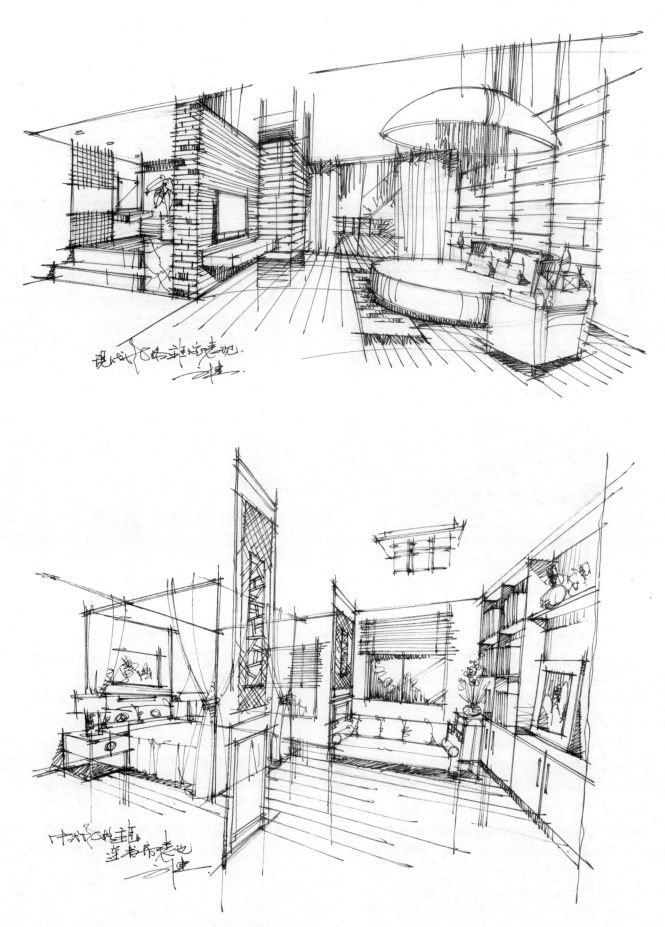

图 3-49 室内空间速写（1） 文健 作

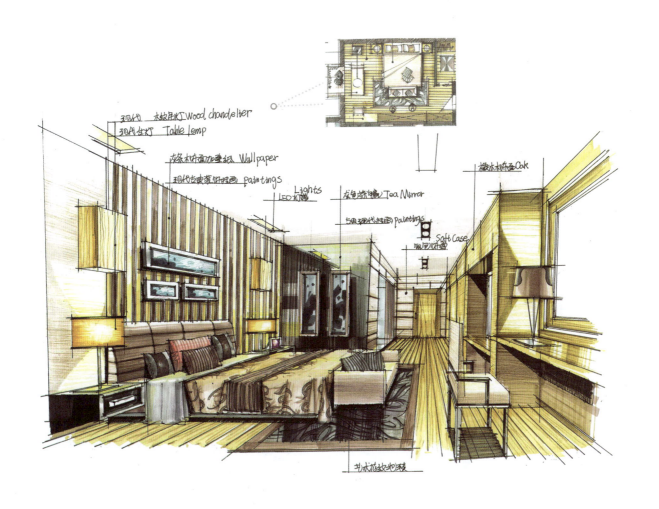
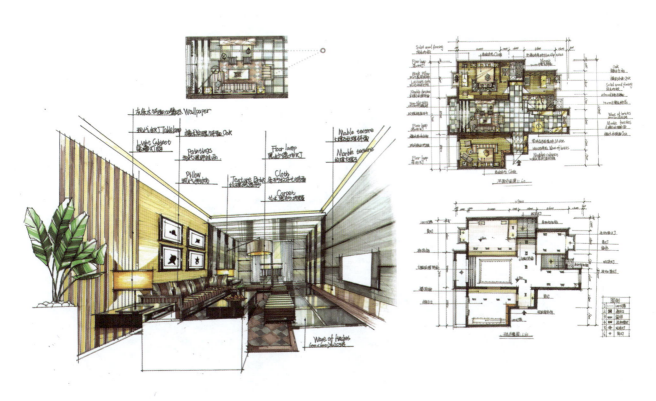

图 3-50 室内空间速写（2） 吴世铿 作

图 3-51 室内空间速写（3） 文健 作

图 3-52 室内空间速写（4） 辛冬根 作

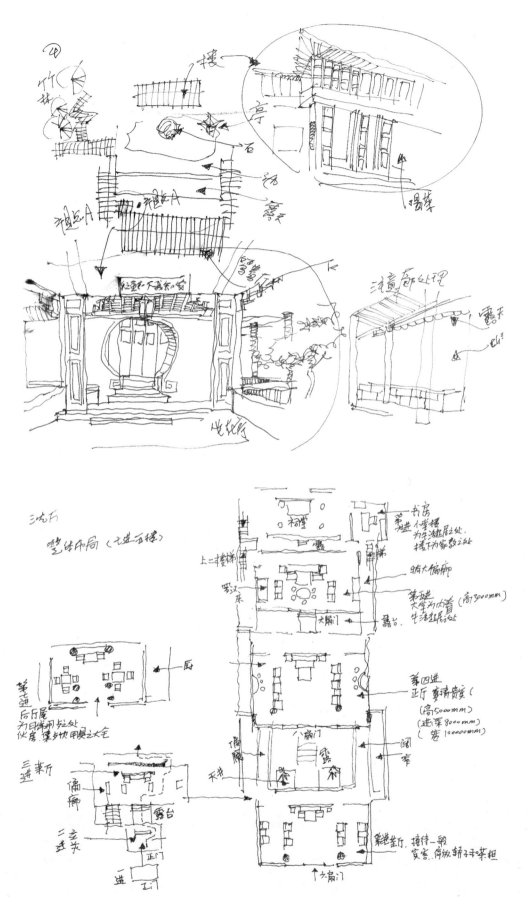

图 3-53 室内空间速写（5） 关未 作

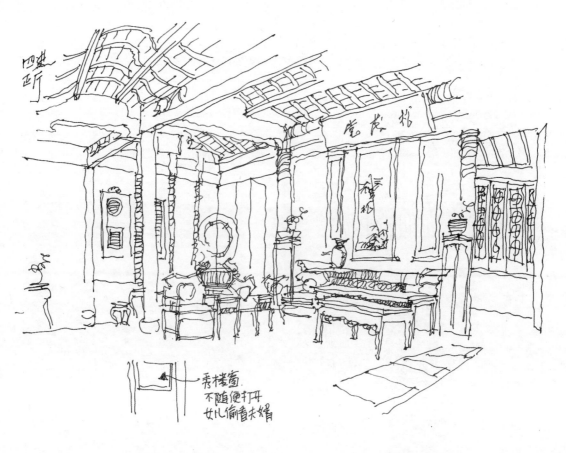
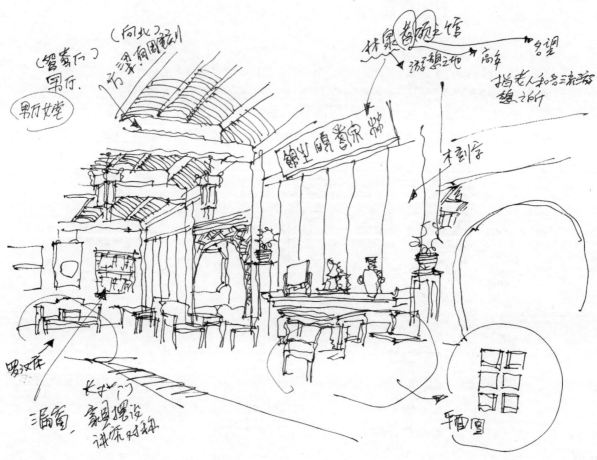

图 3-54　室内空间速写（6）　关未　作

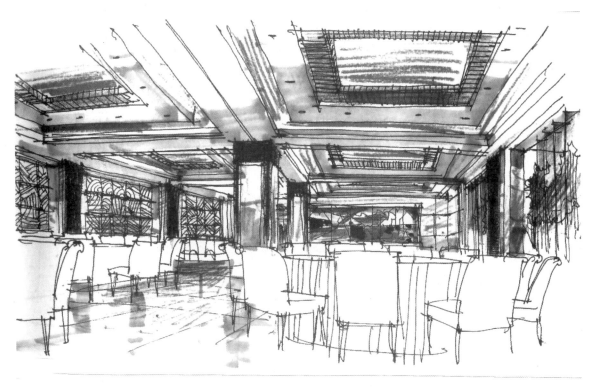

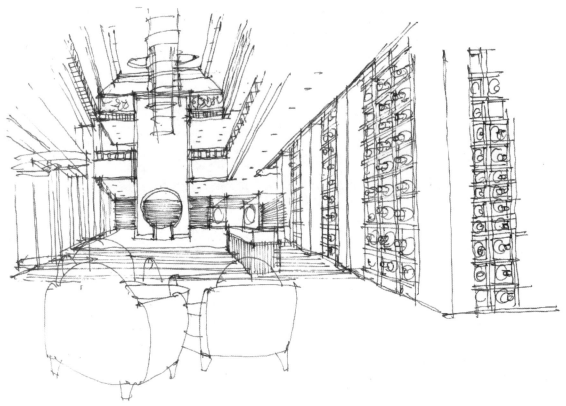

图 3-55 室内空间速写（7） 崔笑声 作

思考与练习

1. 室内设计速写的意义和价值是什么？
2. 绘制室内陈设速写 20 幅。
3. 绘制室内空间速写 10 幅。

第四章 优秀美术基础绘画作品欣赏

优秀美术基础绘画作品见图4-1～图4-38。

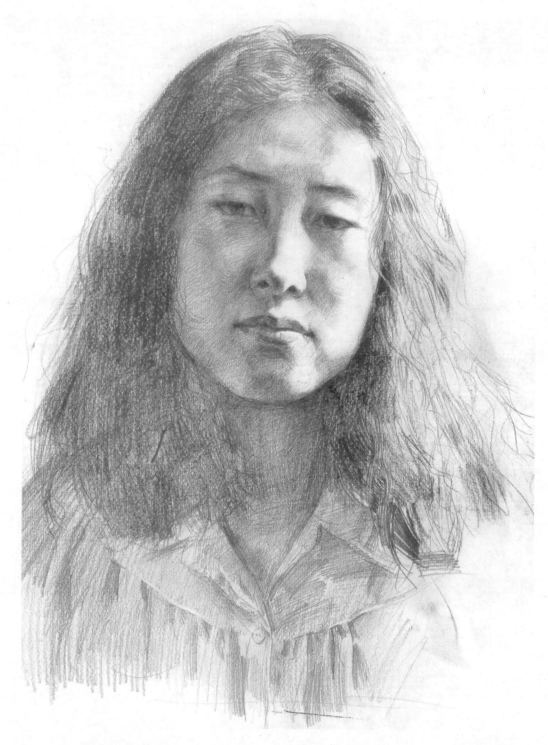

图4-1 人物素描作品（1） 张路光 作

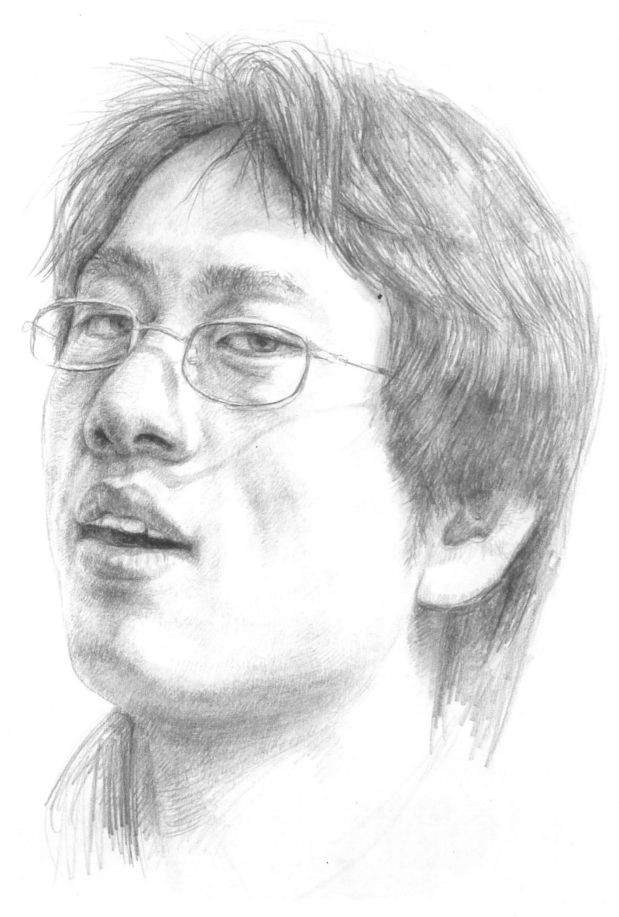

图 4-2 人物素描作品（2） 常磊 作

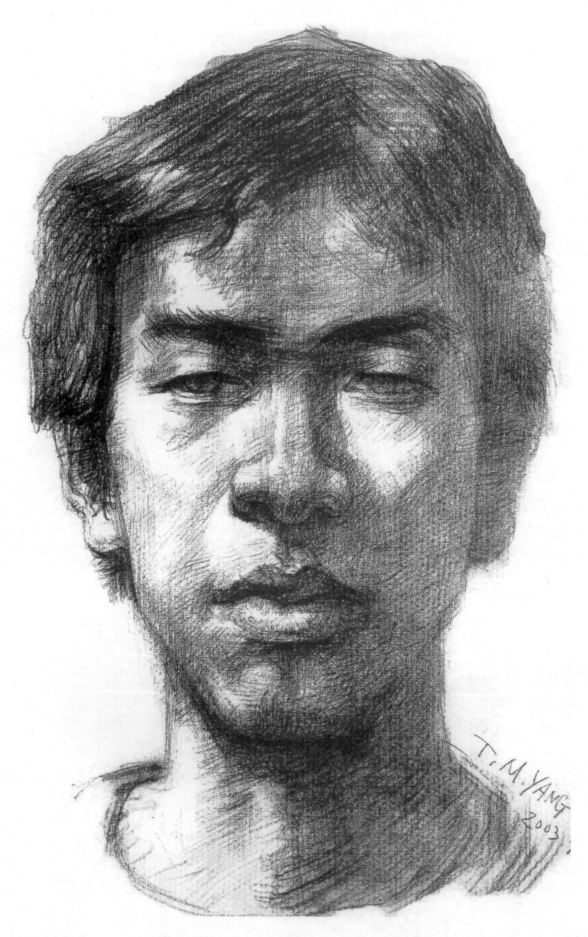

图 4-3 人物素描作品（3） 杨天民 作

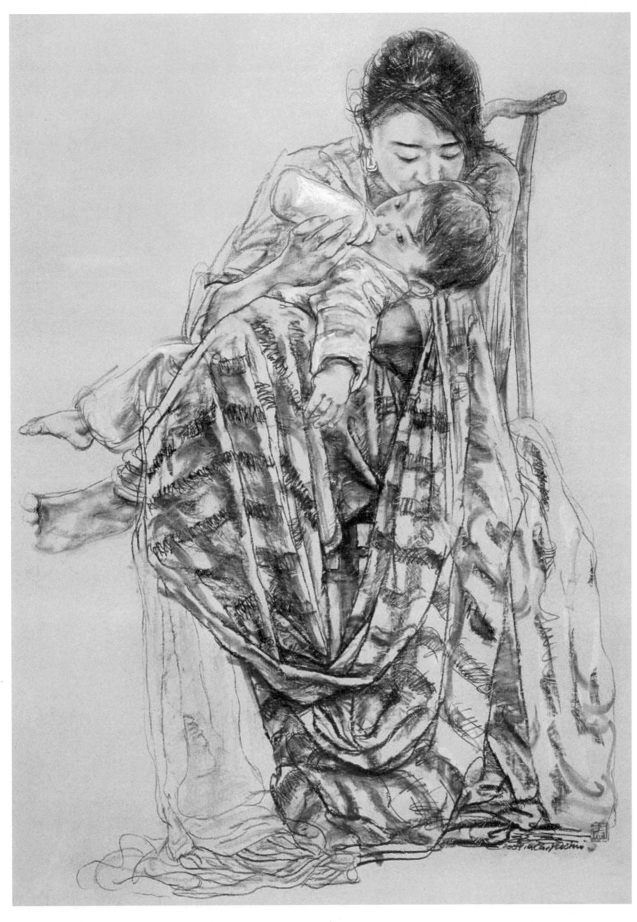

图 4-4 人物素描作品（4） 蔡玉水 作

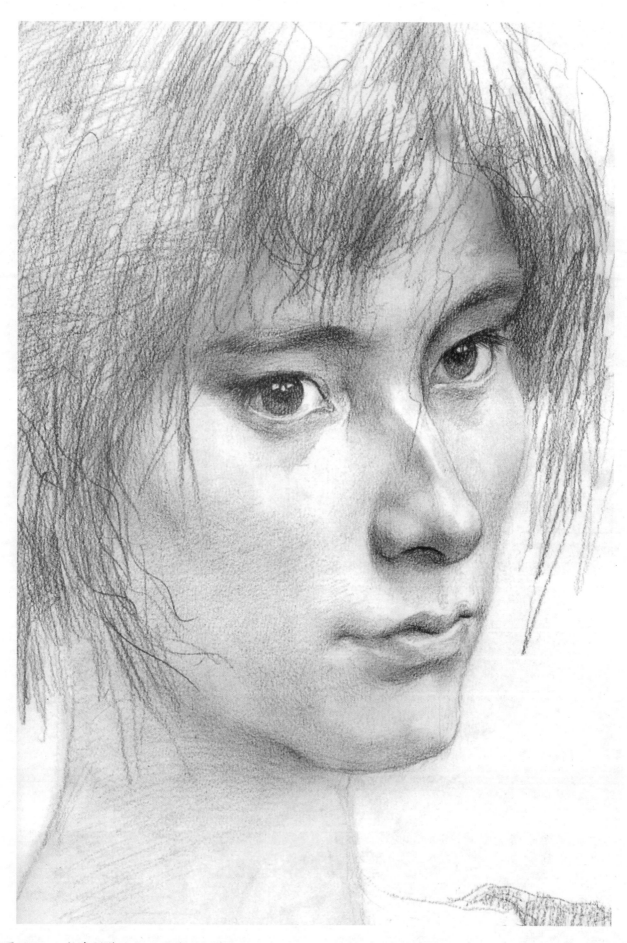

图 4-5 人物素描作品（5） 徐方 作

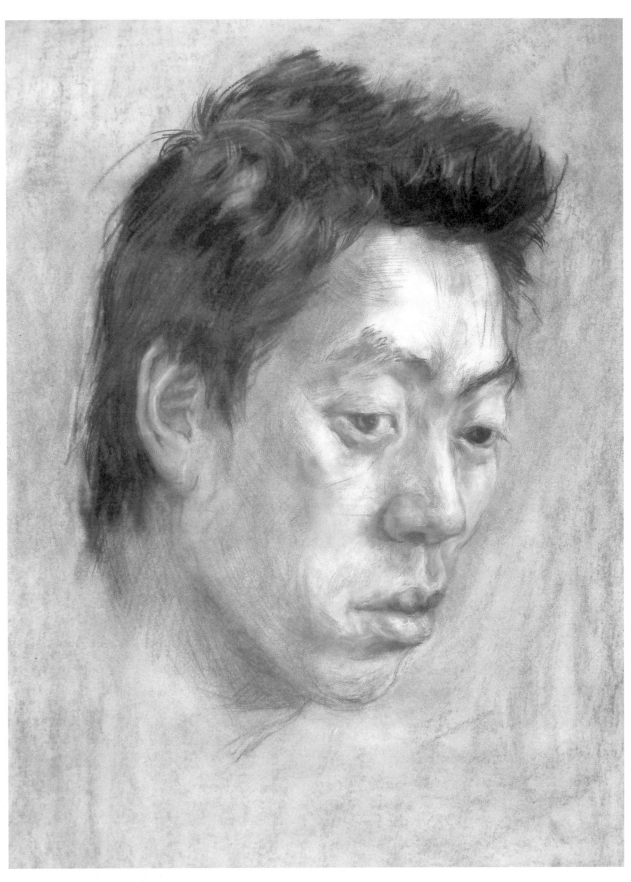

图 4-6 人物素描作品（6） 代晨曦 作

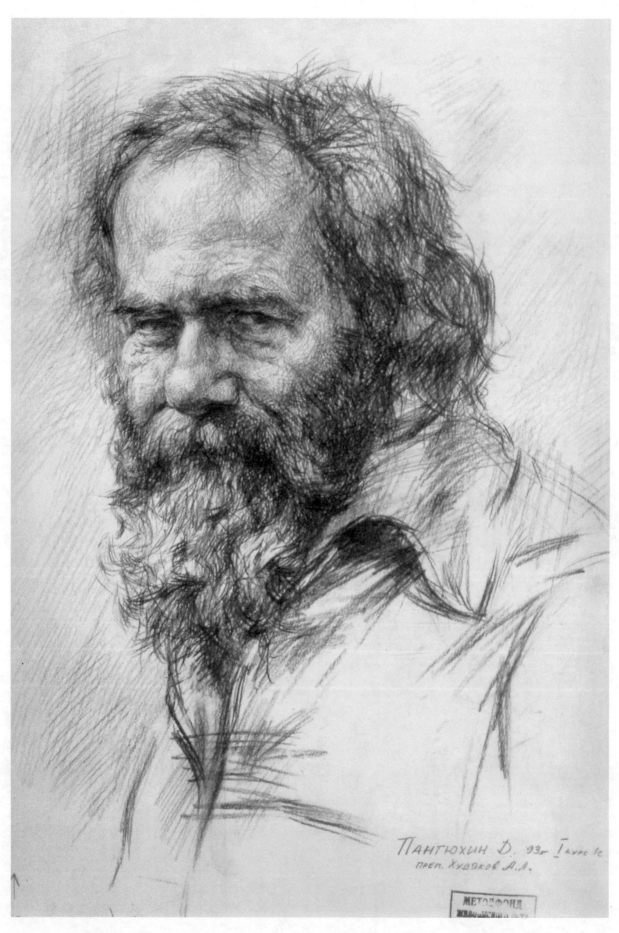

图 4-7 人物素描作品（7） 列宾美术学院作品

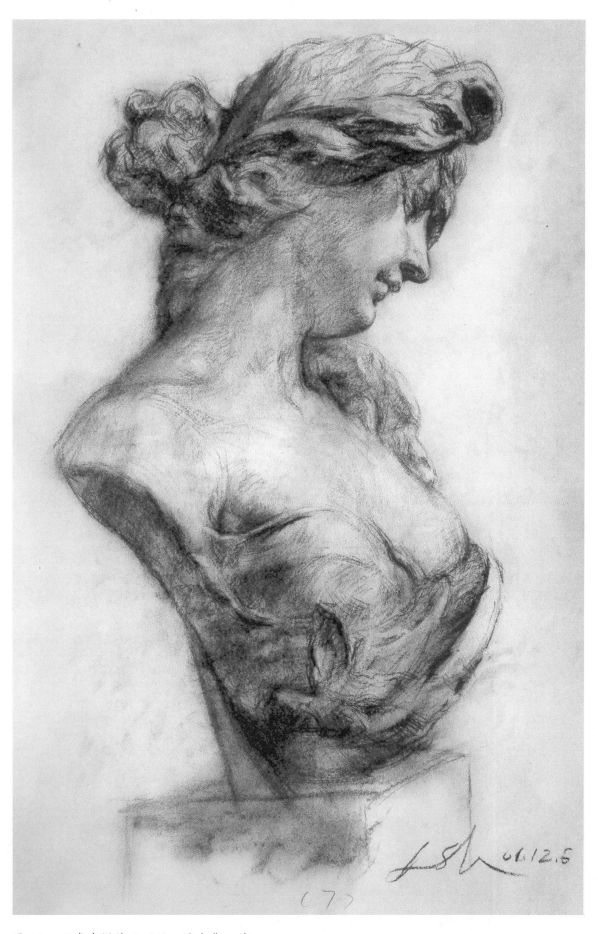

图 4-8 石膏素描作品（1） 楼生华 作

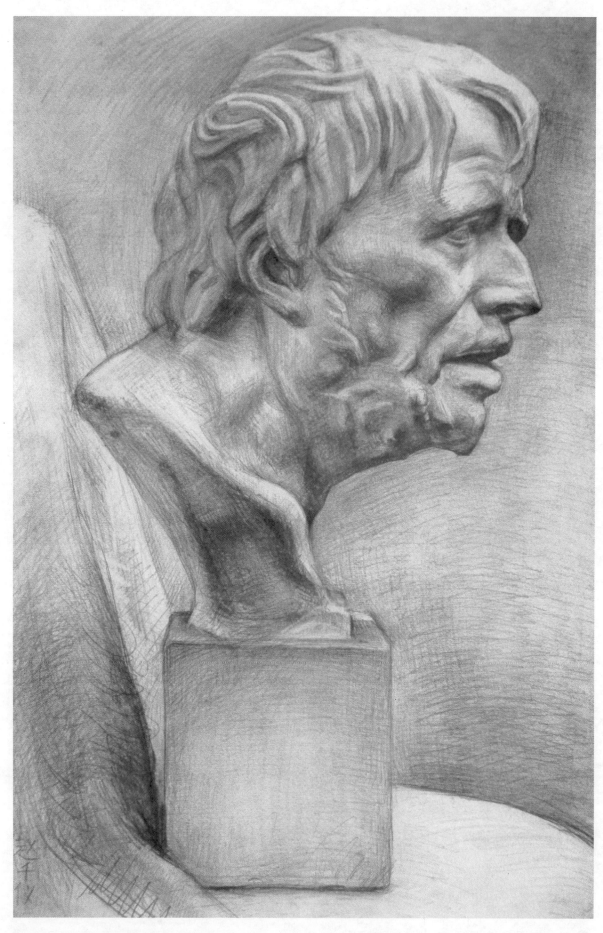

图4-9 石膏素描作品(2) 赵千仪 作

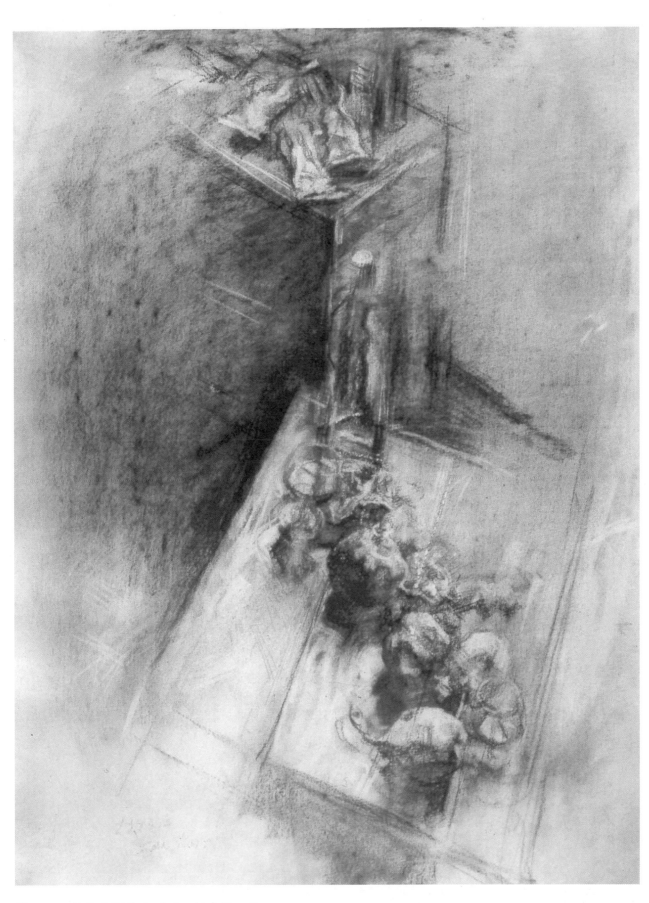

图 4-10 静物素描作品（1） 杨参军 作

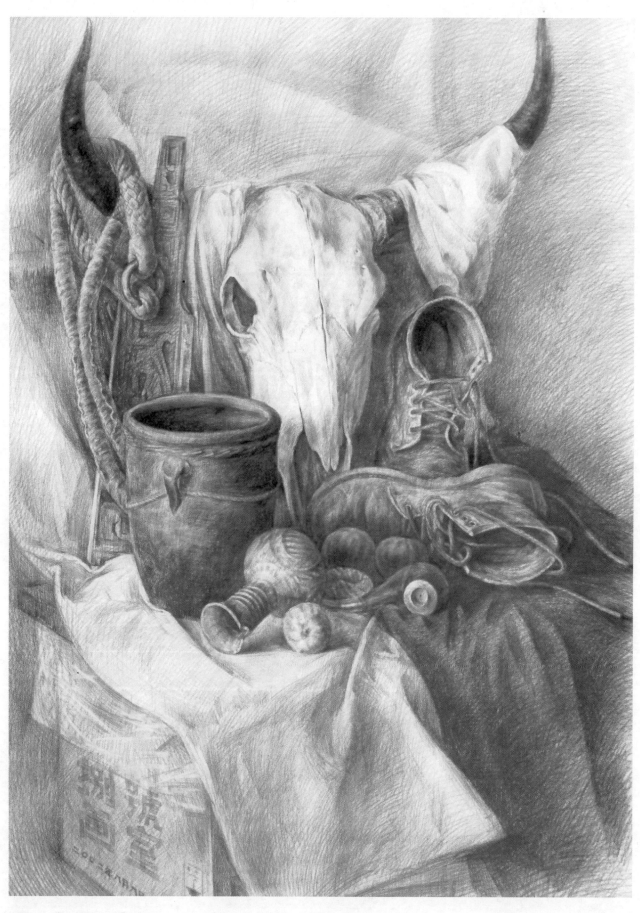

图 4-11 静物素描作品（2） 潘晓东 作

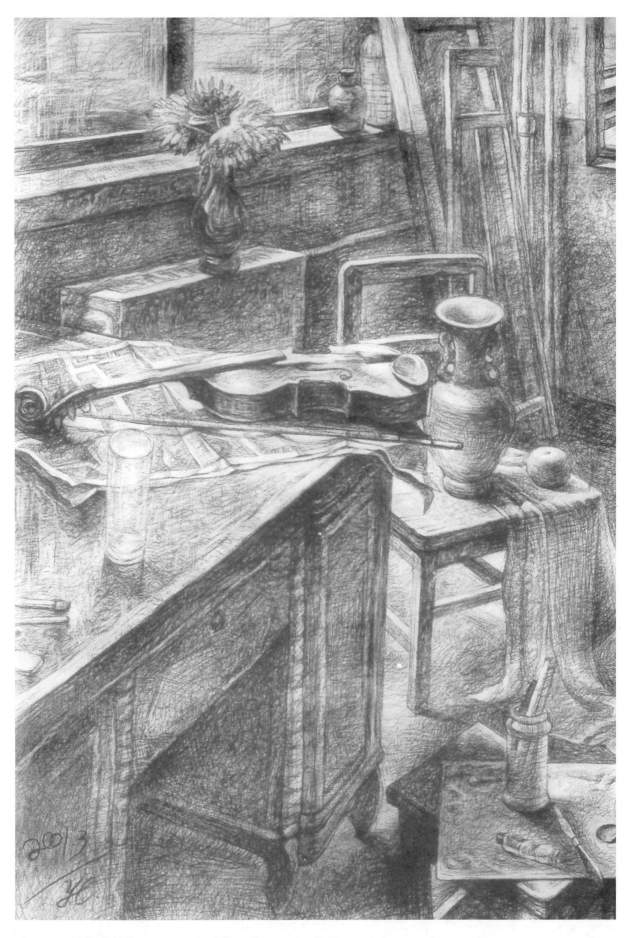

图 4-12 静物素描作品（3） 宋延龙 作

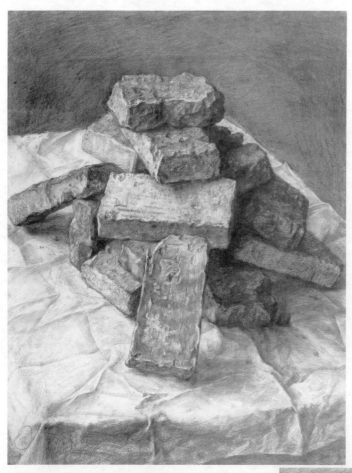

图 4-13 静物素描作品（4） 王磊 作

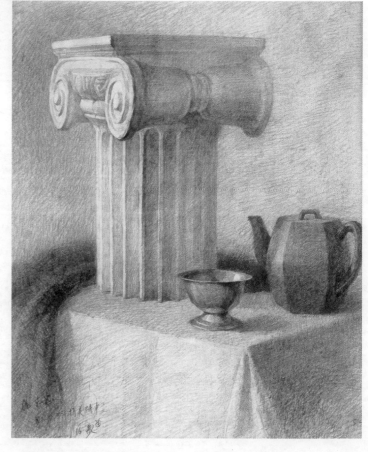

图 4-14 静物素描作品（5） 任志忠 作

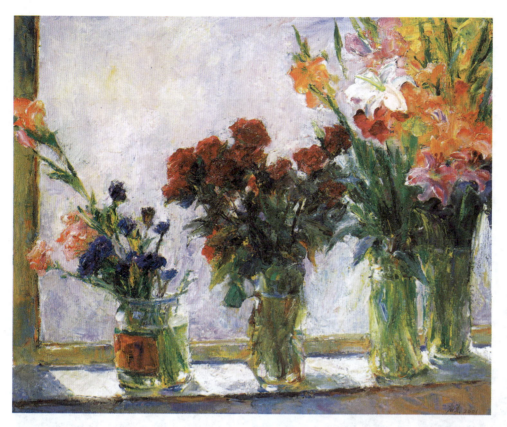

图 4-15 静物色彩作品（1） 韦启美 作

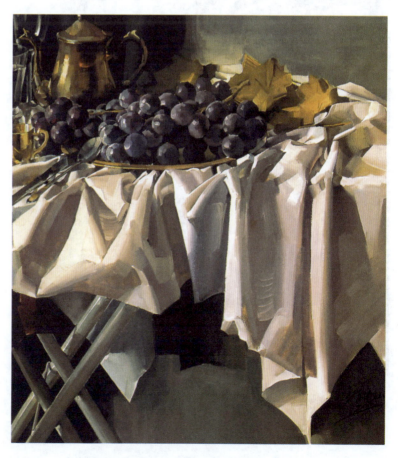

图 4-16 静物色彩作品（2） 郭振山 作

165

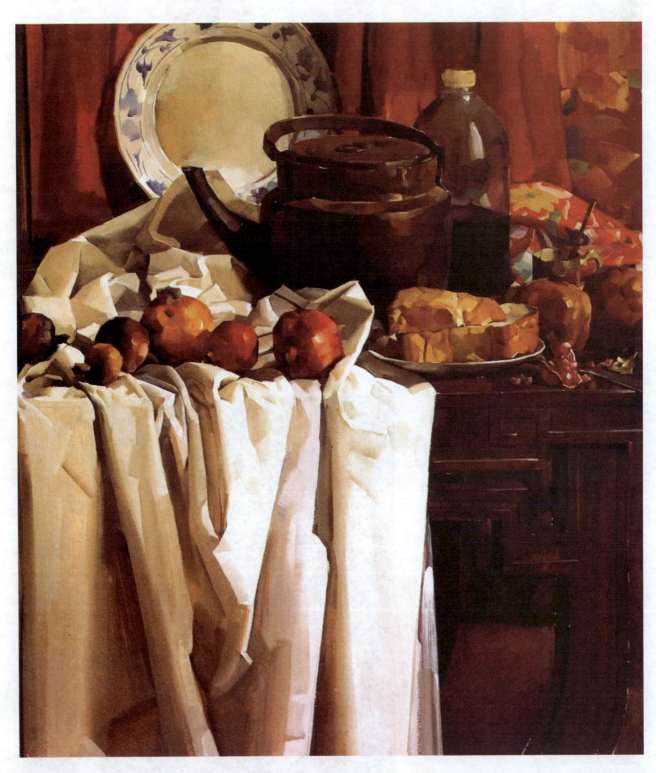

图 4-17 静物色彩作品（3） 郭振山 作

图 4-18 静物色彩作品（4） 文健 作

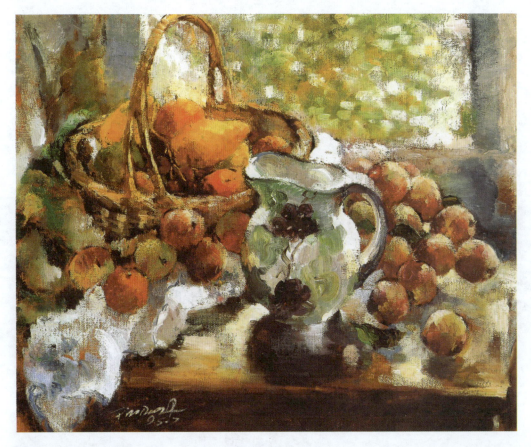

图4-19 静物色彩作品（5） 金丹 作

图4-20 静物色彩作品（6） 贺建国 作

图 4-21 静物色彩作品（7） 叶松 作

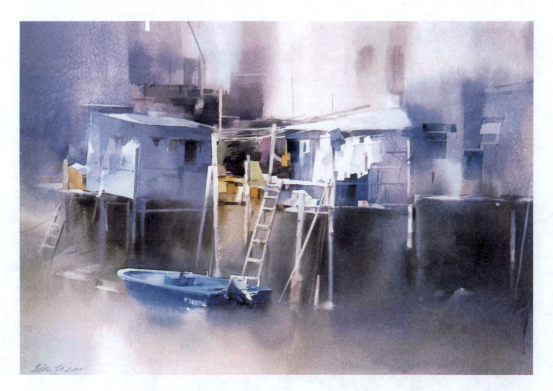

图 4-22 风景色彩作品（1） 柳毅 作

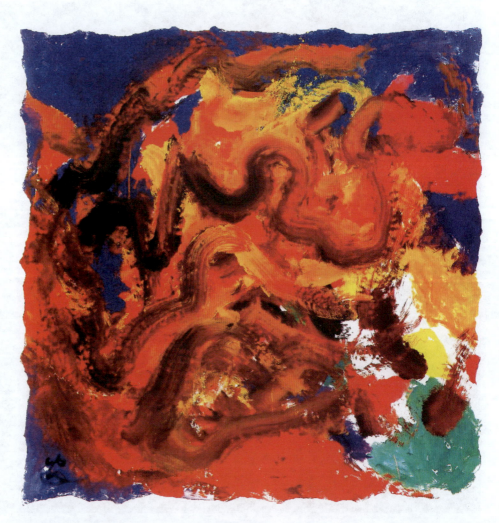

图 4-23 风景色彩作品（2） 郑博安 作

170

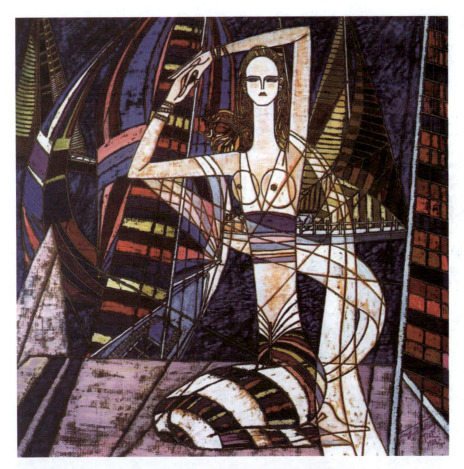

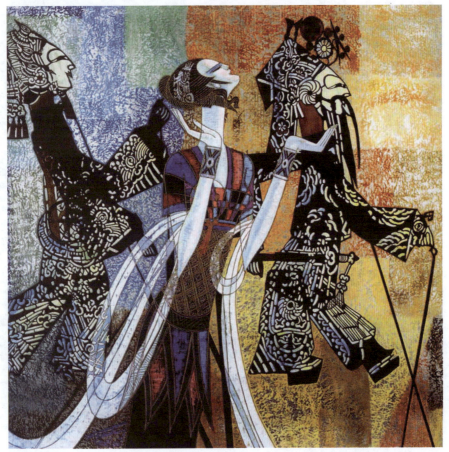

图 4-24　色彩装饰画　丁绍光　作

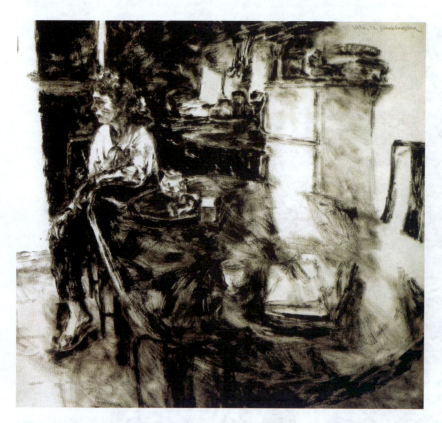

图 4-25 场景素描作品 焦小建 作

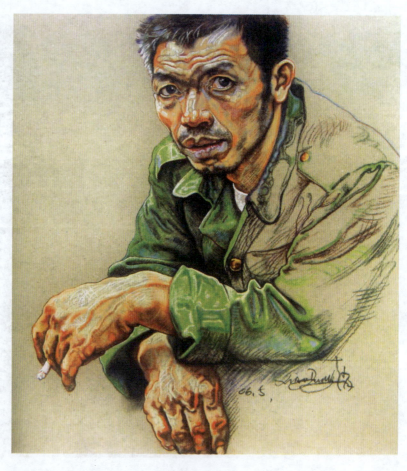

图 4-26 色彩人物画（1） 赵晓东 作

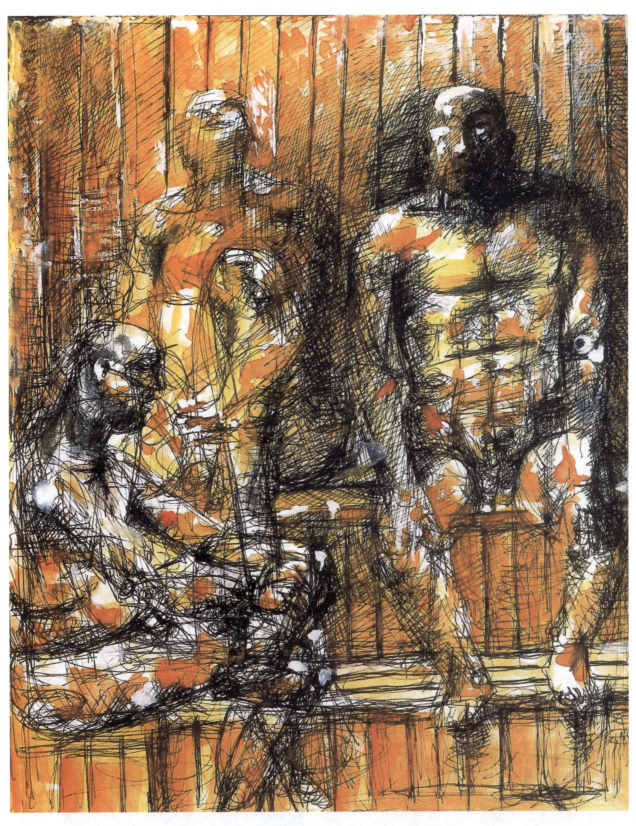

图 4-27　色彩人物画（2）　贾涤非　作

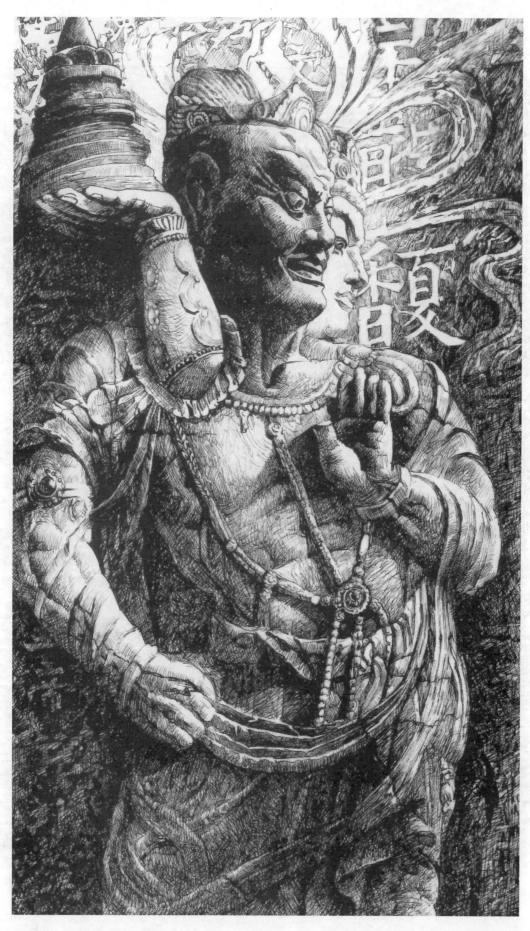

图 4-28 场景速写 傅东黎 作

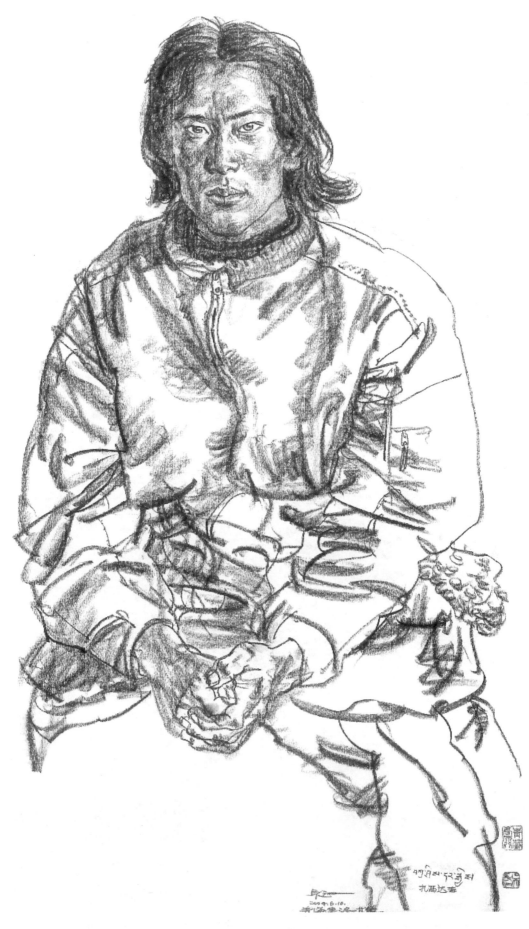

图 4-29 人物速写（1） 吴长江 作

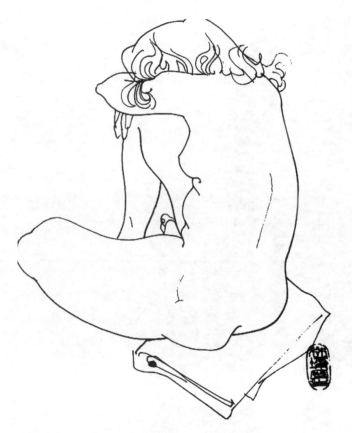

图 4-30 人物速写（2）林墉 作

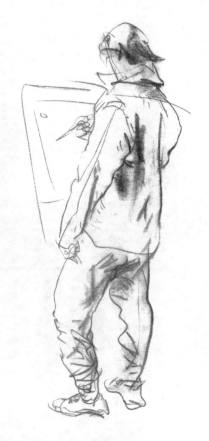

图 4-31 人物速写（3）王少伦 作

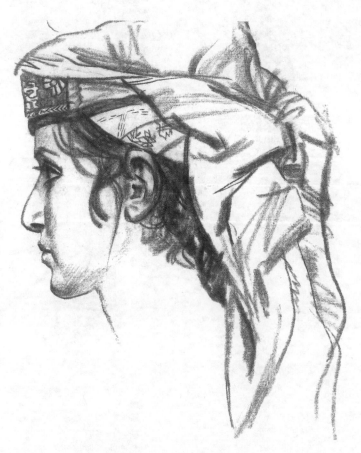

图 4-32 人物速写（4）刘秉江 作

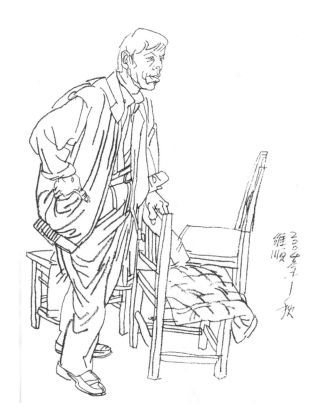

图 4-33　人物速写（5）　娄维顺　作

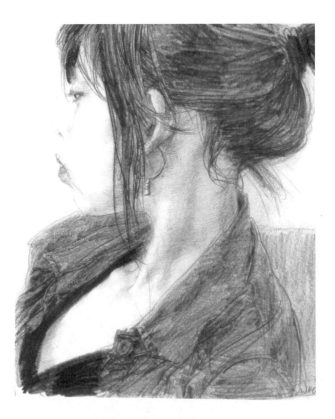

图 4-34　人物速写（6）　于小冬　作

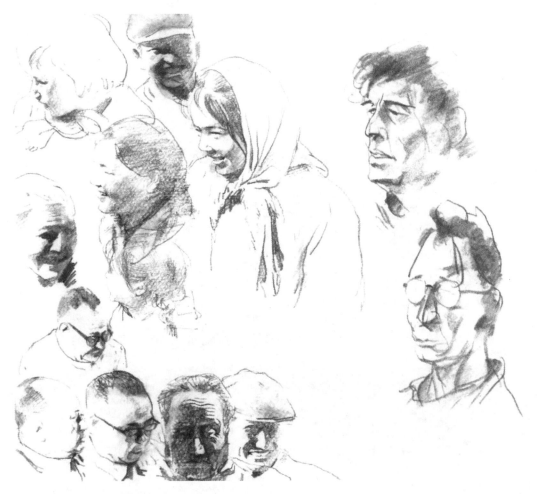

图 4-35　人物速写（7）　林永潮　作

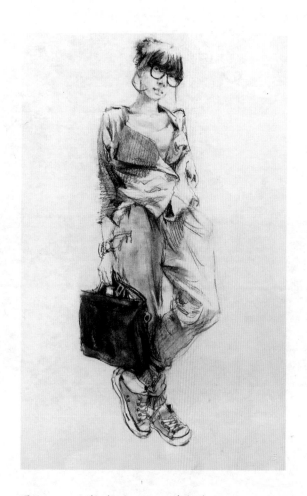
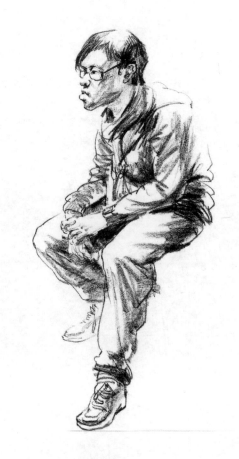

图 4-36 人物速写（8）学生作品

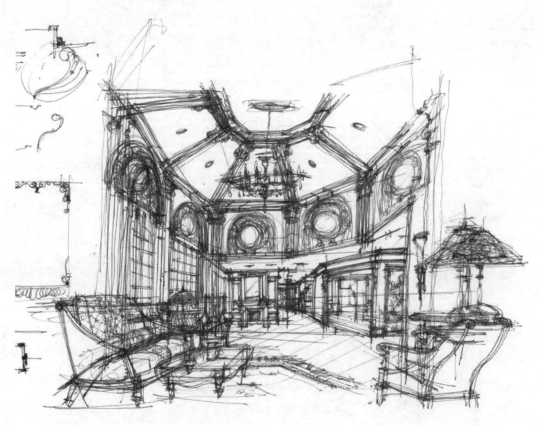

图 4-37 室内速写（1）岑志强 作

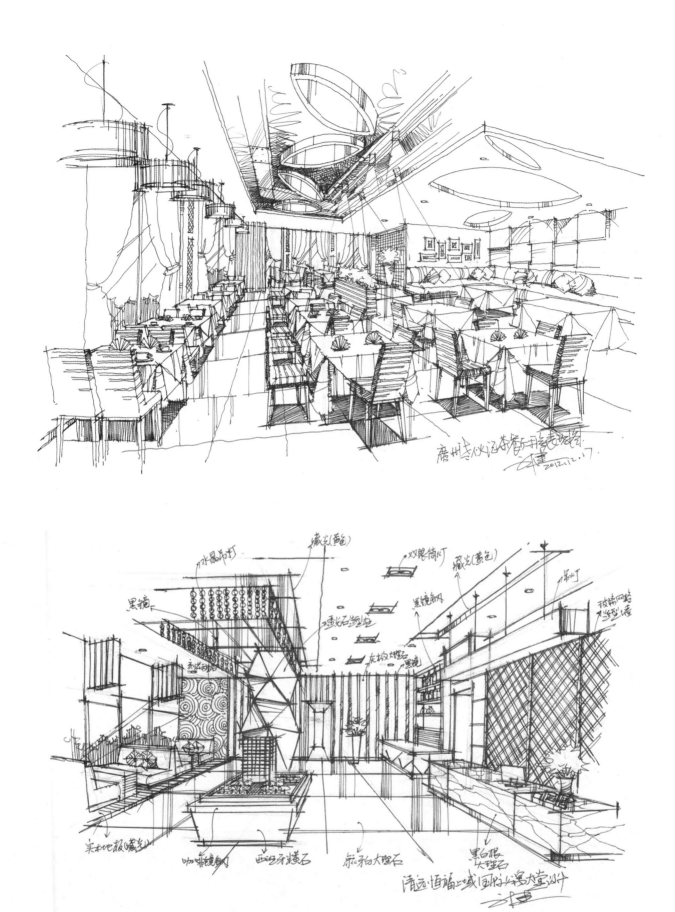

图 4-38 室内速写（2） 文健 作

参考文献

[1] 张月.人体工程学.北京：中国建筑工业出版社，2005.
[2] 潘吾华.室内陈设艺术设计.北京：中国建筑工业出版社，2006.
[3] 赵国斌.室内设计手绘效果图表现技法.福州：福建美术出版社，2006.
[4] 俞雄伟.室内效果图表现技法.杭州：中国美术学院出版社，2004.
[5] 吴晨荣，周东梅.手绘效果图技法.上海：东华大学出版社，2006.
[6] 李强.手绘表现.天津：天津大学出版社，2005.
[7] 颜铁良.素描.北京：高等教育出版社，1989.
[8] 唐鼎华.设计素描.上海：上海人民美术出版社，2004.
[9] 张英超.于小冬讲速写.福州：福建美术出版社，2006.
[10] 冯峰，卢麃麃.设计素描.广州：岭南美术出版社，2000.
[11] 林家阳.设计素描教学.北京：东方出版中心，2007.
[12] 齐康.齐康建筑画选.北京：中国建筑工业出版社，1994.
[13] 杨力行.钢笔画技法.武汉：湖北美术出版社，2002.
[14] 严跃.钢笔园林画技法.北京：中国青年出版社，2001.
[15] 王受之.世界现代建筑史.北京：中国建筑工业出版社，1999.
[16] 王受之.世界现代设计史.广州：广东新世纪出版社，1995.
[17] 尹定邦.设计学概论.长沙：湖南科学技术出版社，2004.
[18] 席跃良.设计概论.北京：中国轻工业出版社，2006.